优动漫 PAINT
决定成为插画师

〔日〕鸟羽雨　　〔日〕猫枯丽　　〔日〕米卡皮卡早　著

联合优创　译

北京出版集团公司

北京美术摄影出版社

图书在版编目（CIP）数据

优动漫 PAINT ：决定成为插画师 /（日）鸟羽雨，（日）猫枯丽，（日）米卡皮卡早著 ；联合优创译. — 北京：北京美术摄影出版社，2018.9

书名原文：DRAWING THE WORLD! CLIP STUDIO PAINT PRO - ILLUSTRATION TECHNIQUE

ISBN 978-7-5592-0132-4

Ⅰ. ①优… Ⅱ. ①鸟… ②猫… ③米… ④联… Ⅲ. ①漫画 – 绘图软件 – 基本知识 Ⅳ. ① J218.2-39

中国版本图书馆 CIP 数据核字（2018）第 093955 号

北京市版权局著作权合同登记号：01-2017-7154

优动漫 PAINT
决定成为插画师
YOUDONGMANPAINT

[日] 鸟羽雨　　[日] 猫枯丽　　[日] 米卡皮卡早　著
联合优创　译

出　　版	北京出版集团公司
	北京美术摄影出版社
地　　址	北京北三环中路 6 号
邮　　编	100120
网　　址	www.bph.com.cn
总 发 行	北京出版集团公司
发　　行	京版北美（北京）文化艺术传媒有限公司
经　　销	新华书店
印　　刷	鸿博昊天科技有限公司
版印次	2018 年 8 月第 1 版第 1 次印刷
开　　本	889 毫米 ×1194 毫米 1/16
印　　张	12
字　　数	145 千字
书　　号	ISBN 978-7-5592-0132-4
定　　价	68.00 元

如有印装质量问题，由本社负责调换
质量监督电话　010-58572393

前 言

本书将通过介绍3位插画家的绘画过程来说明使用绘图软件"优动漫 PAINT"绘制插画的方法。本书主要面向已经基本了解软件功能，可以运用软件绘制插画，但是希望跨越初学者门槛，进一步提高画技的朋友们。本书还会从理念的构成方式、插画的构图方式、线条的选择方式以及上色的方式等角度，介绍若干可以进一步提高插画水平的技巧和方法。

对于参与本书制作的3位插画家，我们的要求只有一个，就是要将他们心中最想画的作品原原本本地展现出来。因为我们希望插画家们尽量在不受"工作"思想束缚的前提下，完全自由发挥，为读者呈现出高水准插画从创意到完成，包括绘制错误和失败在内的全部过程。

插画绘制的初级阶段和中级阶段之间的差距，恐怕就是能否将心中所想准确地表达出来。

"总觉得和想象中的有一些不同。"
"如果某方面能处理得更好的话，这幅画的效果应该也会更好。"

面对在提高画作水平过程中经常遇到的问题，以便大家找到解决之法的关键，就隐藏在各位插画家的绘画过程之中。

希望通过阅读本书，能够进一步提高大家的表现力，使大家更加享受绘画的时光。

本书的使用方法

本书主要介绍如何使用优动漫 PAINT 个人版绘制数码插画。另外,"MEMO"中记录的是插画家的思考过程或独家技法;"TECHNIQUES"中记录的是操作优动漫 PAINT 的技巧。

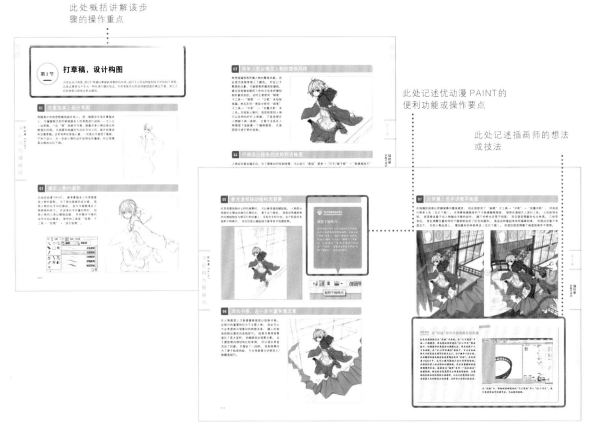

※ 本书中的画作是使用优动漫 PAINT 1.5.3版本完成的。

关于资料下载

本书所介绍的插画作品的成稿(clip格式)可供下载。

相信各位读者朋友在看过之后,对于作品的细节、图层结构等,会有更加深刻的理解。

下载方式1:

在牛奶系官微(@牛奶系_绘画营养阅读)搜索本书书名,即可直接下载

下载方式2:

输入以下网址下载

http://www.udongman.cn/tobemaster

※ 作品文档仅限本书购买者参考之用。禁止用于其他一切用途。

※ 使用作品文档的结果由使用者自行承担,本书作者、软件开发商及出版社将不承担任何法律责任。

※ 作品版权归原作者所有。

※ 使用下载资料前,请务必阅读"使用说明"。

另外,本书中刊载的图层名称等在解说中有部分变更,望读者谅解。

本书作者简介

画师	猫枯丽(もくり)	部分	第1章
主页	http://www.pixiv.net/member.php?id=3157942	页码	001-057

资料

出生地：神奈川县
生日：11月7日
血型：O型
工作：自由插画家

兴趣·爱好：
翻阅俗语字典
插花
玩填字游戏
坐在窗前晒太阳

喜欢的音乐：
古典音乐 / 博歌乐 / 影视音乐

一年四季钟爱的饮品：
咖啡

作画设备

系统
Windows8

处理器
Intel Core i7

数位板型号
Intuos

关于优动漫 PAINT

优动漫 PAINT 总体功能完备，使用方便，因此平时从打草稿到完成作品，整个过程都使用该软件。
尤其是软件的透视功能，便于绘制建筑物或背景。
不仅可以设定一点透视、二点透视、三点透视，其吸附功能还可以避免线条抖动，使线条十分流畅，可谓
是我的作画利器。

致读者

由于这是我第一次制作插画教程，所以在如何表达故事背景方面着实下了一番功夫。
从草图到构图的过程，最令我苦恼的也是这一点。
因此，非常希望读者能够在绘制这幅插画的过程中，感受到作品的魅力。

另外，为了加强读者对作品的理解，我尝试在草图展示页中加入了漫画风格的角色设定图。
我个人特别喜欢画作中的小兔子。希望读者朋友们也能在阅读本书时获得乐趣！

资料

插画家，主要绘制儿童书籍及文艺类书籍的封面。
主要插画作品包括《蛋糕师小昂》(讲谈社青鸟文库)和《基尔多雷》(YM the 3rd)等。
喜欢咖啡和昆虫。

作画设备

系统	处理器	数位板型号
Windows7	Intel Core i7-3610QM	Intuos5 Large

关于优动漫 PAINT

● 可以对每个图层组，或在选定多个图层的状态下，对选区进行移动、剪切或粘贴操作。
　这一点相当方便。
● 可以对图层组进行创建蒙版、剪贴蒙版以及调整色彩的操作。
● 笔刷的自由度很高。
● 可以缩小文件后再导出(便于提交草图)。
● 透视尺是为大家所熟知的工具，使用它可以很快画出简单的背景。
此外，在比较复杂的功能中还有许多体贴入微的设置，所以我本人也很希望可以对其有更加深入的了解。

致读者

这次的作品真是想到哪儿就画到哪儿，因此可能有一些内容表达得较为晦涩，但仍希望读者朋友们能
从我 "颠三倒四" 的描述中有所收获。

对于较为复杂的插画，我的心得是要处理好画面内各类元素之间的位置关系。
如何将每个元素合理地安排在画面中，如何在元素之间留出恰当的间距——我作画时一边考虑着这些
问题，一边不停地进行修改。
看着这些元素在成稿中各就其位，我便能感受到几分成就感。

资料

1993年生于东京。

高中毕业后，出于对南美音乐和成像技术的兴趣，在巴西居住了约2年半。

现居住于东京都内，从事插画工作。

目前常为轻小说、游戏角色设计和CD封套等绘制插画。

作画设备

系统	处理器	数位板型号
Mac OS	Intel Core i7	Intuos4

关于优动漫 PAINT

无论绘制插画是由于工作需要还是个人兴趣，我都喜欢使用优动漫 PAINT，可以说这是每天与我相伴左右的绘画软件。

相较于其他软件，优动漫 PANIT的操作简单易懂，且软件的自带工具便于绘制，这些优点是我最初选择使用它的原因。随着使用熟练度的提高，我还发现了自己喜欢的笔刷（如浓墨水彩和多水量水彩等）。在我探索绘图新技法的过程中，它已经成为不可或缺的工具了。

致读者

这是我第一次进行插画教程的解说。我从未向他人展示过自己绘制插画的过程，这次的作品是我在不断试错中努力完成的。

为了提高自己绘制插画的水平，我不断从其他插画师的精彩作品中学习其优点。在向他们学习的过程中，我认为保持探索精神，不断探究方法，令自己的画作充满魅力，以及尝试在自己的画作中使用他们的画法，这些都是非常重要的。

希望本书中刊载的插画及教程解说能拓宽读者朋友们的创作视野。

目录

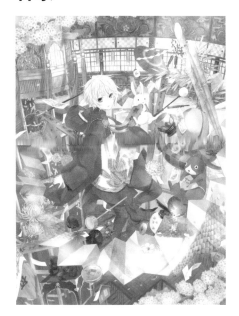

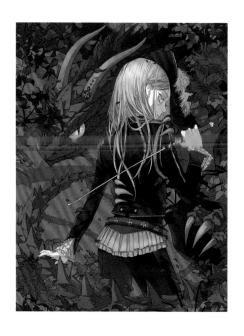

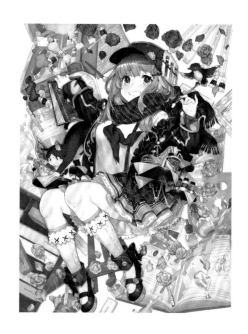

第3章

米卡皮卡早

色彩少女

附录

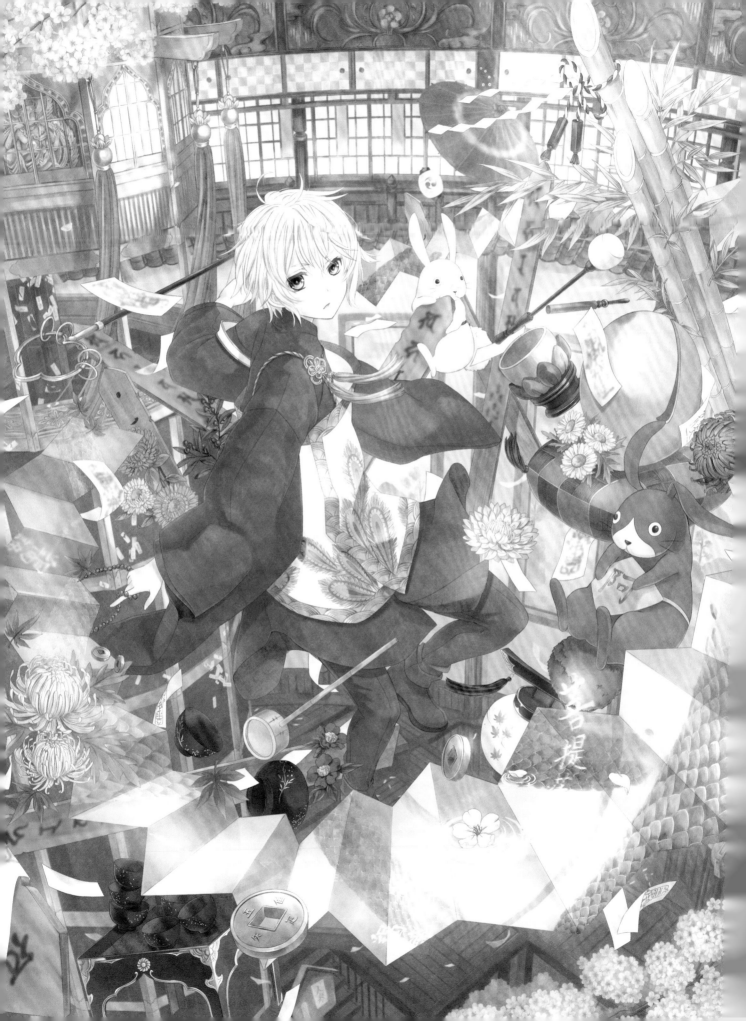

第1章

>>> Name

猫枯丽

>>> Title

苦练可成功

时至今日，我的作品中还存在很多不足和有待改进之处，但回顾过去，也可以感叹一句"比以前进步很多了！"此外，希望我的讲解能够给想开始画画或想进一步提高画技的朋友们带去些许鼓励。

概念构思＆设定草图

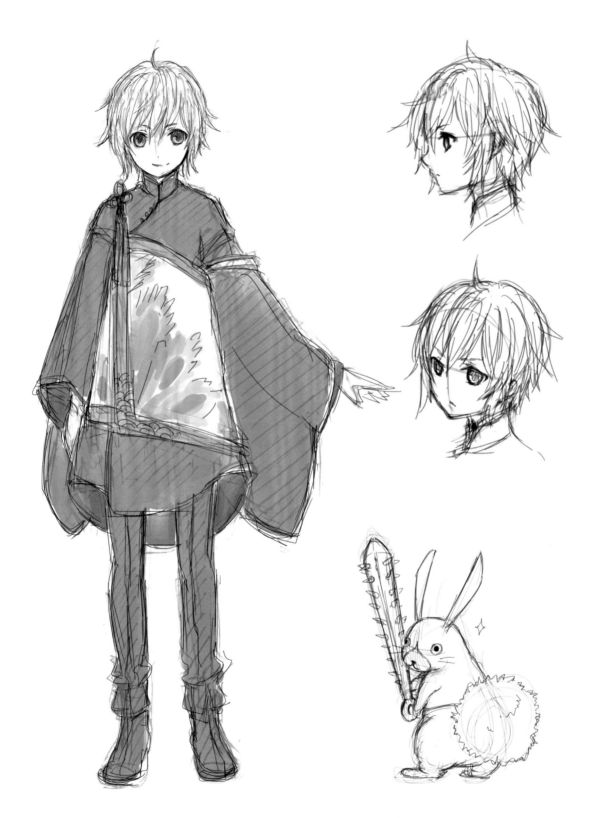

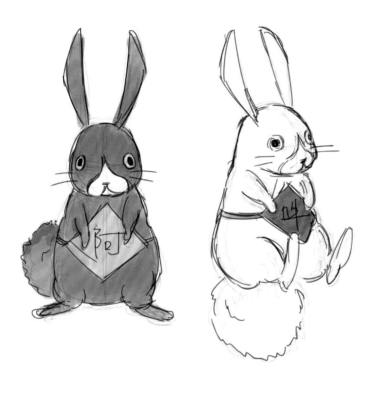

●某一天我在电视上看见一套
样式独特的衣服，它左肩的纽
带系在上臂的位置，一开始我
以为那是不小心滑落的，但是
后来发现本来就是这种穿法，
于是特别想把这种感觉画下来。
因为那套衣服以白色为底，所
以现实中会避免采用蓝、红、黄、
白、黑这5种正色。

●画中人物的名字为"遥"，寓
意其身上"蕴藏着遥远的可能
性"，是一位实际年龄与外表极
不相符的老人。他喜欢坐在走
廊喝茶，性格沉静，为人豁达。
为了避免他的表情看起来太孩
子气，画的时候我特别注意他
的嘴形，因为嘴巴若稍微大几
毫米，便会影响角色的形象，
所以这是我最下功夫的部分。

●与遥形影不离的是两只看门
兼照顾其饮食起居的兔子，角
色灵感来源于"哼哈二将"。画
作设定为有许多兔子在修行，
并过着有趣的生活。它们能变
成人形，有大毛球似的尾巴，
可以借助尾巴高高跳起，还会
用法杖把入侵者一个不落地全
部打出去。

●对兔子们的性格等进行设
定。黑兔子是"哼之兔"，
取名为"Ato"，特别能吃，
但幻化的人形出乎意料地是个
帅哥。白兔子是"哈之兔"，
取名为"Uto"，擅长洗衣和
做饭。幻化的人形应该会很可
爱吧。

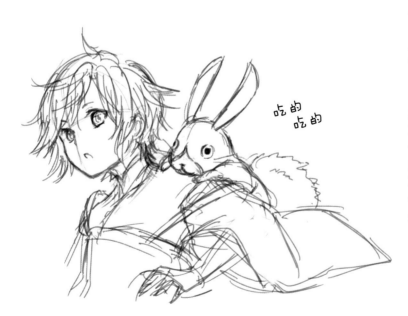

吃的
吃的

猫枯丽　苦练可成功

●设计衣服是我最喜欢的部分。一般我会结合插画的主题和构图来设计款式，所以这次设计了一种宽松款的衣服。这里单独拿出来绘制是为了便于说明。设计衣服时我们要明确自己想要看到什么样的服饰。当你觉得设计开来从志无从选择，或感觉无来乏善可陈时，务必回归最初的设想，对主题进行修改。

●将从主题联想出的关键词一一排开，如木鱼→书卷→塑像→莲花→孔雀等。这些关键词不仅适用于绘制服饰，当你绘制背景或决定插画主题时，还可以充当创作素材。

●根据插画的主题设定基础服装和道具。我根据定好的主题边回忆当时的衣服，边画出主人公的服饰。为了不破坏自己最初的设想，我只是尽可能地将脑海中的印象复原出来，而未参考其他资料。

●在基础服饰的基础上添加元素。对服饰设计我有两点心得。第一，设计的基本在于加法和减法。不能一味地添加元素，加到一定程度之后，要适当地删减。这样整体服饰才能形成统一的风格。既不能加也不能减时，就换一个部位试试。这个方法也适用于其他设计。

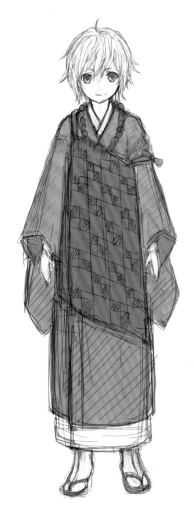

① 绘制出基础服饰。

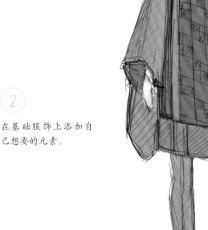

② 在基础服饰上添加自己想要的元素。

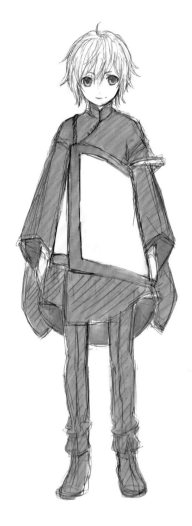

③

修改衣服领口和下摆
的样式。领口加入了
中国元素，下摆缩短
至衬衫的长度。另外，
为了突出外衣，将其
底色改成了白色。

④

在领口上添加饰物来
丰富元素。最后外衣
选择孔雀纹样，设计
完成！

● 第二，要考虑角色的动作和
构图。我一般都是兼顾这二者
来设计服饰的。如果是比较贴
身的服饰就无须太在意，但如
果人物动作较大且身着宽松的服
饰，那就要优先考虑构图了。

● 这次在进行服饰设计时，首
先画出基础服饰，然后添加元
素，之后突出裤装。本来将下
摆设计成前短后长样式也不失
为一个好方案，但是这次角色
的身材较为矮小，综合考虑构
图等因素之后，决定将前后下
摆都缩短。

● 接下来将衣服的领口和下摆
改成衬衫的样式。领口加入了中
国元素，下摆缩短到衬衫的长
度。另外，为了突出外衣，将其
底色改成了白色，因为领口和下
摆都改了款式，所以衣袖的部分
未做改动，保留了日式风格。

● 我在领口用了金边和流苏等
装饰加以点缀，使衣服元素更加
丰富。外衣的纹样则从最初联想
到的关键词中选择了孔雀。

● 这次设计总的要点是突出外
衣，其他则从简。衣服主体定
为黑色，但是可以通过改变内
衬的颜色和增添服饰拼接处的
线痕来制造变化。短靴则未加
任何装饰，仅在中间添加一道
竖线，以表现出布袜的感觉。
除外衣外，整体为西服样式，
因此选择黑色与紫色的搭配。

●背景设定为某建筑内部景象。虽然建筑的内部乍看上去略显昏暗，但是仔细观察就会发现许多引人入胜之处，如璎珞上美丽的金饰，天花板上的龙纹以及精细的雕刻等。我打算融入这些元素，完成一张色彩丰富的插画。

●构图方面，为了让书卷呈圆形展开，我选择了俯视的角度，并且打算在呈圆弧状展开的书卷上添加其他有趣的元素。

●以人物为中心，充分利用书卷所形成的弧形，将整体背景也设计成圆形。其实我本身就很喜欢圆形和曲线，所以经常在背景中使用一些圆形的元素。

●在布局方面，因为人物是插画的重点，所以人物会占据较大的篇幅。至于其他元素，我则更注重细节。我很佩服能将背景中的细枝末节也表现得足够细腻的作品，因此我希望读者在看我的作品时，在细细品味之余，可以发现我对其中细节的用心之处。

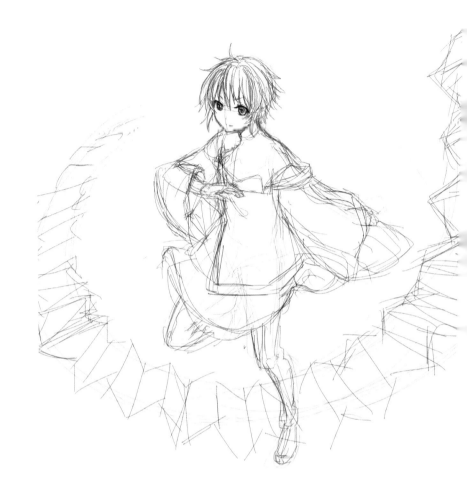

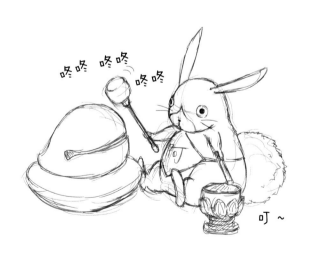

咚咚 咚咚 咚咚

叮~

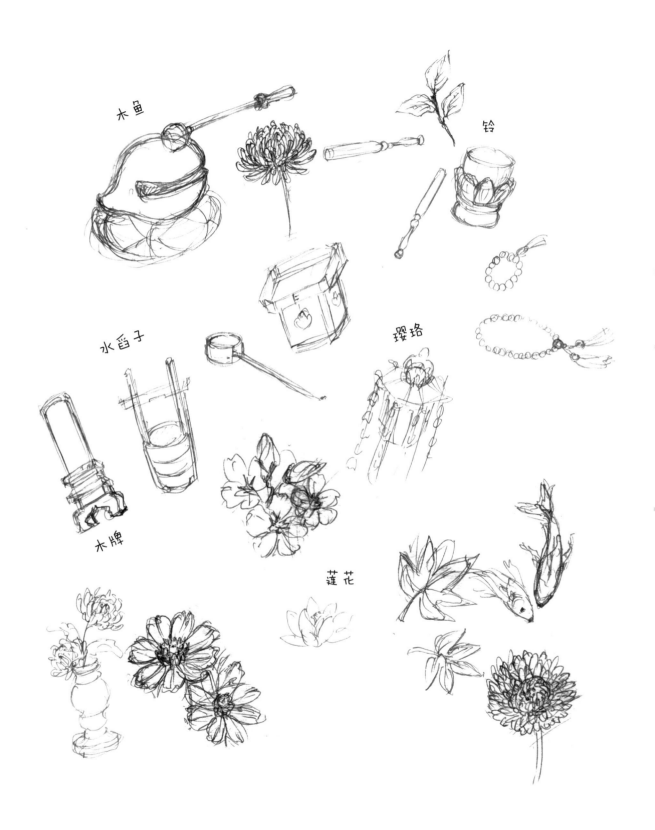

木鱼

铃

水舀子

璎珞

木牌

莲花

●上图所列出的小物品，是从与作品相关的关键词中联想出来的，也正是我想要表达的。我在进行构图和角色设定的同时，会把它们都画出来。即便是从没画过的事物，只要画一次就能很容易地掌握其特征了，所以哪怕是粗略的素描也无妨。是否将这些小物品加入成稿中并不重要，重要的是将自己能想到的东西全部用画表达出来。

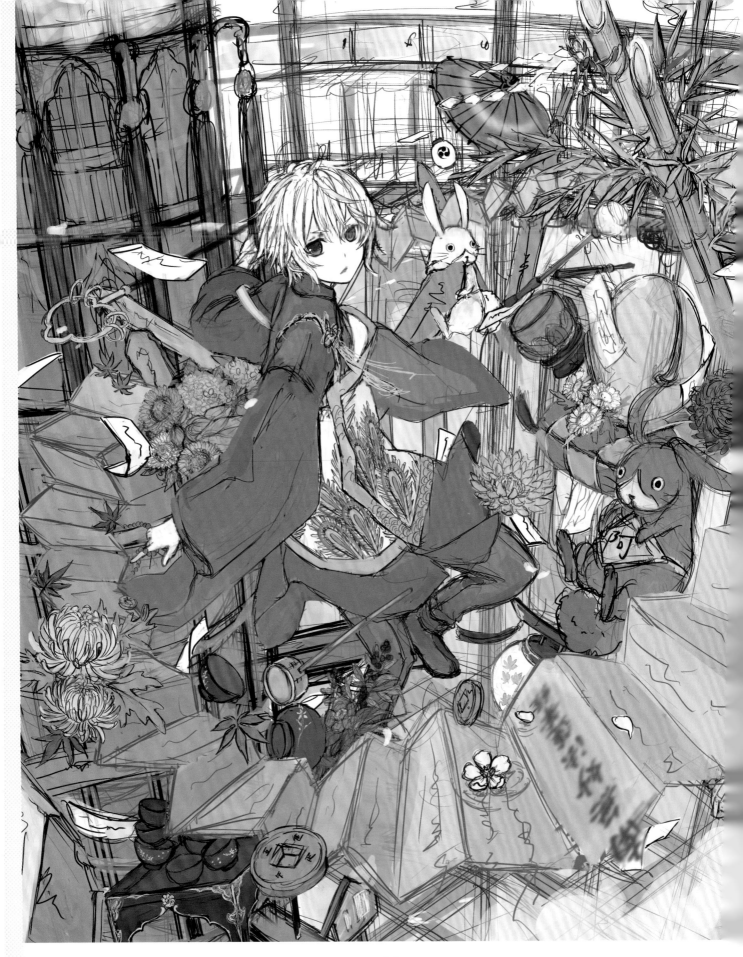

草图

线稿

第1节 打草稿，设计构图

为作品设计构图，然后打草稿以掌握画面整体的布局。进行个人作品的绘制时不用纠结于草图，边画边摸索也不失为一种充满乐趣的做法，但如果能在此阶段排除疑虑并确定方案，那么之后的绘制过程将会更加顺利。

01 在素描本上画出草图

将脑海中的构思粗略地画在纸上。我一般都会先画在素描本上，与编辑商讨的时候根据本上的草图进行说明——主人公一边奔跑，一边"啪"地展开书卷，接着许多小物品掉出来散落在四周。当我顺利地确定作品的方向之后，就开始修改和完善草稿。这里有两处差强人意，一处是右手遮挡了服装，不利于设计，另一处是人物的动作显得有些僵硬，所以我需要边修改边往下画。

02 修改人物的姿势

启动优动漫 PAINT，参考素描本上的草图修改人物的姿势。为了突出服装的设计感，我将人物的右手向后移动，改为书卷散落在人物周围的样子。在改变右手位置的同时，扭转人物的上身以增强动感，并对展开书卷的动作也加以修改。使用的工具是"铅笔"子工具→"铅笔"→"淡芯铅笔"。

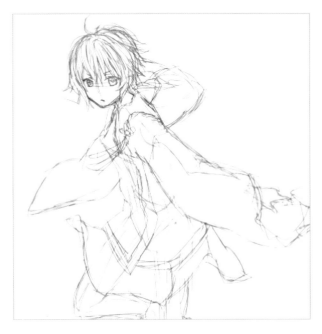

03 简单上色以确定人物的整体风格

单凭线稿很难把握人物的整体风格，因此我为其简单地上了颜色。对自己不熟悉的元素，可能很难把握其轮廓线，建议在绘制初期用上色的方法来把握绘制对象的形状。这时主要使用"钢笔"子工具→"钢笔"→"G笔"来绘制线稿，然后在同一图层中使用"画笔"子工具→"水彩"→"浓墨水彩"来上色。在绘制人物时，我忽然想到人物可以在桥的栏杆上奔跑，于是我想在人物脚下画一座桥，主要方法是在人物图层下面新建一个栅格图层，在新图层中进行桥的绘制。

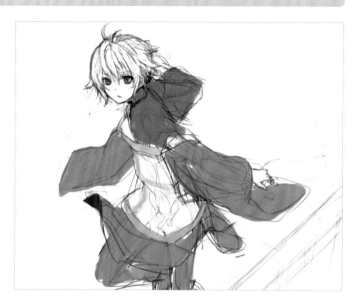

04 仔细画出线条的走势和流畅度

人物动作基本确定后，为了摸索如何绘制背景，可以执行"图层"菜单→"尺子/格子框"→"新建透视尺"命令。在弹出的对话框中选择"类型：三点透视"，以创建透视尺。使用"操作"子工具→"操作"→"对象"，移动尺子的指针确定透视效果后，在"工具属性"面板中将"网格"的"XY平面""YZ平面"和"XZ平面"全部启用，用以制作透视辅助线。另外，这里可以对"网格大小"进行设置，以调节辅助线之间的间距。

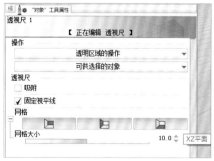

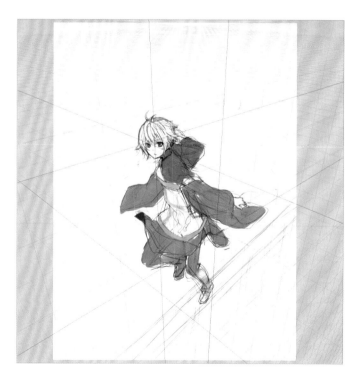

05 参考透视辅助线构思背景

在思考要绘制什么样的背景时，可以参考透视辅助线。人物是从画面的右侧远处跑向左侧近处，基于这个感觉，我尝试将建筑物的内部绘制在与桥平行的位置上，没有交叉和分岔。这个阶段并未吸附于特殊尺，而仅仅是以辅助线为参考来手绘建筑物。

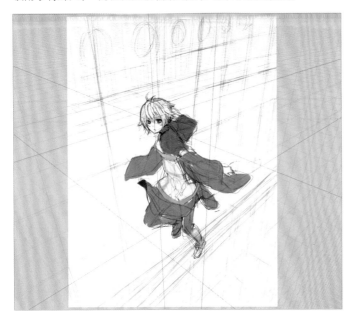

TECHNIQUES

吸附于特殊尺

这种情况下既可以参照透视尺手动画图，也可以沿着透视尺绘制线条，方法为在"图层"面板上，选定"透视尺"的图标，然后在"操作"子工具→"操作"→"对象"的"工具属性"面板中勾选"透视尺"→"吸附"。接着单击命令栏中的"吸附于特殊尺"，将其启用即可

06 添加书卷，进一步丰富背景元素

在人物图层上方新建栅格图层以绘制书卷。这部分的重要性仅次于主要人物，因此可以不必考虑其与背景间的构图关系，随心所欲地绘制出喜欢的曲线即可。检查书卷将背景遮住了多大面积，并继续添加背景元素。由于建筑物内部结构比较单调，所以我在里面添加了回廊，并增设了一段桥。绘制背景时为了便于检查画面，可以根据情况切换显示/隐藏透视尺。

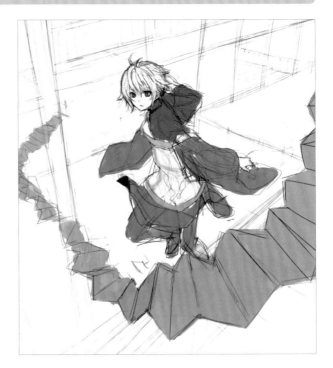

在线稿阶段难以把握背景的整体感觉，因此我使用了"画笔"子工具→"水彩"→"浓墨水彩"，对其进行简单上色（见左下图）。在背景线稿图层的下方新建栅格图层，吸附在透视尺上进行上色。之后纵观全局，发现根本看不出人物抛出书卷的动作，脚下的桥也非常不明显，而且我觉得颜色也太单调。几经思考后，我在调整位置的同时干脆将桥改成了红色的圆形。虽说这样看起来有些偏离初衷，但我决定暂不考虑这个，先把小物品添上，增加颜色的种类再说（见右下图）。但我仍然觉得整个画面效果并不理想。

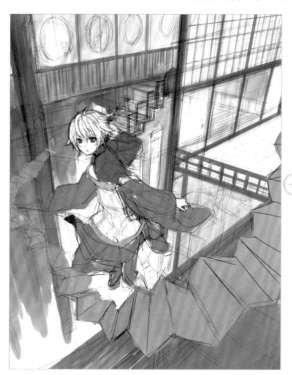 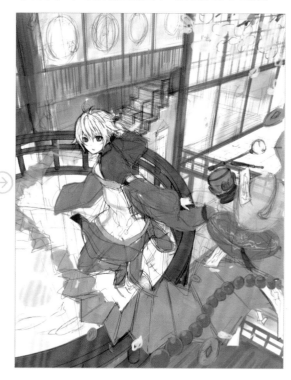

MEMO　在"优绘"软件中绘制圆柱形图案

红色的圆形桥是在"优绘"中画的。在"尺子图层"中画一个椭圆形，将其拖放到新建的"3D工作区"图层组中。对椭圆形的角度进行调整之后，将其吸附于尺子来画桥。在"3D工作区属性"面板中，可以自由旋转尺子的角度或调节位置及大小。由于操作十分方便，在画圆形的建筑物时我通常都会使用"优绘"。在优动漫 PAINT 中，也可以操作透视尺进行同样的绘制。在桥的位置上画出桥柱的辅助线，然后沿着辅助线选择椭圆形区域，接着通过"编辑"菜单→"选区描边"绘制线稿。桥柱的长宽高等完全跟着感觉绘制，注意越远处桥柱间的间距应该越窄。以这次的圆形桥为例，曲度最大处的桥柱应该重叠，这样画才显得比较真实。

在"优绘"中，将绘制好椭圆形的"尺子图层"导入"3D工作区"，进行角度等细节的调节后，完成桥的绘制。

08　尝试将人物左右翻转

画到这里，插画的整体感觉与初期预想的有很
大差距，因此我决定从主要人物开始重新构图。
因为没有什么新的思路，所以暂且执行"编辑"
菜单→"变换"→"水平翻转"命令来翻转人物的
图层。这时脑海中突然浮现出人物以单膝为轴，
一边旋转一边抛出书卷的画面。因此我决定将
人物水平翻转，并对其角度进行微调，同时检
查翻转后的服饰是否正确，最后对其他相关部
分也进行调整。

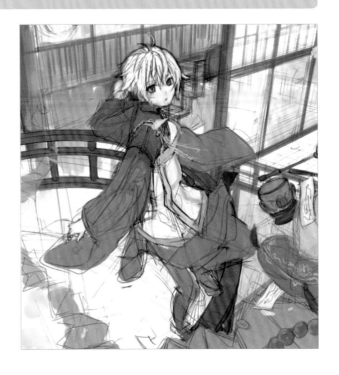

09　重新审视并调整背景及其他小物品的颜色

重新审视背景。我觉得红色的桥太突兀，因此
改为黑色。另外，对围绕人物一周的书卷线条
加以修改，并将其颜色改为彩虹色。彩虹色的
上色方式是在书卷图层上方新建栅格图层，
然后在"渐变"子工具中选择"渐变"→"彩
虹"填充整个画面。启用"创建剪贴蒙版"，
使渐变填充仅作用于书卷图层。这样一来，
色彩的种类增多，画面变得绚丽多彩，作品
的总体感觉也总算确定下来了。

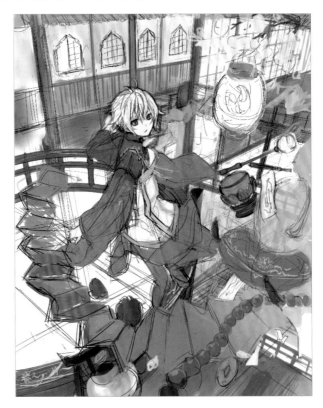

创建剪贴蒙版

10 将圆形的桥改为巨大的圆柱

进一步调整背景。现在的背景基本沿用了人物翻转前的设定。为了制造出远近感，之前画面右侧的构造表现得较为细腻，但是在当前的构图中，前面又增添了许多小物品，容易显得杂乱，因此我决定将背景的建筑物构造彻底改变。将人物踏在桥上的动作改为跃起转身的动作，并将左侧圆形的桥改为巨大的圆柱，然后将背景的其他部分也改为高耸的曲线形建筑。在圆柱体的每一层上设置落脚点，暗示人物是借此攀到高处的。另外，还加入了一些有趣的设定，如圆柱体随着时间旋转或圆柱体的框架内分别摆放着不同的塑像等。另外，圆柱也同之前的圆形桥一样，是在"优绘"的"3D工作区"绘制的。

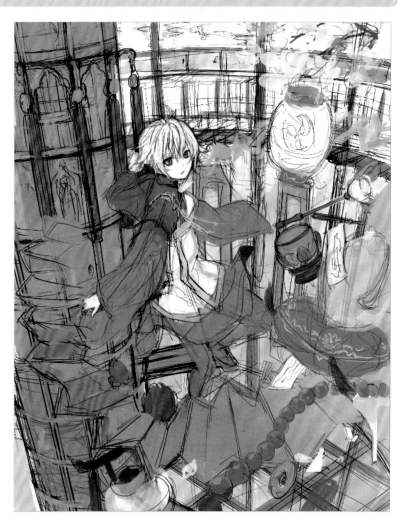

猫枯丽
苦练可成功

11 细化人物的线条及颜色

修改完背景之后，作品的方向也就基本明确了，于是我趁热打铁，细化人物草图的线条，给人物的双眸及衣服的纹理等上色。

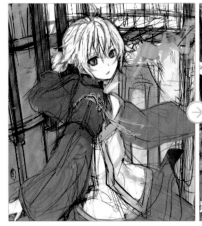

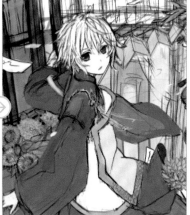

12 添加次要角色及小物品

为了便于操作，我将饰物和植物等四周的小物品分成几个图层进行绘制。小物品并没有特别注重透视关系，只是按照各自的真实尺寸进行绘制的。角色设定阶段设计好的两只兔子也在这时添加进去。

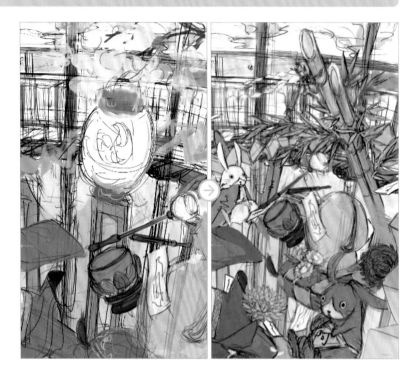

13 在为小物品上色时注意运用对比色

在人物的左下方散落着桌子和花等小物品。小物品的颜色要考虑贯穿画面的书卷上面的彩虹渐变色，选择其对比色进行上色，可以使双方相互衬托，然后在外衣的白色部分绘制孔雀的羽毛。此外，将置于背景建筑物上方从白色渐变到透明的图层，与置于圆柱形上方，填充为彩虹色的图层淡淡地重叠在一起。这样处理是为了制造出远近感，以便突出人物。

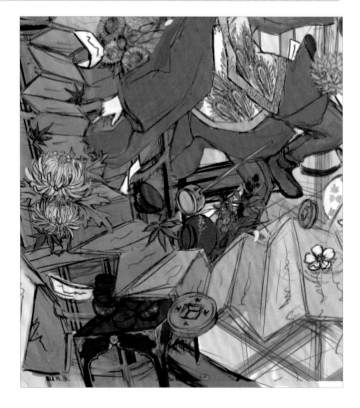

在画面下方的空白处为樱花填充颜色，然后添加文字，草图就完成了。 这次由于小物品及色彩的种类较多，因此在绘图的初期阶段就基本把后面定下来了， 草图的完成度较高。

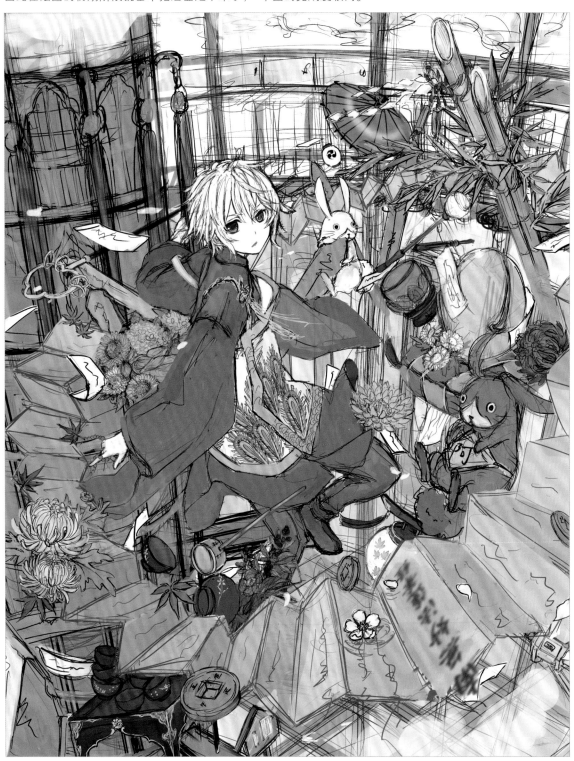

基于草图，绘制线稿

整体的感觉确定好之后，在草稿的基础上画出线稿。为了使作品显得更加柔和，插画的线稿使用的是褐色线条。另外，要注意各个小物品之间的位置关系，适当地分图层绘制。

01 创建正片叠底图层

草图基本确定后，开始绘制人物及小物品的线稿。首先，除了人物草图的图层之外，其他图层均隐藏。同时降低人物草图图层的"不透明度"，使其线条变浅。接下来在人物图层上新建栅格图层，并将其"混合模式"设置为"正片叠底"。我将在这个新图层中绘制人物的线稿。

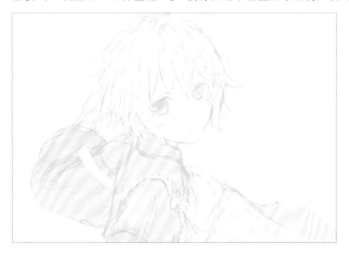

02 选择工具用于绘制线稿

在绘制线稿时，主要使用"图形"子工具→"直接描画"→"曲线"，以及"钢笔"子工具→"钢笔"→"G笔"，图形则设定为"曲线"。在"工具属性"面板中启用"入锋"和"出锋"，以表现出线条的强弱变化。对于"曲线"和"G笔"，在画头发或服装褶皱的线条时，都将"笔刷尺寸"设置为"1"，画其他部分则设置为"1.5"。

在"图形"子工具中选择"直接描画"→"曲线"

启用「入锋」和「出锋」，可以使线条富有强弱变化，显得张弛有度

参考草图，誊清线稿

工具准备好之后，就一边参照
之前将线条调浅的草图，一边
在新建的图层上绘制线稿。为
了尽量使插画的整体氛围显得柔
和，我将笔刷的颜色选定为褐
色。之后还要在线稿图层下面
放一个上色图层，如果填充的颜
色是比线稿本身更深的黑色，上
面的线稿就会显得颜色太浅，因
此第一步中将新建栅格图层设定
为"正片叠底"，以便线稿和上
色图层可以较好地融合。

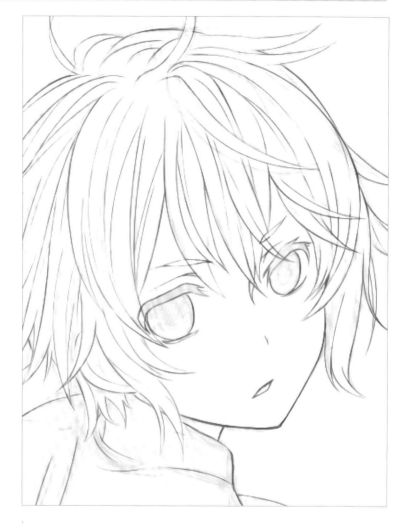

04 小物品的细节也要细腻地表现

绘制线稿时要注意线条的强弱
变化。草图的线条如果有比较
模糊，导致难以誊清的，可
以重新绘制草稿。如果发现有
不自然的部分，也要随时修
改，装饰物及小物品的细节也
要细致地刻画。

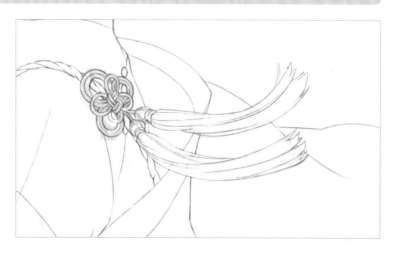

第1章

苦练可成功 猫枯丽

如有需要，可隐藏草图以检查
线稿的状态。此时要画好人物
与其中一只兔子。

主要人物的线稿完成后，进行"剪切蒙版"的操作。首先，在线稿图层下方新建栅格图层，在"魔棒"
子工具中选择"魔棒"→"选取其他图层"，并在"工具属性"面板中设置"多图层参照：所有图层"，
然后单击画面的空白部分以创建选区。在"选区"菜单中启用"反向选择"，这样就可以对人物和兔子创
建选区了。

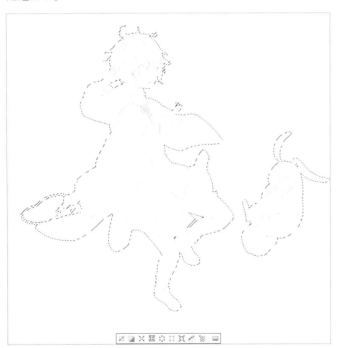

07 划定区域，为人物上色

保持选中人物和兔子的状态，用灰色填充之前新建于线稿图层下方的图层。虽然此阶段不必对颜色有过多要求，但所用颜色必须与上色时的用色有所区别，以便在之后上色时查找遗漏的部分。另外，启用"魔棒"子工具→"工具属性"面板中的"闭合间隙"功能，可以一定程度上闭合线稿中的空隙。而使用"闭合间隙"无法填补的部分，就要手动闭合了。 还有一点，即无须填充灰色的部分（如人物手上的缝隙）要事先从选区中减去。这样一个贴合角色形状的上色区域就准备好了。

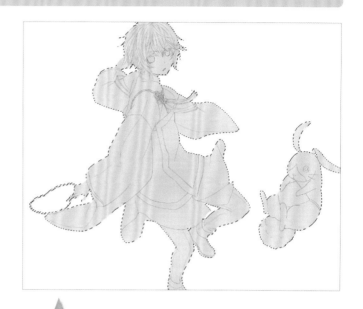

✦ TECHNIQUES 增减选区

人物右手所持的串珠，以及左手与肩部之间的空隙等部分，需要从选区中减去，即所谓的"增减选区操作"。方法如下。

1.长按"Shift"键，使用"选区"或"魔棒"工具选择对象区域进行添加操作。

2.长按"Alt"键（Mac是"Option"键），选择目标区域将其减去。

08 新建图层，绘制书卷

书卷的线稿及上色范围的制作步骤与人物和兔子的相同。之后将会在人物周围绘制各种小物品，为避免到时重合在一起难以辨别，我在人物图层的上方新建栅格图层来绘制书卷。

09 用相同方法绘制其他小物品

在人物和兔子的线稿图层中继续绘制周围的小物品。为了方便作画，我先隐藏起书卷，以免与小物品重叠在一起难以辨识。

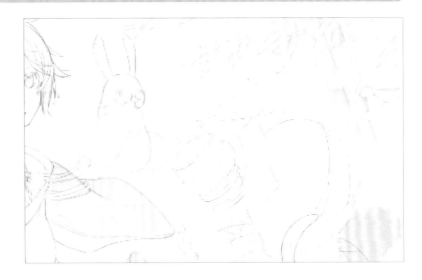

10 删除多余线条，整理小物品

删除小物品与书卷重叠部分多余的线条，但要注意前后的位置关系。由于书卷图层覆盖在小物品图层的上方，所以被书卷挡住的小物品的线稿就无须改动了，但是兔子和右侧的木牌在书卷的前面，因此书卷与之重叠部分的线条要删除。

书卷的线稿图层及底色图层。
底色图层上方的叠加模式图层，暂时填充了彩虹色

人物和小物品的线稿图层及底色图层

11 **绘制位置最靠前的小物品**

在顶部新建栅格图层,用于绘制小物品,它们的位置比植物和人物靠前。这里我绘制了竹子、菊花和长把水舀子等小物品。线稿完成后,用与之前相同的方法,在线稿图层下方新建栅格图层,对物品创建选区并填充灰色。

12 **整理图层**

基本完成后,开始整理图层。这一阶段我分了3个部分进行绘制,即人物及周围的小物品、书卷、最前面的小物品。每部分都有各自的线稿图层及底色图层。

左图所示的是用不同颜色对处于不同图层的3个部分进行填充的效果。橘黄色是底部,书卷的渐变色位于中间,绿色是顶部图层。实际操作时所有底色都是以灰色填充的

完成线稿。隐藏草图的各个图层但不能删除，因为之后上色时还要用"吸管"工具在上面拾取颜色。背景则另外绘制。

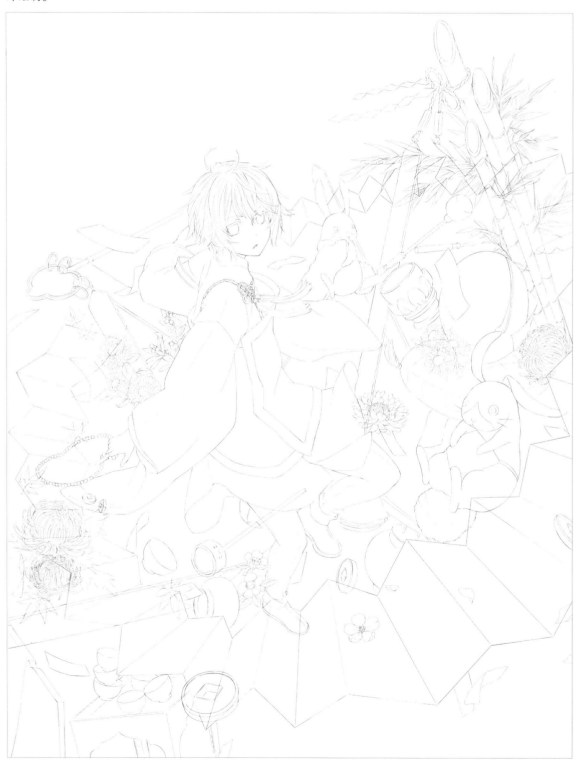

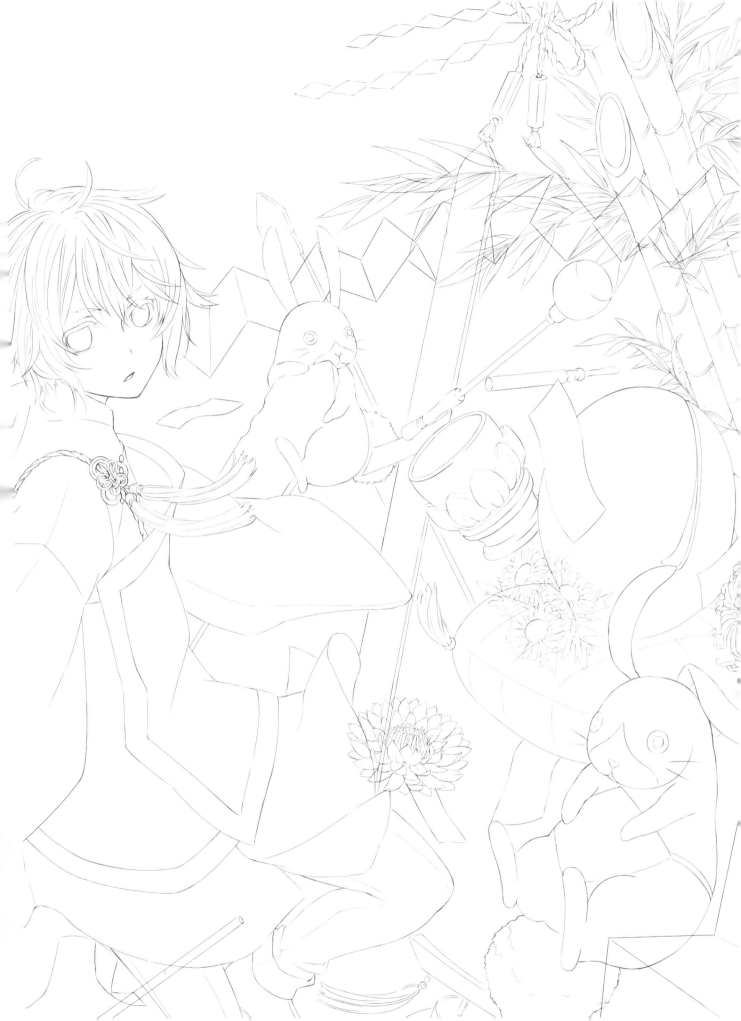

第3节 — 为主要人物上色

开始给线稿上色。大致分为两步：先给插画的各个部件分别填充基色，然后添加暗部，亮部及反光等效果。

01 分别为不同部位上色

准备上色。首先，将之前制作好的线稿图层及其底色图层分别整理到不同的图层组中。 接着， 在各图层组的线稿图层下方新建若干栅格图层， 使用 "吸管" 工具从草图上拾取颜色， 分别为各个部件填充基色。 操作该步骤时仅需使用 "填充" 工具粗略上色即可， 细节部分将在之后不断完善。

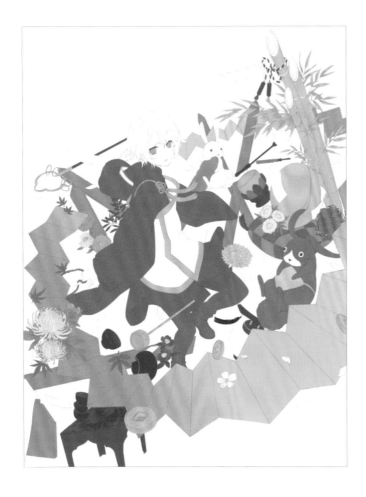

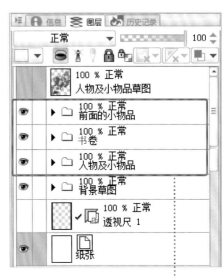

此阶段的图层结构。单击"图层"面板中的"新建图层组"图标来创建图层组，将之前绘制的各线稿图层及底色图层分别放入人物及小物品线稿&底色、书卷线稿&底色、前面的小物品线稿&底色3个图层组中

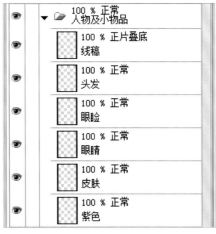

这是展开人物及小物品图层组时所显示的内容。新建若干栅格图层分别对各部位填充颜色，并为各图层取简单的文件名，如"头发""眼睑""眼睛"和"皮肤"等，以方便后续操作

现在为大家介绍一下上色工具。主要工具有4种，分别是："画笔"子工具→"水彩"→"透明水彩"/"浓墨水彩""喷枪"子工具→"喷枪"→"柔和"以及"铅笔"子工具→"铅笔"→"自动铅笔"。"透明水彩"用于为整体打上淡淡的阴影；"浓墨水彩"用于打上更深的阴影；"喷枪"→"柔和"用于填充渐变效果或调节色彩的浓淡；"自动铅笔"用于处理"水彩"工具难以触及的细小部分。另外，当使用"水彩"填充了颜色之后，若想对其进行延伸混色，可以使用"混色"子工具→"混色"→"指尖"工具。

"透明水彩"工具属性	
透明水彩	
笔刷尺寸	8.00
不透明度	80
颜料量	33
颜料浓度	20
色延伸	70
硬度	
笔刷浓度	51
手颤修正	

"浓墨水彩"工具属性	
浓墨水彩	
笔刷尺寸	50.00
颜料量	35
颜料浓度	37
色延伸	49
硬度	
笔刷浓度	54
手颤修正	

"柔滑水彩"工具属性	
柔滑水彩	
笔刷尺寸	60.00
混合模式	正常
硬度	
笔刷浓度	18
☐ 连续喷绘	
手颤修正	
☐ 防止超出参照图层的线条	
☑ 扩缩选区	

"自动铅笔"工具属性	
自动铅笔	
笔刷尺寸	3.00
硬度	
笔刷浓度	27
手颤修正	

03 为人物的头发打上淡淡的阴影

从人物的头发开始上色，在之前填充好基色的图层上方新建栅格图层，并启用"创建剪贴蒙版"。这样可以确保填充阴影时不会超出头发的基色区域。人物头发原设定为白色，但因纯白色略显突兀，所以采用略显黄的颜色。在此基础上，使用"自动铅笔"工具，顺着发梢打上浅灰色阴影。

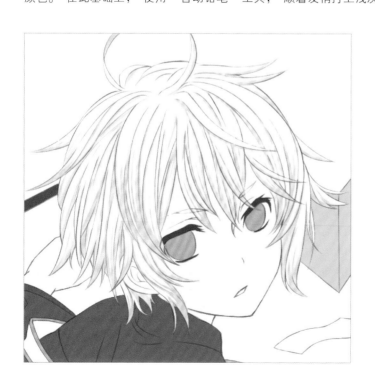

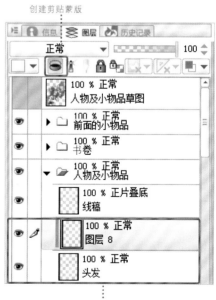

创建剪贴蒙版

在头发基色图层的上方新建栅格图层，启用"创建剪贴蒙版"，用来填充浅灰色阴影

04 为头发打上深色阴影

在浅色阴影所在的图层中继续叠加深色阴影。 因为是修剪得很有层次感的短发，所以在外层头发上打阴影，可以制造出立体感。

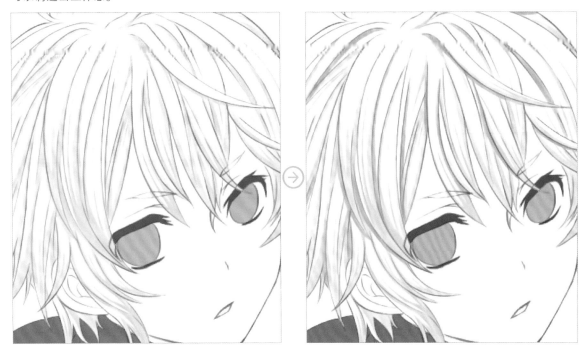

05 从发梢开始添加渐变效果

在阴影图层上方新建栅格图层， 将其"混合模式"设置为"正片叠底"， 启用"创建剪贴蒙版"。 使用"喷枪"子工具→"喷枪"→"柔和"， 从发梢开始为头发填充渐变效果。 虽然所用的颜色仍是上一步中的灰色， 但因为该图层"混合模式"为"正片叠底"， 所以与下方阴影图层重叠的部分颜色会显得更深。

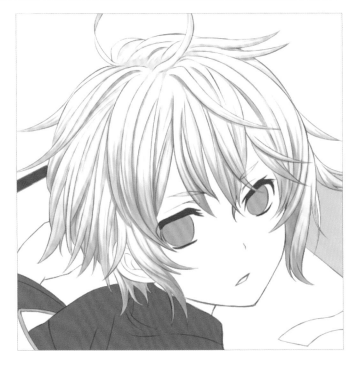

100 % 正片叠底
渐变阴影

100 % 正常
浅色阴影/深色阴影

100 % 正常
头发

06 绘制头发上的光泽，使用"指尖"功能加以延伸

在阴影图层上方新建栅格图层，启用
"创建剪贴蒙版"。使用"画笔"子
工具→"水彩"，为头发粗略地画上
光泽，然后用"混色"子工具→"混
色"→"指尖"将其进行延伸。"指
尖"是一种可以增减上色笔画，调和
颜色的便捷功能。

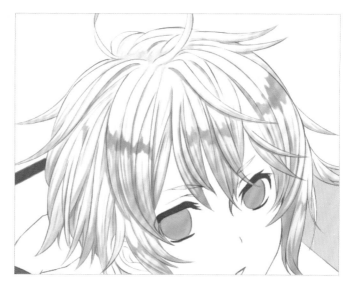

07 用彩虹色填充头发光泽部分

将头发光泽图层的剪贴蒙版功能关闭，然后在其上方新建栅格图层，启用"创建剪贴蒙版"，将图层"混合模式"
设置为"叠加"。使用"喷枪"子工具→"喷枪"→"柔和"，在光泽部分上叠加彩虹色（见左下图）。由于
打算在后脑处添加浅紫色反光，所以将彩虹色的左侧设置为紫色，然后在"色轮"面板中的色相环上，逆时针
方向依次选择颜色进行填充。为进一步表现出光泽感，再次新建一个稍亮的彩虹色图层叠加在上方（见右下图）。

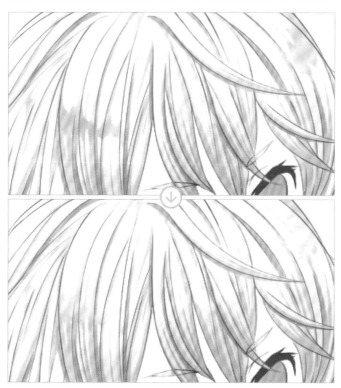

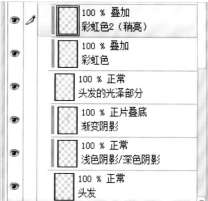

为皮肤上色。在皮肤基色图层上方新建栅格图层，启用"创建剪贴蒙版"，使用"画笔"子工具→"水彩"→"透明水彩"，为皮肤打上阴影（比基本色稍暗）（见左下图）。若颜色过深，则会使白色的头发显得突兀，因此要注意控制颜色的深浅。在同一图层中，为发际和下巴等阴影较深的部位填充浅红色（接近紫色）。最后，使用"喷枪"子工具→"喷枪"→"柔和"，在脸颊的左侧淡淡地打上一层阴影，以制造立体感（见右下图）。

为细节部分上色。在皮肤阴影图层上方新建栅格图层，启用"创建剪贴蒙版"，用于从头部到咽喉位置添加浅紫色反光。再新建一个图层，启用"创建剪贴蒙版"，将图层的"混合模式"设置为"正片叠底"，用以在眼角处添加浅红色。在眼睑基色图层上方，同样新建图层，启用"创建剪贴蒙版"，将其"混合模式"设置为"叠加"，使用"喷枪"子工具→"喷枪"→"柔和"，为眼睑上一层浅褐色。最后，为瞳孔上色。同样在瞳孔基色图层上方新建图层，启用"创建剪贴蒙版"，使用蓝紫渐变色绘制瞳孔，深蓝色绘制瞳孔细节（见右图）。

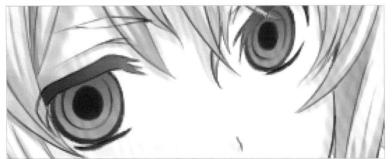

10 叠加向下转写功能，为瞳孔添加细节

为瞳孔添加细节。 在之前彩色瞳孔图层的 "图层" 菜单中执行 "向下转写"，并将其 "混合模式" 改为 "正片叠底"。为瞳孔填充蓝色渐变色（应比之前颜色更深），执行 "向下转写"（见右图），再将 "混合模式" 改回 "正常"，为瞳孔较明亮的部分上色，并再次执行 "向下转写"。之后将 "混合模式" 改为 "叠加"，用浅蓝色打高光，执行 "向下转写" 后绘制细小的光点，再次执行 "向下转写"（见右下图）。如此这般， 在数次转写的过程中，逐步完善瞳孔的细节。

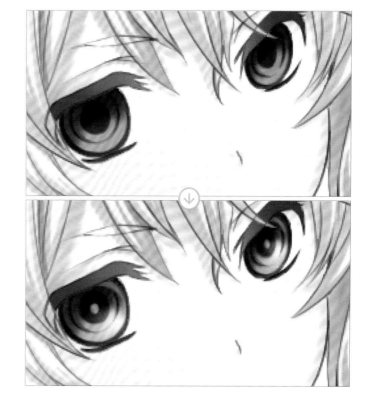

11 添加强光和白眼球，完成瞳孔绘制

在线稿图层上方， 也就是人物及小物品图层组的顶部新建栅格图层， 用白色绘制瞳孔中最亮的高光。 在瞳孔上色图层的下方， 新建栅格图层用于绘制白眼球， 然后在该图层上方新建图层， 启用 "创建剪贴蒙版"， 并将其 "混合模式" 设置为 "正片叠底"，用于为白眼球打上蓝紫色阴影（见左下图）。最后，将除白眼球及顶部高光之外的其他瞳孔上色图层合并起来， 使用 "选区" 子工具→ "选区" → "矩形选框" 圈起左眼， 并将 "编辑" 菜单→ "色调调整" → "色相/饱和度/明度" 调节为 "色相：－20"，完成双色瞳孔中绿色瞳孔的绘制（见右下图）。

12 调整头发的亮度，添加浅紫色反光

在白眼球所在的图层中为嘴巴上色，这样脸部的所有部位上色就都完成了。再次回到头发，继续修饰。在头发上色图层的顶部新建栅格图层，启用"创建剪贴蒙版"。使用"喷枪"子工具，为脸部周围的发梢添加一层肤色，然后为头发整体上一层淡淡的白色。这样将头发整体颜色调亮之后，对线稿图层"锁定透明像素"，即可调高线稿的亮度。将步骤05中阴影图层的"不透明度"降至"50%"，用以调整深浅。最后，再次新建图层，启用"创建剪贴蒙版"，用以添加脸部的浅紫色反光（见乙丁四）。

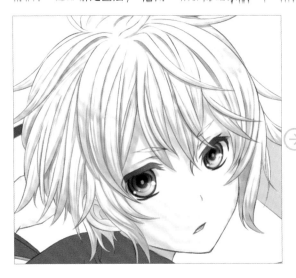 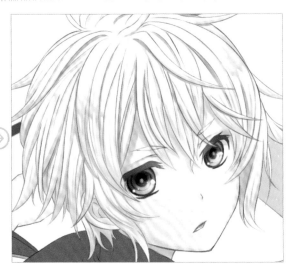

13 调整皮肤阴影，完成脸部上色

对肤色进行微调。在皮肤阴影图层上方新建栅格图层，启用"创建剪贴蒙版"。由于肤色过亮，所以以阴影部分为中心覆盖一层比反光颜色略深的浅紫色，将其调暗。最后，在皮肤上色图层的顶部新建图层，启用"创建剪贴蒙版"，并将"混合模式"设置为"线性减淡（发光）"，使用"喷枪"工具在双眼之间淡淡地覆盖一层模糊明亮的肤色。

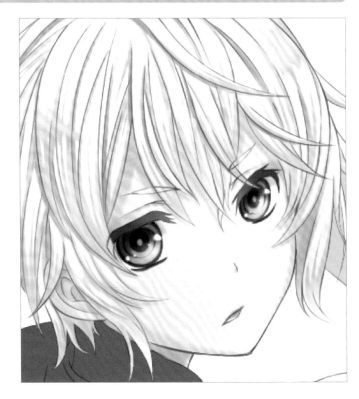

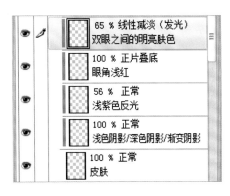

优动漫 PAINT
决定成为插画师

14 为衣服打上阴影

为衣服上色。 方法与之前一样， 在基色图层上方新建栅格图层， 启用 "创建剪贴蒙版"， 使用 "画笔"子工具→ "水彩" 打阴影（由浅至深）， 再用 "喷枪" 工具添加渐变阴影（见左下图）。 因为衣服本身是黑色的， 所以要以颜色最深的部分为参考， 其他部分的颜色不可过深， 以避免盖过阴影。 在阴影图层下方再次新建图层， 启用 "创建剪贴蒙版"， 使用接近白色的灰色来填充强光部分（见右下图）。 通过最深的阴影与灰色的对比， 可以表现出立体感。

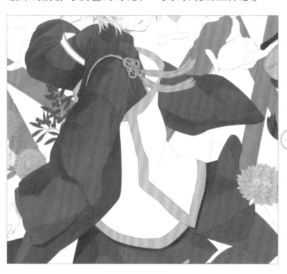 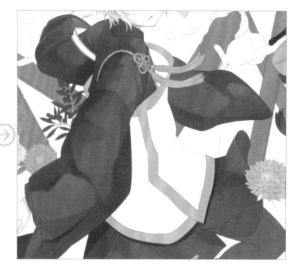

15 为衣服打上浅紫色反光

在衣服上色图层的顶部新建栅格图层，启用"创建剪贴蒙版"，与之前处理皮肤和头发时一样，打上浅紫色的反光（见左下图）。上衣处理完毕后，裤子也以同样的手法打上阴影及反光（见右下图）。在此之后的操作中，若非遇到需进一步强调光泽感等特殊表现的地方， 基本都是以同样的方法进行上色操作。

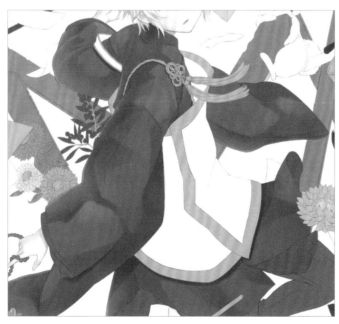

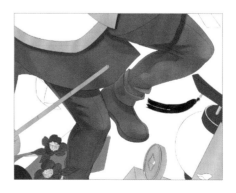

绘制外衣金边部分的日式传统图案。使用"图形"子工具→"创建尺子"→"特殊尺"绘制五个同心圆，
参考网格进行等间距复制后铺成鳞状，清除多余的线条后，波浪形图案就制作完成了，将其命名为"碧波"
（见左下图）。为了将此图案沿着布面的凹凸形状配置在插画上，我在图案区域创建选区，执行"编辑"
菜单→"变换"→"网格变形"命令（见下图）。考虑到图案会因布料的褶皱而产生较大的曲线，因此我
在"工具属性"面板中设置了较多的格子数。

 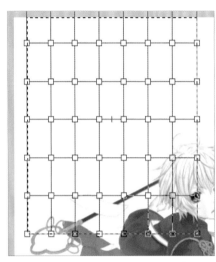

在"工具属性"面板→"旋转的中心"中选择"任意位置"，操纵"网格变形"手柄完成图案的变形（见左下图），
操作时应注意布料的凹凸感。因为只有金边部分需要填充该图案，所以将图案图层置于金边基色图层的上
方，启用"创建剪贴蒙版"。在图案图层上方再新建一个图层，启用"创建剪贴蒙版"，使用"铅笔"
子工具→"铅笔"→"自动铅笔"，为图案添加细微的凹凸效果（见右下图）。

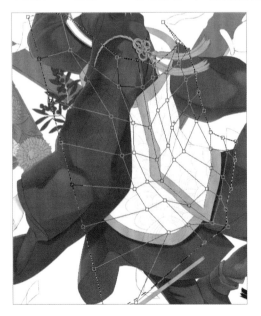

18 绘制饰物的细节

细节部分使用 "铅笔" 子工具→ "铅笔" → "自动铅笔" 进行绘制。 为绳结画条形阴影时， 要注意绳结的画法（见左下图）。 之后在阴影图层上方新建栅格图层， 启用 "创建剪贴蒙版"， 将其 "混合模式"设置为 "线性减淡（发光）"， 参照加入金线的腰带的质感， 使用浅米色打上光泽（见右下图）。

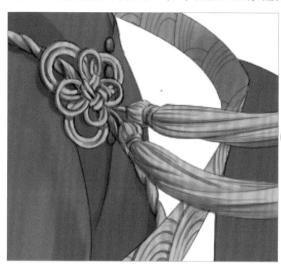

19 为外衣主体上色

进一步为外衣的金边添加阴影。 以同样的方式添加明亮的部分及浅紫色反光，之后为衣服主体添加阴影。 步骤与之前的相同，即在基色图层上方新建栅格图层，启用 "创建剪贴蒙版"，依次添加浅色阴影及深色阴影。在阴影图层上方再次新建图层，启用 "创建剪贴蒙版"，并将 "混合模式" 设置为 "滤色"，用来为明亮的部分浅浅地填充一层白色。 之后，另外绘制孔雀图案，使用之前为金边部分填充图案的技巧将其添加在外衣上，并为其上色。

 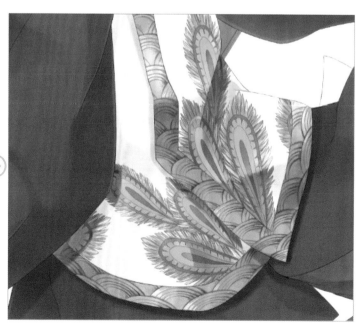

20　为紫色的串珠上色

在为人物手持的串珠上色时，要注意光照的方向。首先，在串珠基色图层上方新建栅格图层，启用"创建剪切蒙版"，使用"画笔"子工具→"水彩"→"浓墨水彩"，为串珠整体添加阴影及深色阴影。接着，使用"铅笔"子工具→"铅笔"→"自动铅笔"绘制受光面，在左侧添加紫色反光（见右上图）。如此处理，色调稍显单调，因此将"混合模式"设置为"叠加"后，使用"喷枪"子工具→"喷枪"→"高光"为其添加浅紫色光泽（见右图）。

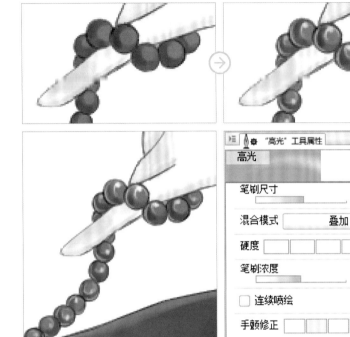

21　进一步添加发丝

在人物及小物品图层组的顶部新建栅格图层，进行人物最后的润饰，即在线稿上添加一些发丝。这里使用的是"图形"子工具→"直接描画"→"曲线"。因为人物头发是白色的，所以添加线条时也使用白色。

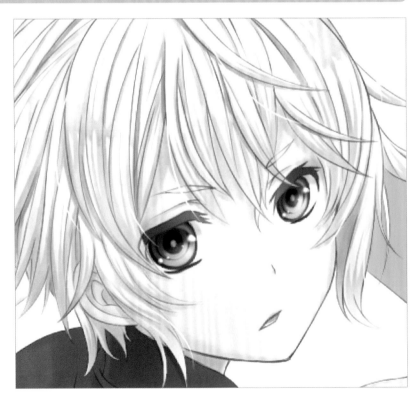

至此，人物的上色暂告一段落，之后若有需要，也许还会进行颜色深浅等细节的调整。 接下来开始为人物周围的小物品上色。

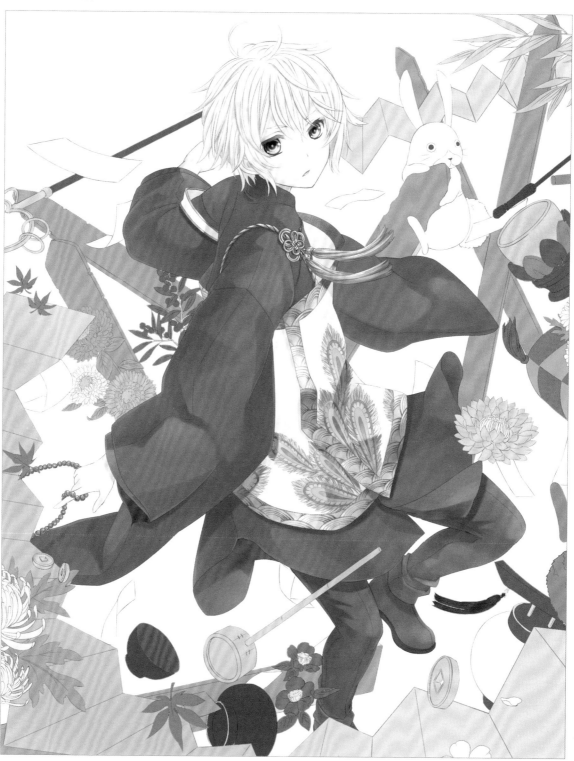

第4节

为小物品上色

为分散在人物周围的小物品上色，虽然基本的上色步骤与绘制人物时相同，但因为金属、植物及动物等形态各异，所以需要根据不同素材的质感，选择相应的上色方式。

01 绘制金属类小物品

为铃等金属小物品上色。 小物品上色的基本步骤与人物的相同， 也是在基色图层上方新建若干栅格图层，启用"创建剪贴蒙版"，分别进行阴影、高光及浅紫色反光的绘制。 但是不同材质的物品在表现上存在些许差异， 如表现金属质感时， 需要加深阴影， 强调高光， 突出光和影之间的对比关系。 右侧4张图片呈现的是铃的上色过程。 将用于表现金属光泽图层的"混合模式"设置为"线性减淡（发光）"，使用接近白色的明亮色绘制高光。 下面3张图片是铜钱的上色过程。 两者的细节部分均使用 "铅笔" 子工具→"铅笔"→"自动铅笔"进行绘制。

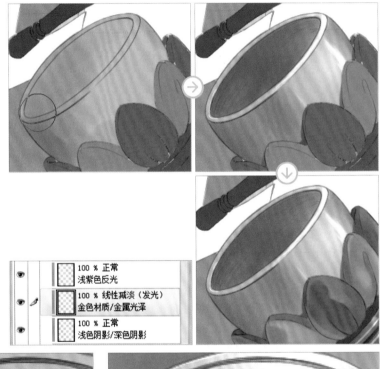

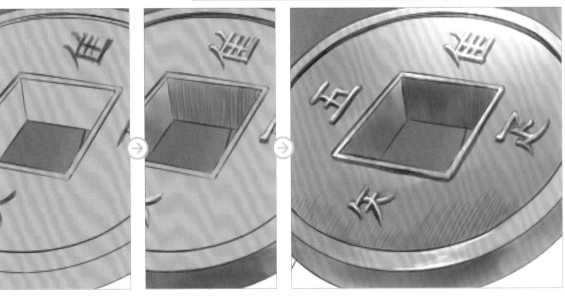

为菊花和山茶花上色。 为植物上色时， 可以灵活运用渐变效果来表现其色彩不均的特点。 由于花朵的结构复杂， 即使是一片花瓣也包含多种色彩， 所以可以通过色彩不均来表现其色彩的多样化。 下列左侧4张图片呈现了菊花的上色过程及图层结构。 首先， 整体上由浅依次添加阴影， 然后使用 "喷枪" 工具， 制造浅红色渐变以表现色彩不均效果，最后，添加高光和浅紫色反光。 其他花朵也以相同步骤上色 (见右下图)。如过多添加山茶花的阴影， 会削弱色彩不均的效果， 因此除花瓣重叠的部分之外， 其他部分应适可而止。

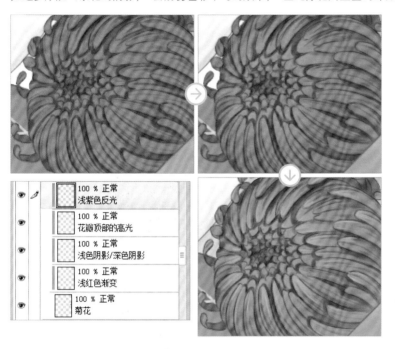

草木与花朵一样，要添加色彩不均匀的效果，还要表现出错落的叶子之间留下的阴影。 为竹节上色时，在基色上覆盖一层明亮的黄绿色渐变 (比底色明亮) 以表现色彩不匀的效果 (见左下图)。添加阴影、高光及反光。竹叶的颜色也选择稍暗的黄绿色，因为这种颜色气质沉静，可以陪衬各种颜色的花朵，是填充叶子时常用的颜色。 另外， 托着蓝色果实的叶子选择略带蓝色的绿色加以填充 (见右下图)。

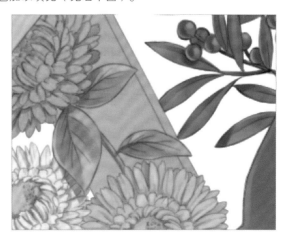

04　为桌子上色，区分不同材质的质感

为桌子及汤碗上色。基本的上色方式与植物的相同，使用柔和的渐变效果添加阴影。但是桌子的边缘，汤碗的碗底、碗口和碗面等细节部分，以及带有光泽的金色表饰部分则需要强调明暗关系，因此采取与金属材质相同的上色手法。下列3张图片呈现了汤碗的上色过程。左图是添加了阴影的效果，中间是添加了高光及浅紫色反光的效果。右图是添加了金色装饰，完成上色的效果。

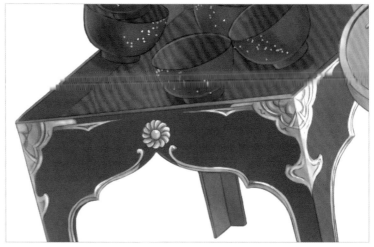

05　为细节部分上色时，应纵观整体布局

继续给小物品上色。为了赋予兔子柔软的质感，需将阴影调节得浅一些。尾部为了表现出蓬松的感觉，添加了锯齿状的阴影。观察画面整体效果后，发现兔子背后双色图案的坐垫只做了基本上色，显得比较呆板，因此我添加了一些纹理效果（见下图）。如果全部改动，则有过分突出坐垫之嫌，所以只适当地改动了红色部分。接着，为兔子尾巴下方的灯笼上色。红叶图案并未绘制线稿，而是使用"铅笔"子工具→"铅笔"→"自动铅笔"直接绘制的。在红叶的上方新建栅格图层，绘制灯笼的阴影，将图层的"混合模式"设置为"正片叠底"，使阴影投射到下方。

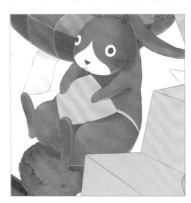

06 为木牌等小物品上色

继续为剩下的小物品上色。整体添加淡淡的阴影，然后叠加深色的阴影、高光和浅紫色反光部分（见右图）。木牌是木质的，因此需对其制造色彩不均的效果（与植物相同），绘制工具是"画笔"子工具→"水彩"。在添加阴影的同时，粗略地添加年轮的条纹，将工具切换为"铅笔"子工具→"铅笔"→"自动铅笔"，用于对年轮条纹进行细化。最后，添加浅紫色反光，完成上色（见右图）。

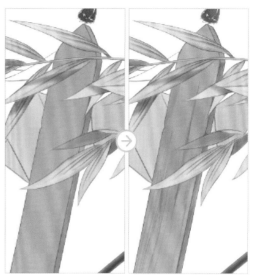

07 合成文字

添加文字，步骤与之前为衣服添加图案的步骤相同。首先，新建栅格图层，用于绘制文字（见左上图），执行"编辑"菜单→"变换"→"网格变形"命令将其变形（见右上图），然后为文字添加阴影。为了表现出字迹磨损的陈旧感，使用"混色"子工具→"混色"→"指尖"功能，为文字制造一些扭曲的效果（见左下图）。其他的也使用同样的步骤添加文字，但是考虑到整体构图，远处的几张没有添加文字，读者自然会联想到背面是空白的，这样就显得比较和谐了。

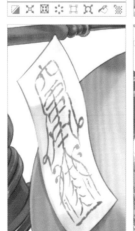
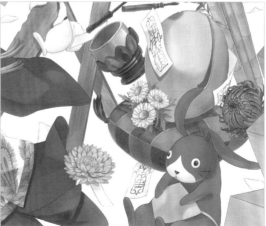

08 合成木牌上的文字

合成木牌上的文字。书写文字并合成，合成文字的方法与合成衣服图案的方法相同（见左下图）。使用"选区"子工具→"选区"→"矩形选框"，在插画中文字的位置上创建选区。之后，执行"编辑"菜单→"变换"→"自由变换"，根据牌位的角度对文字进行变形。

09 调整细节，完成木牌的绘制

与步骤07中的文字相同，此处文字的阴影也要根据木牌的阴影来上。由于木材表面的凹凸部分难以着墨，因此沿着年轮的条纹消除部分墨迹（见右图）。之后用同样的方法，为其他木牌添加文字即可。另外，若想表现木材有点儿老化的质感，还可以将棱角部分处理得圆滑后打上深褐色，或沿着年轮添加龟裂等（见右图）。

10 用灰度为书卷上色

之前已经用彩虹色为书卷的"叠加"图层上过色，因此现在只需绘制灰度的阴影即可。由于书卷的最终形态还未确定下来，所以暂时只对整体进行简单上色。 另外，下图所呈现的书卷的效果，只显示了上色完成的书卷的阴影。

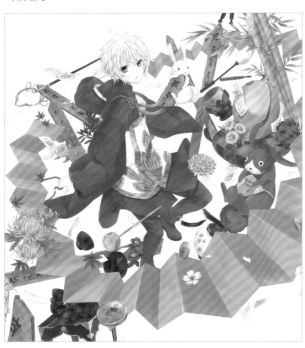

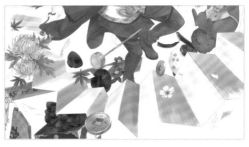

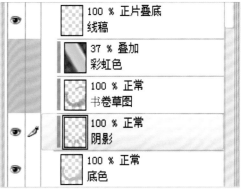

11 对线稿进行模糊处理

上色告一段落后，开始对线稿进行模糊处理。如果将铅笔手绘的线稿扫描进电脑，线条会变得非常模糊， 而这恰恰是我们现在需要的效果。复制线稿图层，执行"滤镜"菜单→"模糊"→"高斯模糊"命令，这时将"模糊范围"设置为"3"。之后，稍微降低两个图层的"不透明度"，调节线稿的浓度。这部分插画的线稿分别存于3个图层组中， 因此3部分线稿都要做相同的处理。另外，本次的线稿都是在栅格图层中绘制的，而如要使用矢量图层作画，则需要在执行"图层"菜单→"栅格化"命令后，再进行模糊操作。

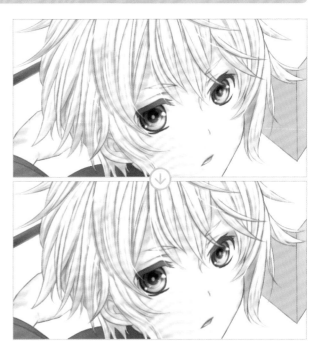

本着针对不同材质以相应的步骤进行上色的原则，完成其他小物品的上色操作。 至此，插画主体部分的上色工作已全部完成。

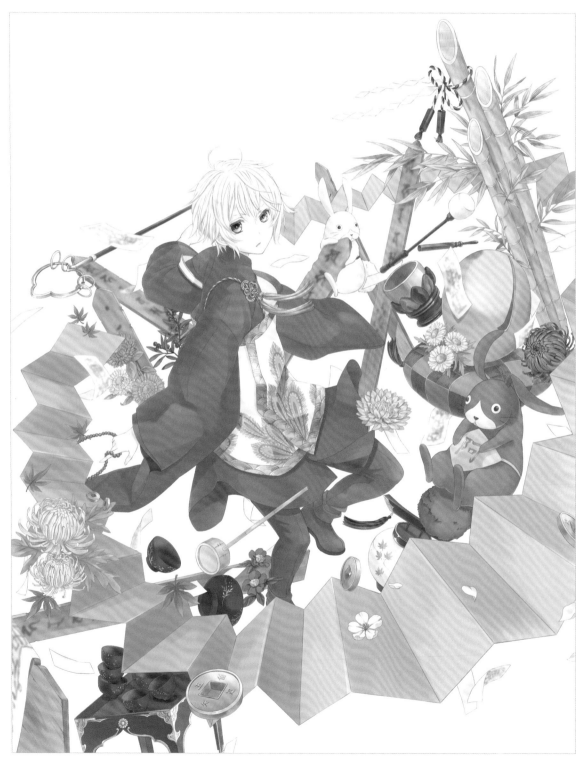

绘制背景，完成作品

为主要人物及小物品上色后，开始制作背景。我将使用铅笔及木炭等工具，运用类似于素描的手法去表现结构的复杂，且凝聚了各种创意的建筑内部细节，如柱体、内部的塑像，以及墙壁上的雕刻等。

01 绘制背景的主要工具

背景采取一种仅使用单色调，名为"浮雕式灰色装饰画法"进行绘制，之后再视整体情况上色。建筑物的素描主要使用"铅笔"子工具→"铅笔"→"浓芯铅笔""淡芯铅笔"或"彩色铅笔"，刻画细节时也会用到"自动铅笔"。而可以起到素描软橡皮作用的则是"混色"子工具→"混色"→"纤维渗化"。另外，上色所用的主要工具与之前为人物及小物品上色时的相同，即"画笔"子工具→"水彩"→"透明水彩"和"浓墨水彩"，以及"混色"子工具→"混色"→"模糊"功能。

02 根据建筑的草图创建尺子

绘制背景建筑的内部。降低背景草图线稿图层的"不透明度"，使其呈现浅灰色，保留该图层与绘制草图时创建的"透视尺"图层，将其他全部隐藏起来。建筑呈圆形，在"图形"子工具→"创建尺子"→"特殊尺"的"工具属性"中选择"同心圆"，这样符合建筑弧度的圆弧形尺子也创建完毕了。另外，尺子的形状可通过"操作"子工具→"操作"→"对象"进行调整。

03 沿着尺子搭建建筑的整体构架

切换启用/停用吸附 "铅笔" 子工具→ "铅笔" → "彩色铅笔" 透视尺或圆形尺， 来绘制建筑物的整体构架。 这时将 "笔刷尺寸" 设置为 "4"， 使用较深的灰色进行绘制。 在之后的步骤中， 背景建筑的绘制会随时使用尺子。

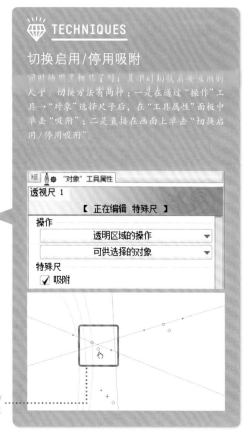

💎 TECHNIQUES

切换启用/停用吸附

同时使用尺和几章同时，其尺可切换成共吸附的尺寸。切换方法有两种：一是在通过"操作"工具→"对象"选择尺子后，在"工具属性"面板中单击"吸附"；二是直接在画面上单击"切换启用/停用吸附"

选中尺子后，单击"切换启用/停用吸附"。被吸附的尺子显示为紫色

04 使用铅笔工具绘制建筑

开始绘制建筑。 因为建筑是木质的， 所以木质结构部分使用铅笔与木炭素描相结合的方式绘制。 使用 "铅笔" 子工具→ "铅笔" → "淡芯铅笔" 绘制浅色部分， "浓芯铅笔" 绘制深色部分。 使用 "自动铅笔"， 进一步刻画深色及细节部分。 在此过程中， 应尽量避免使用 "橡皮擦" 工具， 而是使用 "混色" 子工具→ "混色" → "纤维渗化"， 将线条延伸并淡化。 因为用橡皮擦擦拭， 会使因反复填充而变深的部分产生鲜明的深浅对比。 只有明显出界的部分才使用 "橡皮擦" 工具进行擦除。

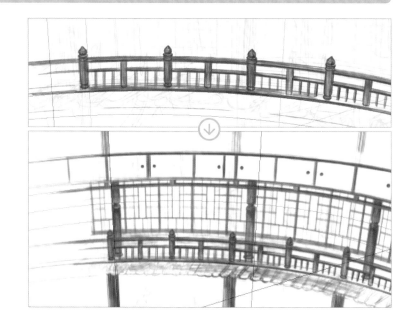

05 融入木炭素描的技法

有些部分还会使用木炭素描的技法进行绘制。先用"铅笔"工具上色（相当于使用木炭作画），再使用"混色"工具→"混色"→"纤维渗化"进行擦拭（相当于用纱布擦拭），然后重复该过程。最后，使用"铅笔"工具添加细节。

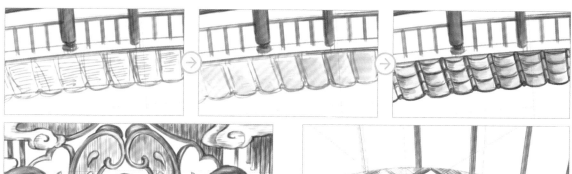

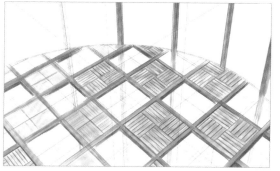

06 叠加灰色图层，以调节深浅

素描图层画完后，在其下方新建栅格图层，使用"画笔"子工具→"水彩"→"透明水彩"重复填充灰色，可以稍微加深整体色调。下方左图显示的是处理之前的状态，下方中间是仅显示灰色填充图层时的状态，而右图就是处理后并添加完细节的状态。

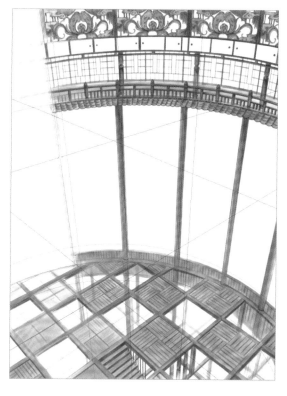

绘制位于画面左侧的圆柱形建筑。先在草图阶段使用"优绘"的"3D工作区"绘制的底稿上，对形状进行若干修改（见左下图），然后采取与绘制人物及小物品线稿相同的方法，降低底稿图层的"不透明度"，并在其上方新建栅格图层，使用"图形"子工具→"直接描画"→"直线"，以深棕色绘制线稿。最后，在线稿下方新建两个栅格图层，分别对圆柱形建筑填充两种基色（见右下图）。

将线稿图层的"混合模式"设置为"正片叠底"，与下方的上色图层相融合。分别在两个填充完颜色的图层上方新建栅格图层，启用"创建剪贴蒙版"用来进一步上色。上色方法与之前的一样，使用"画笔"子工具→"水彩"来添加阴影，使用"混色"子工具加以渗色，然后使用"铅笔"子工具→"自动铅笔"来绘制细节。由于是中等距离，所以线稿无须绘制得过于细致，可以边上色边添加细节。

09 分别为质感不同的元素上色

与绘制小物品所使用的技法相同， 木质部分需要添加色彩不均的效果， 而构思细腻的装饰及光泽感较强的金属材质部分， 则使用 "铅笔" 子工具 → "铅笔" → "自动铅笔" 来强调阴影。 但要注意的是， 如金属部分的光泽过于显眼， 会使读者的注意力都集中到背景上， 因此要适可而止。

10 显示人物图层，检查整体效果

"住在这里的人弹跳力都很出众，估计用不到这些吧……" 尽管我心里是这么想的，但还是绘制了内部的楼梯，并添加了糊纸拉窗以及连接窗框的金属零件等细节。 接下来的工序需要参照插画的整体情况，因此将人物图层切换成显示状态。 圆柱形建筑的下半部分与位置靠前的黑色小物品重叠， 因此为其添加了较强的浅紫色反光。

 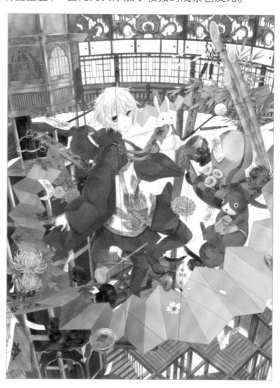

第1章

猫枯丽
苦练可成功

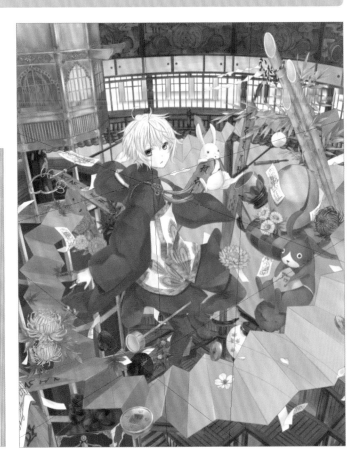

11 为背景粗略上色

为背景粗略上色。 先将底部图层的底色填充完毕， 然后在绘制建筑整体以及圆柱形建筑各部分细节的图层上方， 分别新建图层，启用"创建剪贴蒙版"，并将"混合模式"设置为"叠加"， 在选中的图层只进行上色操作。

👁		70 % 正常 浅紫色反光
👁		100 % 正常 圆柱形建筑中的纸条
👁		100 % 正常 圆柱形建筑（内部/楼梯）
👁		100 % 叠加 填充
👁		100 % 正常 建筑素描
👁		100 % 叠加 填充
👁		100 % 正常 走廊的廊柱
👁		100 % 叠加 填充
👁		100 % 正常 糊纸拉窗
👁		100 % 正常 背景上色（底色）

12 绘制塑像

在圆柱形建筑外侧金色装饰的图层下方新建栅格图层， 用来绘制其内部的塑像。 为了表现出华丽的金色，我用彩色为塑像上色。 与之前的步骤相同，使用"水彩"子工具→"浓墨水彩"添加阴影，再使用"混色"子工具→"纤维渗化"进行渗色，接着使用"铅笔"子工具→"自动铅笔"添加细节。 最后，使用"喷枪"子工具→"喷枪"→"柔和"，覆盖一层淡蓝色使其颜色变暗，这样可以营造出透过窗户看到室内的效果。

13 添加细节，完成圆柱形建筑

进一步完善圆柱形建筑的细节。先在各个角落添加纸条，通过纸条残破、斑驳的痕迹来制造环境氛围（见右侧左上图）。在其上方添加红色流苏的装饰，方法为在圆柱形建筑图层的顶部新建栅格图层，通过与之前相同的步骤，从线稿开始逐步绘制装饰，最后，在圆柱形建筑上添加装饰，阴影就完成了（见右侧左下图）。在此阶段还要复制圆柱形建筑的线稿，进行与人物线稿相同的模糊效果处理。上色全部完成后（见右图），合并圆柱形建筑的所有图层。最后，为了区分人物和背景，要对圆柱形建筑进行模糊处理以降低其存在感，起到突出人物的效果。

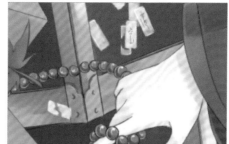

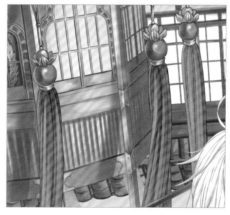

14 完善各部分的细节

在背景图层的顶部新建栅格图层，填充由浅蓝到透明的渐变色后，降低图层的"不透明度"与背景融合在一起（见下图）。这种处理在绘制草图时也使用过，目的是为了显出人物和背景的色差。基于空气透视法的原理，如果远处的景物看起来有点儿淡蓝色的模糊效果，那么近处景物的颜色就会显得鲜艳。之后完成拉门上的图案，地板的齿轮机关及墙上的挂轴等其他背景元素。

	12 % 正常 浅蓝→透明渐变
	100 % 正常 透视尺 1
	57 % 叠加 为合并后的装饰部分添加反光
	100 % 正常 圆柱形建筑（合并图层）

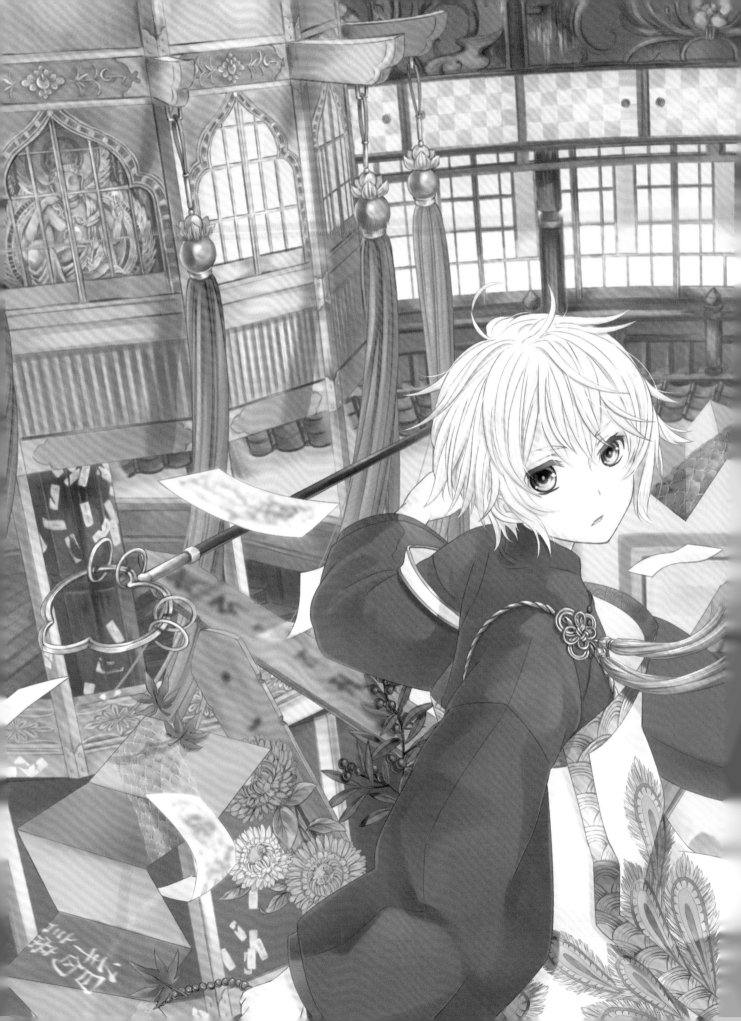

15 为书卷上色

对之前简单上过色的书卷进一步上色。因为最开始设计的文字排列过于紧密（见右图），所以我将其改成鳞片状。先在书卷的基色图层上方新建栅格图层，启用"创建剪贴蒙版"，用于填充鳞片的底色，然后在该图层上方再次新建栅格图层，启用"创建剪贴蒙版"，用于绘制鳞片的辅助线（见下图）。由于颜色已经通过顶部的彩虹色图层体现出来了，因此鳞片使用灰色进行绘制。

16 描绘鳞片

沿着辅助线，主要使用浅灰和深灰两种颜色来绘制鳞片。使用"画笔"子工具→"水彩"→"透明水彩"填充颜色，并以"混色"子工具→"混色"→"纤维渗化"进行渗色，最后，使用"铅笔"子工具→"铅笔"→"淡芯铅笔"绘制细节。木炭素描的技法与绘制背景建筑时的技法相同，但当时是使用灰色加深阴影，这里则采取相反的处理方式，只打上高光来反衬阴影。

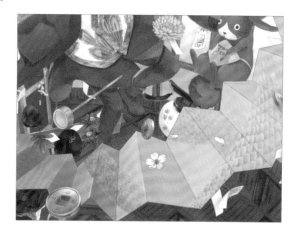

17 从远处检查整个画面

完成鳞片的绘制后，退到与显示屏有一段距离的位置来检查整个画面。 为了检查得全面，我将纸伞及樱花等仍在草图阶段的图层也切换成显示状态。 从远处看书卷显得有些暗，因此我将其基色从灰色改为浅蓝色，并将覆盖书卷整体的彩虹色改为仅覆盖在鳞片上。 这样一来， 整个画面就显得明亮了。

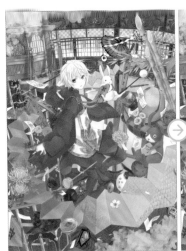
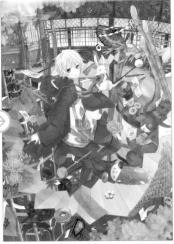
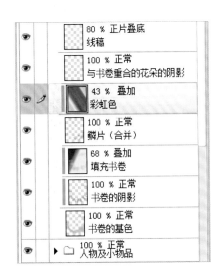

18 为书卷添加文字及花朵四周的波纹

参考字帖绘制出文字， 置于书卷图层的上方。 主要文字选择了韵律感颇佳的一句 "揭谛揭谛菩提萨婆诃"（见右侧左上图）， 使用 "编辑" 菜单→ "变换" → "网格变形"将其进行扭曲处理， 然后对文字图层 "锁定透明像素"， 使用 "喷枪" 子工具上色，并逐个文字执行 "滤镜" 菜单→ "模糊" → "径向模糊" 或 "高斯模糊"（见右侧右上图）。接着，在花朵图层下方新建 "混合模式" 为 "滤色" 的栅格图层，用来添加类似于水面波纹的白色线条，并使用 "混色" 子工具→ "混色" → "指尖" 功能，拉伸颜色与文字，表现出水波荡漾的感觉。最后，在下方的鳞片图层中也添加线条，并同样使用 "指尖" 功能使颜色延展开（见右图）。

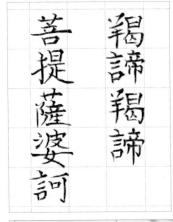
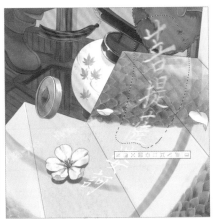
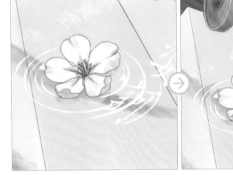
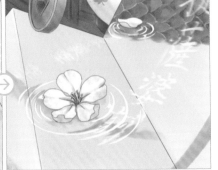

19 加强整体阴影，完成书卷

除了在明显位置的添加主要文字外，还在若干位置上添加文字，以此为鳞片锦上添花。 之后纵观整体，感觉书卷本身的阴影稍浅，因此在鳞片图层上方新建图层，启用"创建剪贴蒙版"，将其"混合模式"设置为"正片叠底"，用来进一步添加阴影。另外，还进行一些细节调整，如将文字图层的"混合模式"更改为"叠加"，使文字更加醒目， 将部分书卷线稿使用浅蓝色进行填充以进行深浅的中和。

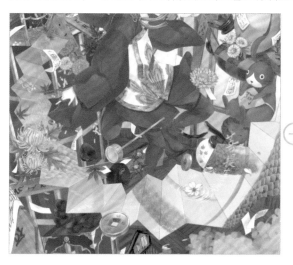
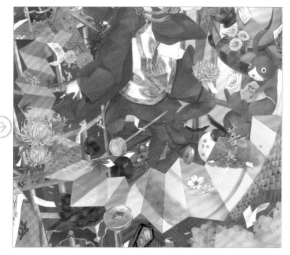

20 添加纸伞和挂轴等其他背景小物品

绘制背景中位置靠前的小物品。 纸伞是直接完成上色的，并未绘制线稿。 在纸伞所在图层中继续绘制灯笼等细节，然后对图层进行"滤镜"菜单→"模糊"→"高斯模糊"处理，这样可以使读者更加关注后面建筑的细节，而非此处的小物品。 与此同时，在覆盖背景的浅蓝色渐变的下半部分填充一层灰色，这样可以表现出室内越往下越暗的效果（见左下图）。之后，将另外绘制的挂轴配置在背景的墙壁上，并使用"高斯模糊"稍加处理，以使其与周围的背景融为一体。

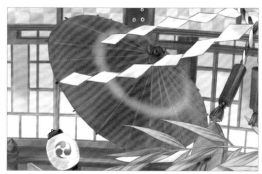

	79 % 正常	樱花草图
👁	7 % 叠加	覆盖背景整体的彩虹色渐变
👁	35 % 正常	浅蓝→透明渐变
👁	100 % 正常	背景的小物品（纸伞、灯笼等）

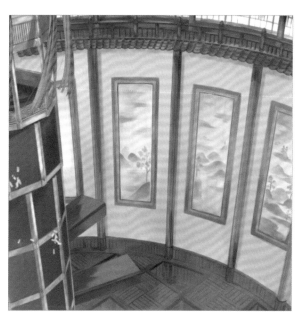

21 在背景图层的顶部绘制樱花

绘制樱花，完成背景。 樱花要绘制在背景的顶部，在对背景覆盖浅蓝色渐变与灰色的图层的上方绘制樱花，方可突出其存在感，这也是空气远近法的效果（参考步骤20）。与背景建筑相同，使用灰色，按照相同步骤进行绘制。之后在其上方新建栅格图层，启用"创建剪贴蒙版"，并将"混合模式"设置为"叠加"，用来上色。绘制樱花时注意不要一朵一朵地画， 而是将若干朵合成一簇进行绘制。

22 以CMYK模式进行显示，进行最终的色调调整

进行整体调节， 完成作品。 在 "视图" 菜单→ "颜色配置文件"→"预览设置"中选择适合印刷的CMYK配置文件，执行"颜色配置文件"→"预览"，以CMYK模式显示。 在此状态下， 在插画图层的顶部新建栅格图层，视整体情况添加由上方射入的光线，或调亮暗处的颜色（见右图）。执行"图层"菜单→"拼合图像"，合并所有图层，混合两种自创的纹理（见下图）。将合并的插画图层复制出若干份，执行"编辑"菜单→"色调调整"，调整色调，并同时进行"不透明度"与"混合模式"的设置。

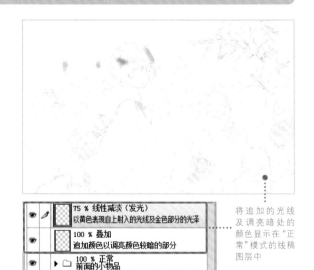

将追加的光线及调亮暗处的颜色显示在"正常"模式的线稿图层中

	75 % 线性减淡（发光）
	以黄色表现自上射入的光线及金色部分的光泽
	100 % 叠加
	追加颜色以调亮颜色较暗的部分
	100 % 正常
	前面的小物品

	58 % 正常
	提高了饱和度的图像（整体调亮）
	26 % 正常
	原图像的副本（色调接近原图像）
	48 % 叠加
	质感2 合成花的照片制作而成
	35 % 叠加
	质感1 使用"修饰"工具绘制排线
	16 % 正常
	降低了饱和度的图像（以突出质感）
	7 % 正片叠底
	正片叠底模式的图像（整体加深）
	100 % 正常

对混合纹理及合并后的插画进行色调调整，插画便全部绘制完成了。在混合多重纹理的过程中，整体氛围可能会有所偏离，因此进行最终调整时，可以将原图像放在旁边作为参考。

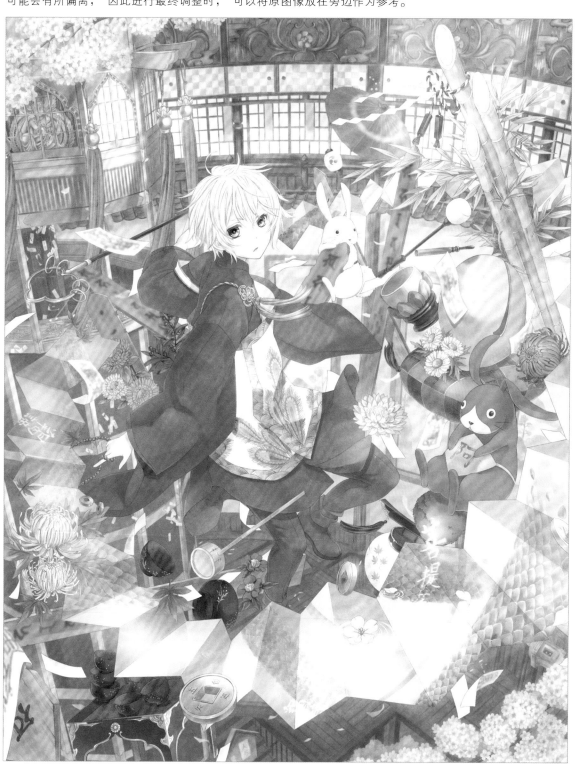

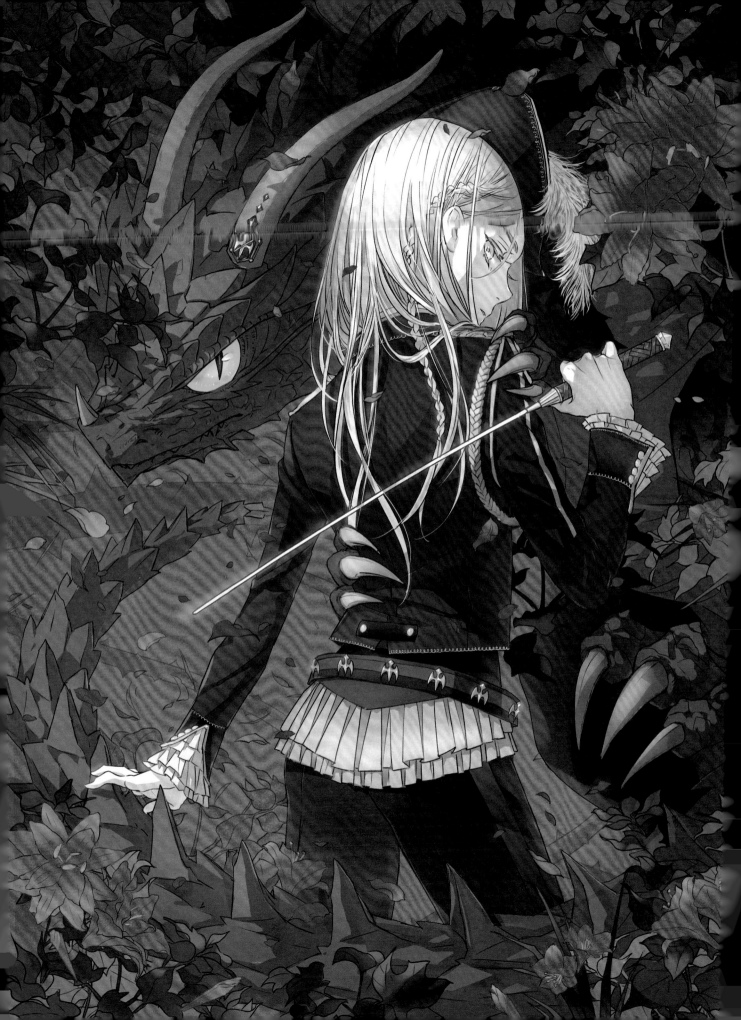

第 2 章

>>> Name

鸟羽雨

>>> Title

骑士与龙

我最初的打算是画一个女孩，因此一开始想到的画面，就是以女孩为中心，将自然物散布在其周围，在此基础上融合各种要素及条件，逐步完成这幅插画。

概念构思&设定草图

● 我最初是打算画一个女孩，因此开始阶段仅以"女孩"为主题，然后边画草图边决定其他要素。上图是最开始绘制的素描图。为了避免与本书其他两幅作品的构图重复，我同时绘制了若干张非正面的构图以待斟酌。

● 在4幅素描中， 我选择了回头看的那幅， 因为我认为其构图效果较好。

● 本作品的亮点之一是画面右上方的脸部， 其他亮点会集中在背部及腿部进行刻画。 于是我想到了类似 "精灵" 的构思， 打算在其背后加上翅膀， 周围环绕飞舞的昆虫。

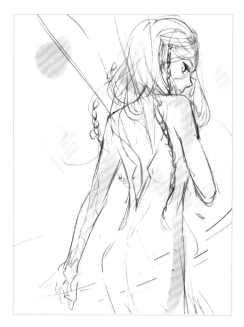

● 上图所示的是女孩单独一人的草图， 至于周围具体放置什么还有待斟酌。 这个阶段以精灵为原型， 其修长纤细的身材给人以中性之感。 服装打算定为飘逸的风格， 背部则考虑放置蜥蜴或蝎子之类的动物。

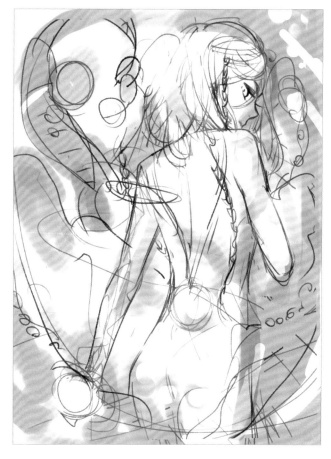

●设计好在周围放置的自然物之后，如果连人物的服装也是飘逸的类型，那么很容易使画面失去张力。因此我对服装做了改动，尝试更改为骑兵服。

●为了配合服装，我尝试添加了类似于西洋剑的武器。

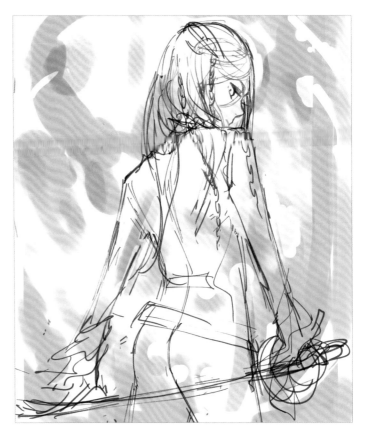

●为草图上色，进一步完善构思。我尝试以大红色为主体，并配以花朵飘散在人物的周围。

●检查整个画面中颜色的应用比例，我发现需要一块大面积的深色块，因此暂时以深灰色填充背景，后续如有需要再修改。

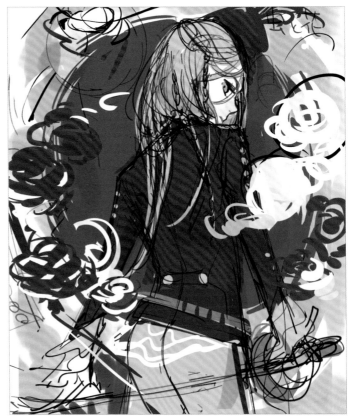

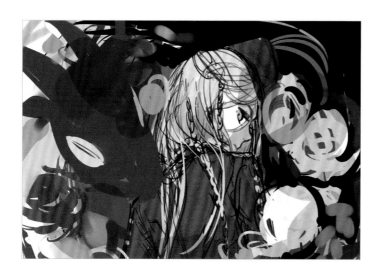

●什么样的元素适合大面积暗色的背景呢——反复斟酌之后，我决定将最初设想的昆虫主题换成龙。龙与女孩的感觉完全不搭，但这样的反差反而可以使画面变得相当大气。于是为了配合龙这个主题，我将女孩设定为女骑兵。另外，为了符合新的构想，周围的小物品也要进行改动，如将西洋剑换成鞭子等。

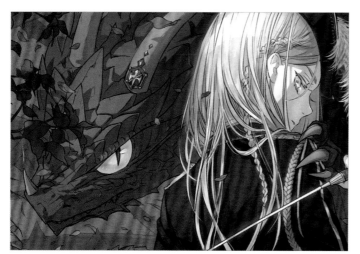

●在实际绘制插画的过程中，要逐步完善角色的各项设定，具体步骤会在接下来的文字中详细解说。我将女孩与龙长着一样颜色的瞳孔这一点作为画面的关键。会不会出现"你眼睛的颜色，和我的一样呢"这样的情节呢？

●考虑到龙可以被饲养在类似于骑兵团之类的地方，因此我在女孩的腰带上添加了与龙角上相同的徽章。

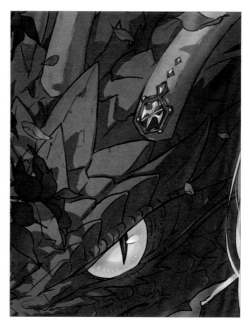

草图

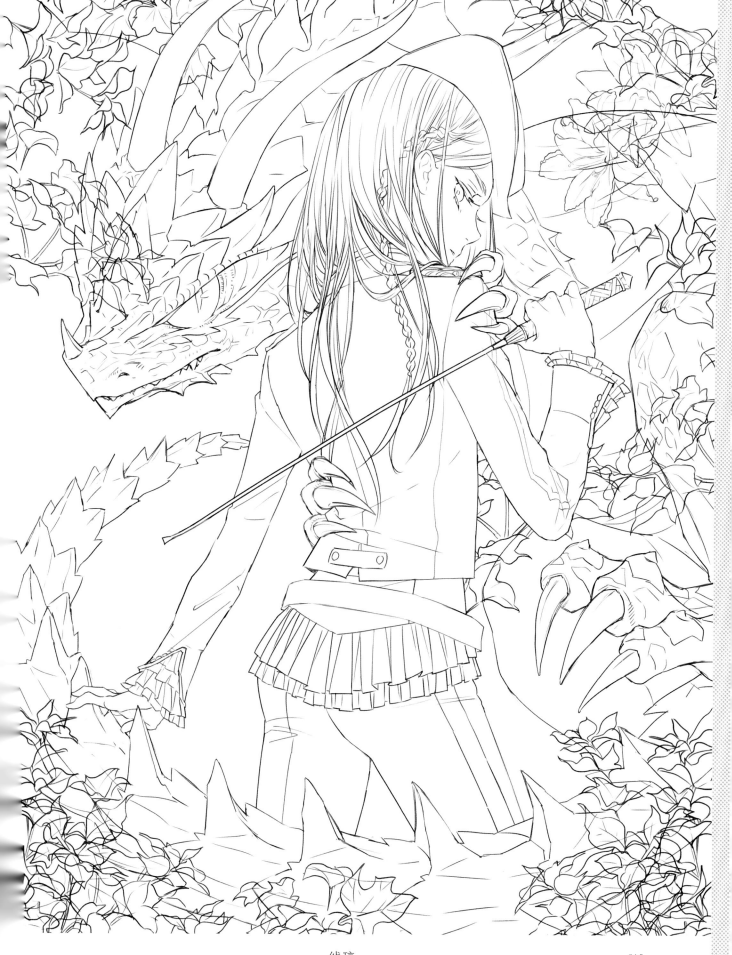

线稿

第1节

决定插画的构图

第1节

本章将着重讲插画的题材和构图。最初的构想只是画一个女孩，同心地一边在优动漫 PAINT 上绘制彩色草图，一边完善构图、角色设定以及背景等要素。

01 一边绘制草图，一边考虑构图

启动优动漫 PAINT，一边绘制草图，一边考虑构图。这样一个"试错"的过程在开篇的"概念构思&设定草图"中已经做了介绍，这里再次大致地说明一下。首先，绘制若干种女孩的姿势，反复斟酌后，我选定了回头看的姿势（见右图）。我在草图上画了一个背插翅膀，像精灵一样的女孩，并打算将昆虫和花朵等自然物围绕在其周围（见左下图）。之后，考虑到要与自然物的柔和产生对比，我决定将女孩的服装换成飒爽的骑士风格，以增添画面的张力（见右下图）。

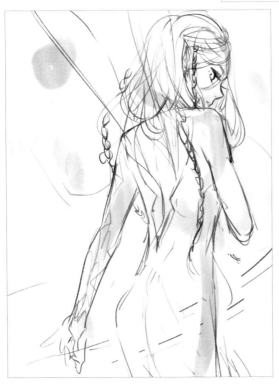

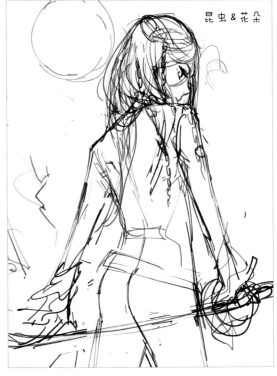

昆虫&花朵

02 在构图的同时斟酌配色

斟酌画面的配色方案，进一步完善草图。这个阶段，我暂时将女孩的服装设定为红色，并在背景中放置了色块和花朵。另外，这个步骤是在新建的栅格图层中完成的，与线稿分属不同图层。

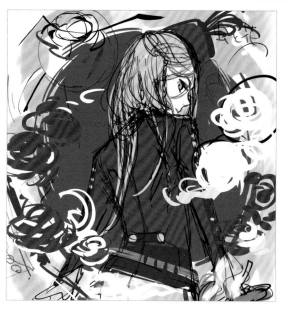
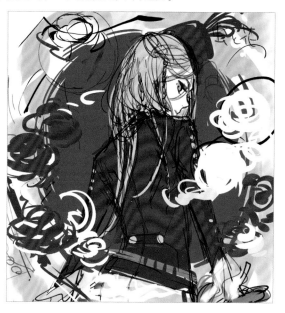

03 完善背景

进一步完善背景。相较于最初设计的昆虫，我觉得还是坐骑类动物更合适，再加上画面中缺少大面积的黑色块，因此决定画一条龙。为了使女孩与龙看起来像驯服和被驯服的关系，所以将整体氛围定位在黑暗奇幻类上。

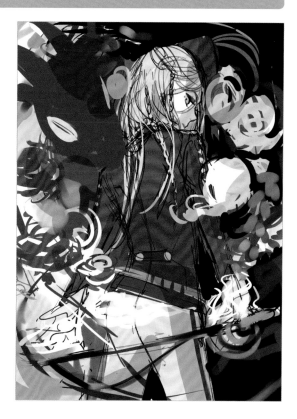

100 % 正常	草图-西洋剑
100 % 正片叠底	草图-填充
100 % 正常	草图-龙
100 % 正常	草图-花
100 % 正常	草图-女孩线稿2
100 % 正常	草图-女孩线稿
100 % 正常	草图-女孩服装（蓝）
100 % 正常	草图-女孩服装（红）
100 % 正常	草图-背景色块

04 基于草图，重新绘制素描人偶

在草图的顶部新建栅格图层，填充白色，降低该图层的"不透明度"，使其显示为浅浅的一层。接着，在该图层上方新建栅格图层，用平绘制各种元素的线稿，在此绘制过程中逐步完善草图。女孩先从素描人偶开始绘制。

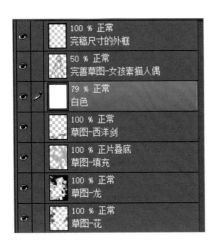

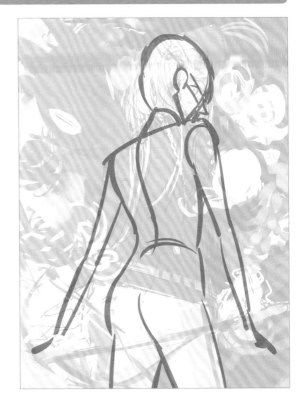

05 勾勒画面主要元素，检查构图平衡

降低女孩素描人偶图层的"不透明度"，然后在其上方新建栅格图层进行描线。接着，新建栅格图层，绘制龙的轮廓后，检查构图是否平衡。结果发现人物和龙均面朝右，这样容易将读者的视线过于集中在画面的单侧，因此考虑将龙改为面朝左。

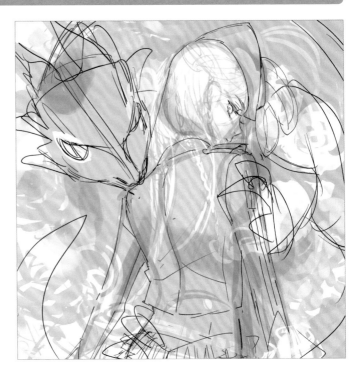

06 调整龙的面部角度

反复尝试龙的面部角度。 左下图为尝试了一下正脸， 但是发现面部所占面积过大。 因此最后还是决定绘制成右下图所示的侧面。

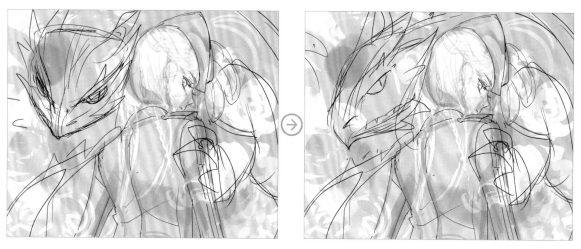

07 将人物与龙的头部位置相错，以制造画面的动感

之前， 龙和女孩的眼睛一直位于同等高度， 但是为了制造画面的动感， 我将龙的位置稍微向下调整， 然后在此基础上进一步完善草图。 在"页面管理"菜单→"变更作品基本设置"中，将画布稍微放大后新建栅格图层， 将龙画到超出插画成品框以外的位置，以便于检查其姿势是否正确。

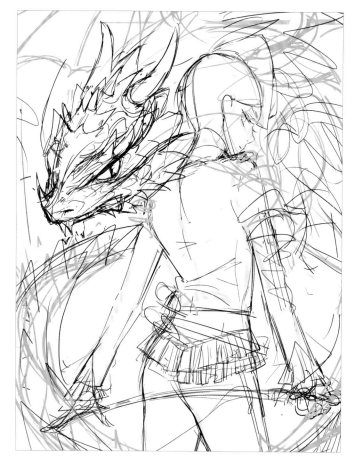

第2节

绘制线稿

基于草图绘制线稿。这个过程中要反复检查构图平衡，遇到姿势不自然或者细节含混不清等问题时，应适当新建栅格图层重新绘制草图，然后在完善草图的基础上进行线稿的绘制。

01 基于草图，绘制线稿

基于草图描线，誊清线稿。首先，对线稿的各个图层"锁定透明像素"，将线稿调节成蓝色，并降低各图层的"不透明度"，使其显示得浅一些。接着，在顶部新建栅格图层，从女孩的脸部开始绘制线稿（见右下图）。绘制线稿时，我从动漫创作支援平台——优动漫（http://www.udongman.cn）下载"四角水彩"笔刷并进行了详细设置（见下图）。笔刷的设置会在下一个步骤中具体介绍。

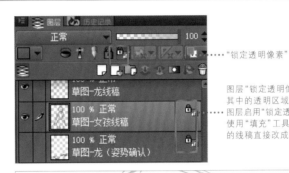

······"锁定透明像素"

图层"锁定透明像素"后，就无法在其中的透明区域进行绘制。对线稿图层启用"锁定透明像素"的情况下，使用"填充"工具，可以将黑色线条的线稿直接改成淡蓝色

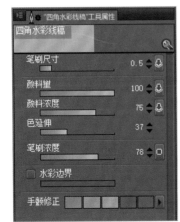

绘制线稿时，将前文提到的"四角水彩"笔刷下载到自己的电脑后进一步设置，另存为"四角水彩线稿"笔刷，专用于绘制线稿。右图所示为"四角水彩线稿"的"子工具高级选项"面板。通过对"墨水""笔刷笔尖"和"笔画"等各项目的设置，设置出自己喜欢的笔触。

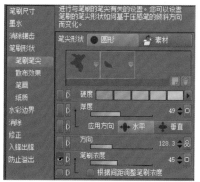

TECHNIQUES 从优动漫平台下载笔刷，保存到软件中

从优动漫平台下载的笔刷或其他素材，可以通过优动漫 PAINT 的"素材"面板→"下载"，保存到软件中。选好素材后，单击面板右下方的"将所选的素材粘贴到画布（若是设置素材，则保存到面板或预设）"按钮，如果是笔刷素材即可添加在所选"子工具"的面板中使用。另外，直接将素材图标拖放到"子工具"面板中也可完成添加。接下来，如果想对添加的笔刷进行详细设置，可以单击"工具属性"面板右下方的按钮，展开"子工具高级选项"面板。设置完毕后，在"子工具"左上方的图标菜单中进行复制工具和重命名等操作。

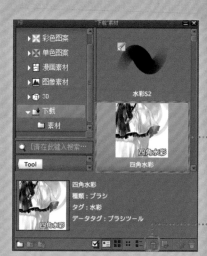

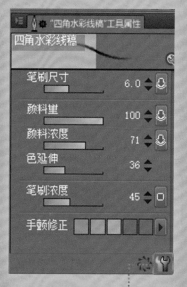

将目标素材的缩略图直接拖放到"子工具"面板

或者选定目标笔刷，单击面板下方的"将所选的素材粘贴到画布（若是设置素材，则保存到面板或预设）按钮

单击此按钮，打开"子工具高级选项"面板，进行详细设置

继续绘制女孩的线稿。 透过草图进行清稿时很容易使姿势走形，因此要反复绘制素描人偶来进行矫正。 最初定的姿势是双臂下垂，西洋剑拿在大腿附近，但是这样看起来有点儿难受，而且也因为是骑兵的设定，所以将西洋剑换成了鞭子，并将鞭子架在背上。 线稿是在修改完草图后绘制的。 另外，在绘制服装细节时，为了显得更加女性化，我在底部添加了饰边。

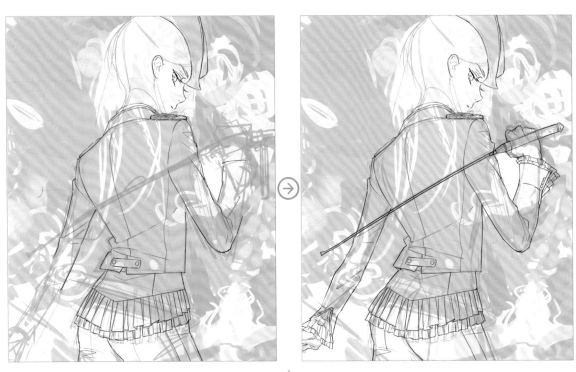

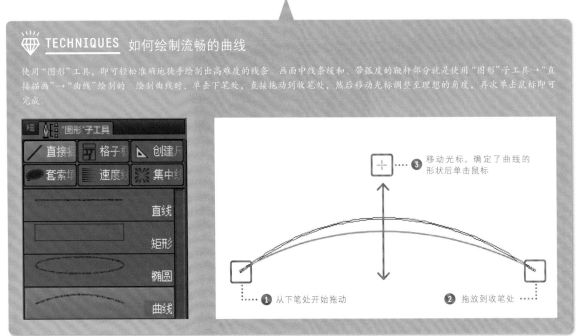

💎 **TECHNIQUES** 如何绘制流畅的曲线

使用"图形"工具，即可轻松准确地徒手绘出高难度的线条。画面中线条缓和、带弧度的鞭杆部分就是使用"图形"子工具→"直接描画"→"曲线"绘制的。绘制曲线时，单击下笔处，直接拖动到收笔处，然后移动光标调整至理想的角度，再次单击鼠标即可完成。

04 含混不清的部分，需要重新绘制草图

对女孩整体，脸部，鞭子的柄、杆等部分分别新建栅格图层进行线稿的绘制。另外，对草图中含混不清的部分，则新建栅格图层重新绘制草图，完善之后再进行线稿的绘制。

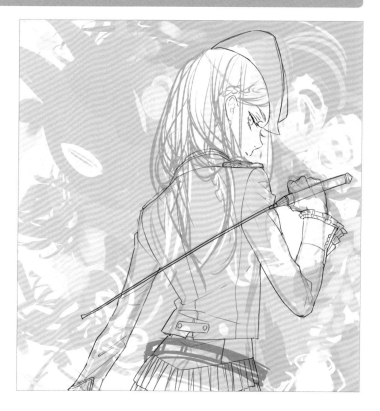

05 绘制发丝

新建栅格图层，参考已经局部完善的草图，手绘头发的线稿。绘制头发时，为了表现出立体感，最好将头发分为上下两层。为了便于区分上下层，可先填充两种不同的颜色，完成上层的发丝后，再绘制下层的发丝（见右图）。之后的上色工序，也将分为绘制上层阴影和绘制下层阴影，添加凌乱的发丝，以及打高光3个阶段来进行。

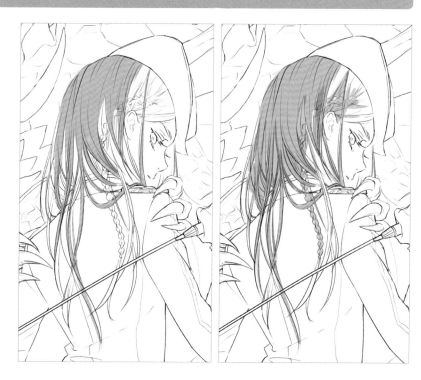

06 完成头发的线稿

继续将头发分为上下两层进行线稿的绘制，直至完成。头发与女孩的脸部及服装是在不同的图层中绘制的；在此阶段，无须纠结重叠部分线稿的线条，因为之后会根据位置关系擦除多余的线条。右图所示为完成头发线稿时的状态。

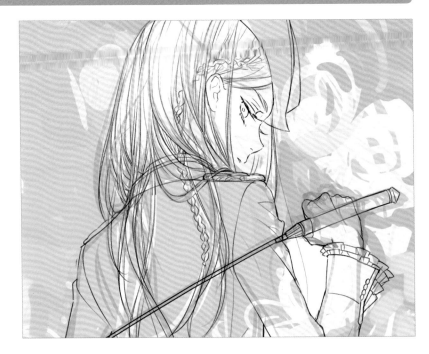

07 绘制龙的线稿

女孩的线稿完成后，暂时降低其所在图层的"不透明度"，然后着手绘制龙的线稿（见左下图）。进一步完善龙的草图，新建栅格图层，参照着草图开始绘制线稿（见右下图）。初次画龙不是很熟练，不过好在我一直很喜欢爬行类的动物，所以并不陌生，这次的龙就是参考南非犰狳蜥来绘制的。

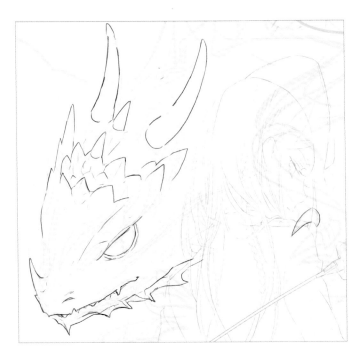

女孩与龙的线稿全部完成后，使用"橡皮擦"工具擦除重叠部分的多余线条。例如，被龙爪抓住的女孩的肩部、头发及衣领等。 到此为止， 画面主体部分的线稿就完成了。

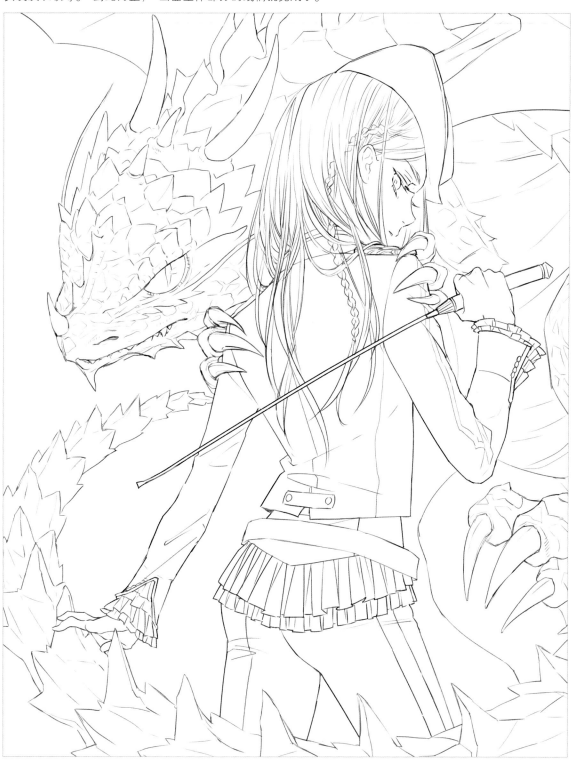

分部位上色

基于线稿，分别为不同的部分填充基色。此阶段填充的色块之后要打阴影、上高光，因此这里主要使用"填充"工具大体上上色，而遗漏的细小部分可以手动补充。

01　为画面主要元素填充底色

开始为线稿上色。 首先， 将绘制有线稿的图层集中到一个 "图层组"， 并将图层组的 "混合模式" 设置为 "正片叠底"。 接着， 在线稿下方新建栅格图层， 为龙和女孩上色， 形成的色块用作基底 （见下图）。 对线稿图层组启用 "设置为参照图层" （见右图）， 并在 "填充" 子工具→ "工具属性" 面板中， 设置 "多图层参照： 参照图层" （见右下图）， 以便沿着线稿的轮廓进行上色。 遗漏的细小部分， 需要手动进行补充。 此时已不再需要草图图层， 可将其备份后删除源图层。

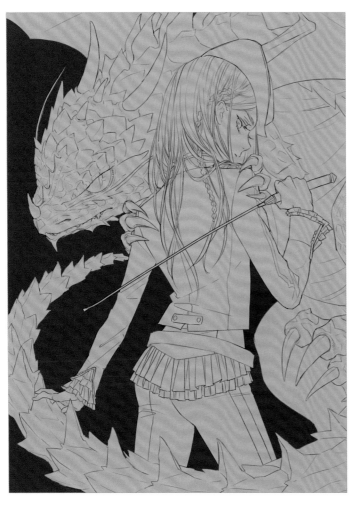

将线稿集中到同一个"图层组"，启用"设置为参照图层"

将"填充"工具设置为"多图层参照"→"参照图层"，进行上色

决定成为插画师

优动漫 PAINT

02 分别为各部分填充基色

分别新建栅格图层，为女孩的各个部位填充基色。为头发和皮肤上色（见下图），然后分别在不同图层中对白眼球、眼睑和眉毛、瞳孔3部分上色（见右图）。与线稿相同，也新建一个图层组，用于集中各个基色图层。

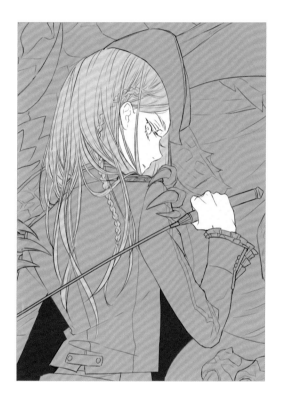

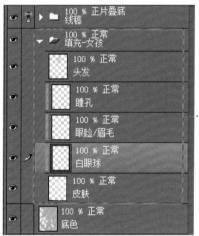

为女孩的各部分上色后，集中到新建图层组中。另外，对与眼部相关的图层，均须启用"创建剪贴蒙版"，以免上色时超出皮肤边界。该功能还便于沿着基色添加阴影等 ⋯ 操作

03 完成所有部分的基本上色操作

接下来分别为女孩的其他部分，以及龙的各部分填充基色，步骤与脸部和头发的相同。正如步骤01所示，最开始为图形整体填充一层底色，有助于在之后填充基色时，及时发现填充不到位或遗漏的部位。上色结束后，将龙的颜色图层放入另一个图层组，与女孩分开。

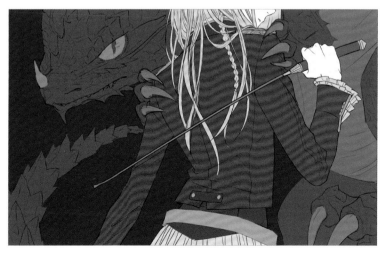

04　修改龙的姿势

填充完基色后，检查整个画面发现，龙的两只爪子高度过于一致，看起来像紧紧抱住了女孩，显得可爱有余，但霸气不足。 因此我对线稿及基色进行了修改， 将右爪位置下移， 将"抓住双肩"修改为"抱住"。

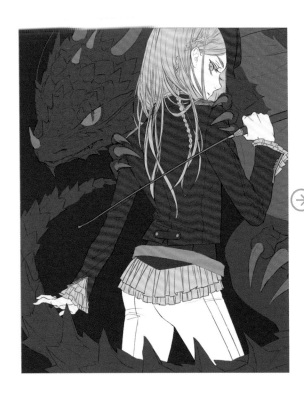 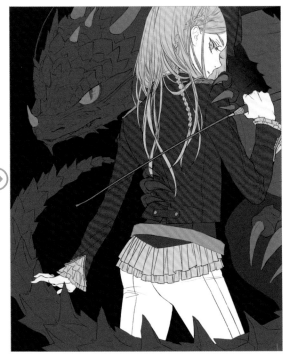

05　复制部分线稿，提高浓度

在修改龙的线稿的同时， 我也调整了线稿的整体浓度。 首先， 分别复制女孩头发和龙的线稿图层， 通过重叠原图层与复制图层， 使线条变粗， 颜色变深。 另外， 调节头发线稿的浓度时， 还要将副本图层的"不透明度"降为"65％"。 在之后的步骤中， 要根据画面整体的平衡随时进行调整。

06 二次填充草图，检查整个画面

填充完基色后，再次填充画面背景，以检查整体感觉。在线稿上方新建栅格图层，粗略地勾勒植物及各部分的阴影。接下来，将从"素材"面板中选好的纹理覆盖在顶部，并降低图层的"不透明度"，与之合并起来（见下图）。同时，通过"图层"菜单→"新建色调调整图层"→"色阶"，来调整整体色调（见右图）。另外，由现在至作品完成为止，要随时切换显示/隐藏纹理及色调调整图层，以便检查效果，进行增减。

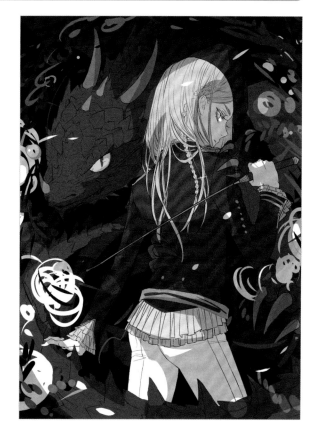

07 修改龙的面部

检查完整个画面后，我发现龙的面部不够可爱，需要加以修改。我不太擅长画龙的题材，在经过反复尝试后发现鳞片和犄角过小，因此我加大了鳞片并修改了犄角的形状。

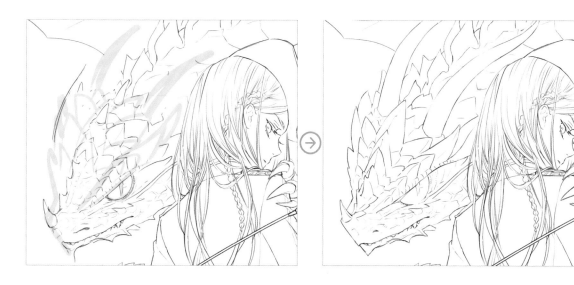

修改完龙之后，二次填充背景草图，主要使用"钢笔"子工具→"钢笔"→"镝笔"。需要渐变效果时则使用"喷枪"（见下图）。右图所示为现在画面的状态，仍是感觉画面整体颜色过暗，女孩无法融入背景，因此尝试将背景改为红色，女孩服装改为蓝色（见右下图）。在基色图层上"锁定透明像素"，即可轻松改变服装的颜色。

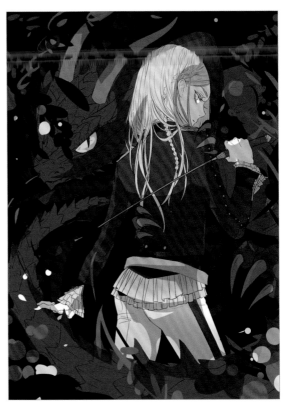

主要使用"钢笔"子工具→"钢笔"→"镝笔"，
或"喷枪"子工具→"喷枪"→"柔和"上色

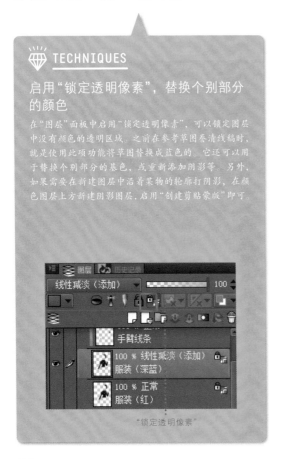
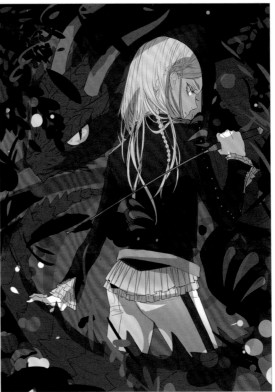

| 第 4 节 | # 绘制周围的植物 |

绘制分散在主体元素周围的花朵和枝叶等植物。将装饰用的枝叶由远到近分层次布置。在检查整体布局的同时，针对主体画面的细节及配色等方面反复尝试，逐步完善作品。

01 绘制主体元素周围的枝叶

在插画顶部新建栅格图层， 填充白色， 降低该图层的 "不透明度"， 将其显示为淡淡的一层。 接下来，在其上方再次新建若干栅格图层， 在不同图层中， 绘制不同部分的枝叶线稿（见左下图）。 笔刷仍然使用"四角水彩线稿"。 上一步中关于女孩服装与背景的配色问题依旧没有定论， 暂时恢复原状继续绘制。

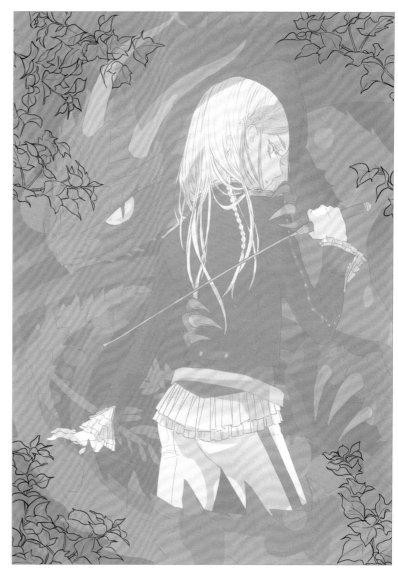

将绘有枝叶的各图层整理到同一图层组中，在其下方新建栅格图层，用于为树叶填充基色（见下图）。这时，为了提高填充效率，在枝叶图层组中应用"设为参照图层"，并对"填充"子工具进行"多图层参照"→"参照图层"设置。将步骤01中新建的白色图层隐藏起来，显示出插画的本来面目，以便检查画面整体的布局及颜色（见右图）。

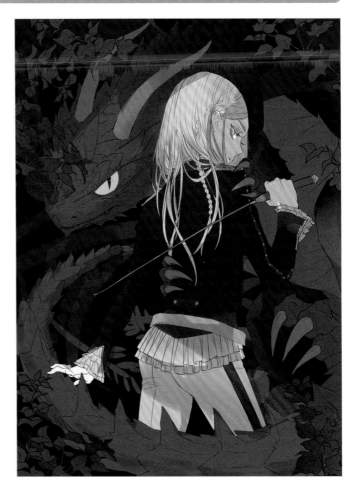

检查整个画面，发现女孩的手及手指形状稍显不自然，因此对其线稿及底色做了修改。另外，将女孩的裙子由白色改为灰色。类似这种对细节和配色的修改，在后续绘制过程中也会随时进行。

04 添加绿色枝叶

一边审视画面的整体布局，一边添加枝叶。我想在这里画一些绿色的元素，因此在灰色树叶的下方添加了绿色树叶。绿色树叶的线稿也采取分层次在不同图层中进行绘制的方式，然后在线稿下方新建图层进行上色。

05 对部分枝叶创建蒙版

为了体现枝叶的前后位置关系，我将灰色枝叶与龙角重叠的部分隐藏在龙角之后。首先，选择枝叶的线稿和上色图层所在的图层组，启用"创建图层蒙版"。接着，在保持选中该蒙版的状态下，使用"橡皮擦"工具将遮挡住枝叶的龙角部位擦除干净，并将其遮盖起来。被不慎擦除的部分，只需使用笔刷工具重新描线即可复原。

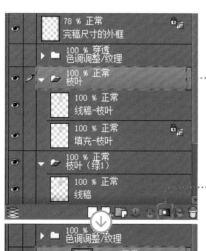

选择枝叶所在的图层组

启用"创建图层蒙版"，添加蒙版

保持选中蒙版的状态，使用"橡皮擦"工具擦除过的部分会被隐藏

06 重新检查整个画面

添加了绿色枝叶后，再次检查整个画面。就这样，视当时的整体效果进行元素的添加。这时，将绘制插画时隐藏起来的红色花束的草图，以及在"分部位上色"中所用的色调调整和纹理素材图层均切换为显示，以便于检查。另外，为观察具体效果，在主体元素上方新建栅格图层，粗略地添加阴影（见下图），并将其"混合模式"设置为"正片叠底"，与主体画面融为一体（见右图）。

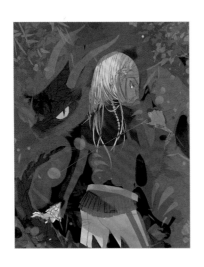

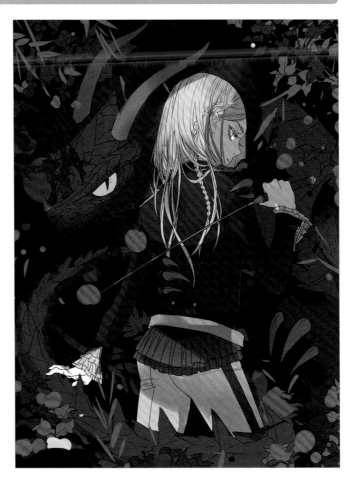

07 对顶部用于调整的图层进行检查

检查色调调整及纹理素材图层。这些图层均创建于"分部位上色"的步骤06中，之后全部整理到一个新建的色调调整图层组，要一直置于插画图层的顶部。平时绘制时设置为隐藏，检查整个画面时则切换为显示。这样直到作品完成为止，随时增减素材，以及修改数值。

色调调整图层。执行"图层"菜单→"新建色调调整图层"→"色阶"或"色彩平衡"，调整插画的整体色调。另外，为了增添特定色彩的色调，覆盖了一层"混合模式"为"叠加"的单色图层（具体参考步骤08）

将"混合模式"设置为"穿透"，这样图层组中调整的内容会反映在下方的插画中

此栏为纹理素材图层。将纹理素材从"素材"面板粘贴到画布上，在"操作"工具→"工具属性(对象)"面板中修改"缩放倍率"或其他属性后合并。图层的"不透明度"等属性也要视效果进行调整（具体参考步骤09）

决定成为插画师

优动漫 PAINT

右图所示为步骤07中提到的色调调整图层的具体结构。 虽然在绘制过程中还会进行调整， 但右图所示的3个图层即色调调整图层， 将从此阶段一直用到插画完成为止。 通过"色阶"将画面整体稍微提亮覆盖于上方的色块和"色彩平衡"可以为画面整体添加微黄的效果。 下面两张截图中， 左图是原来的效果， 右图是覆盖上述3层色调调整图层后的效果。 另外， 针对色块图层， 还需使用"橡皮擦"工具擦除女孩瞳孔或其他多余的部分。

左上图是用于色调调整的3个图层，左下图和右侧的图分别是"色阶"和"色彩平衡"的设置值。一旦使用色调调整图层，就会保持原图像的效果，因此可以随时调整设置值。虽然在绘制过程中还可以对调整图层进行增减，但这次上述3个调整图层及其设置值会沿用到作品完成

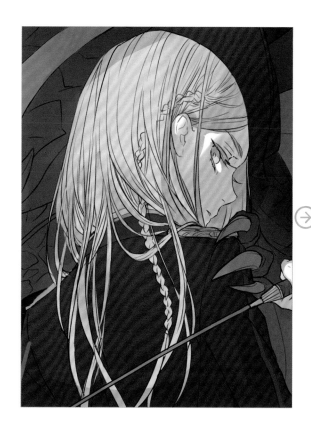
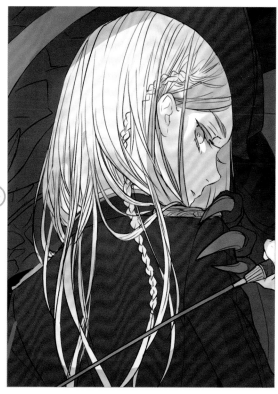

第2章

鸟羽雨
骑士与龙

现在显示的是步骤07中检查过的纹理素材的细节。该阶段中选择了轮廓模糊的深浅素材，以及带有细小杂质的素材，降低两者的"不透明度"后，混合在一起覆盖于描画上方。右图所示的效果，是将上述两种素材与步骤07~08中讲解的3个色调调节图层混合之后所得的。下图则是为了向大家展示质感，将背景以50%的灰色填充后分别覆盖上述两种不同纹理素材后的效果。在绘制过程中，也曾尝试其他素材，但最终还是只保留了这两种。

MEMO 如何将纹理或其他图像添加为素材

可以在动漫创作支援网站——优动漫下载喜欢的素材，或者使用自制的素材。若有自制的素材，在打开图像的状态下单击"素材"面板左上方功能菜单中的"将图像添加到素材"，即可将其添加到软件中。若需调用软件中的素材，可在"素材"面板中，将选定的素材拖放到画布，或者单击面板下部的"将所选的素材粘贴到画布(若是设置素材，则保存到面板或预设)"按钮。

单击"素材"面板左上方菜单中的"将图像添加到素材"，即可将自制素材添加到软件中。已粘贴到画布上的图像素材图层，可以在"操作"工具→"工具属性(对象)"面板中，进行尺寸及角度等属性的调整。

10 | 尝试不同的风格

检查过整体画面后，感觉画面深处的黑色部分张力不够，略显不足。 因此新建栅格图层，尝试在画面近处添加模糊处理过的栅栏。

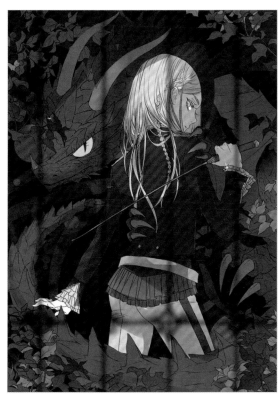 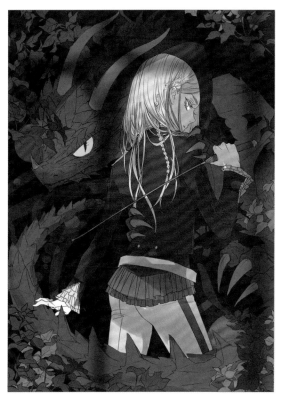

11 | 配以不同类型的栅栏

我尝试了很多类型的栅栏， 但始终没有特别合适的。

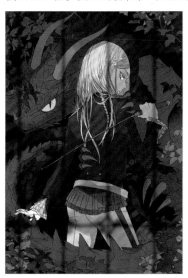 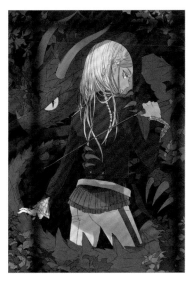 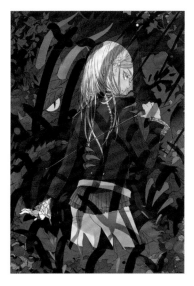

几经尝试之后，我放弃了栅栏的创意，最后采用了在"分部位上色"中曾考虑过的红色背景。因为之后公左靠前的位置添加红化，这样就可以通过远近都有的红色，来衬托主体画面，以达到"图形—背景"呼应的效果。同时将服装改为蓝色。接下来为了再次检查完成后的效果，新建若干个"混合模式"为"叠加"或"正片叠底"的图层，用来粗略地添加高光及阴影效果。

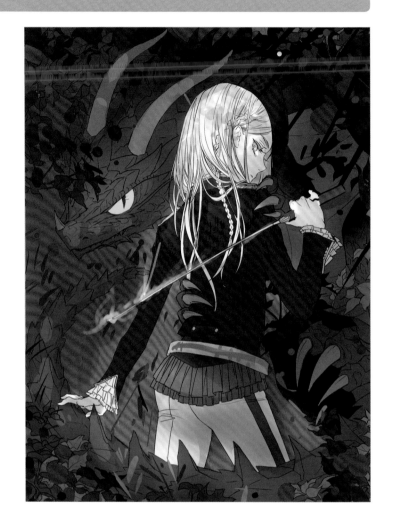

配色方案最终敲定之后，为了进一步完善画面细节，我尝试为鞭子添加特效。在鞭子下方新建"混合模式"为"线性减淡（添加）"的栅格图层，使用蓝色线条绘制特效。但最后还是觉得有画蛇添足之嫌，因此未使用。

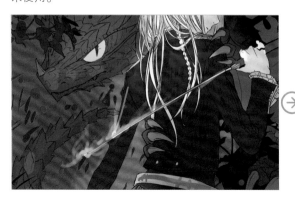

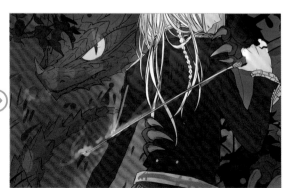

14 绘制红花

在主体元素的近处添加红花， 首先， 从女孩脸部附近的一朵大红花开始画起。 因为在绘制此类装饰物时， 从画面的醒目入手比较容易掌握整体的构图平衡。 绘制步骤与前面的枝叶相同， 在插画顶部新建白底图层， 降低其 "不透明度"， 在其上方再次新建栅格图层绘制线稿。 最后， 在线稿图层下方新建栅格图层用来填充基色。

 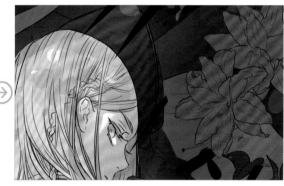

15 根据整体构图添加花朵

重复上述步骤， 继续在画面各处添加红花与飞舞的花瓣。 绘制到一定程度之后， 隐藏白底图层， 检查整体效果， 如需继续绘制则重新显示白底图层， 以便继续添加花瓣。 另外， 右上角的花朵是分为前后两层绘制的， 后面花朵的颜色稍暗。

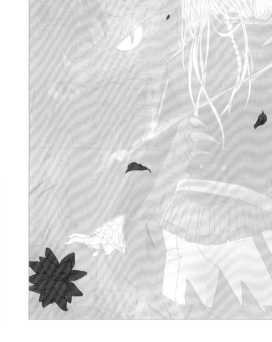

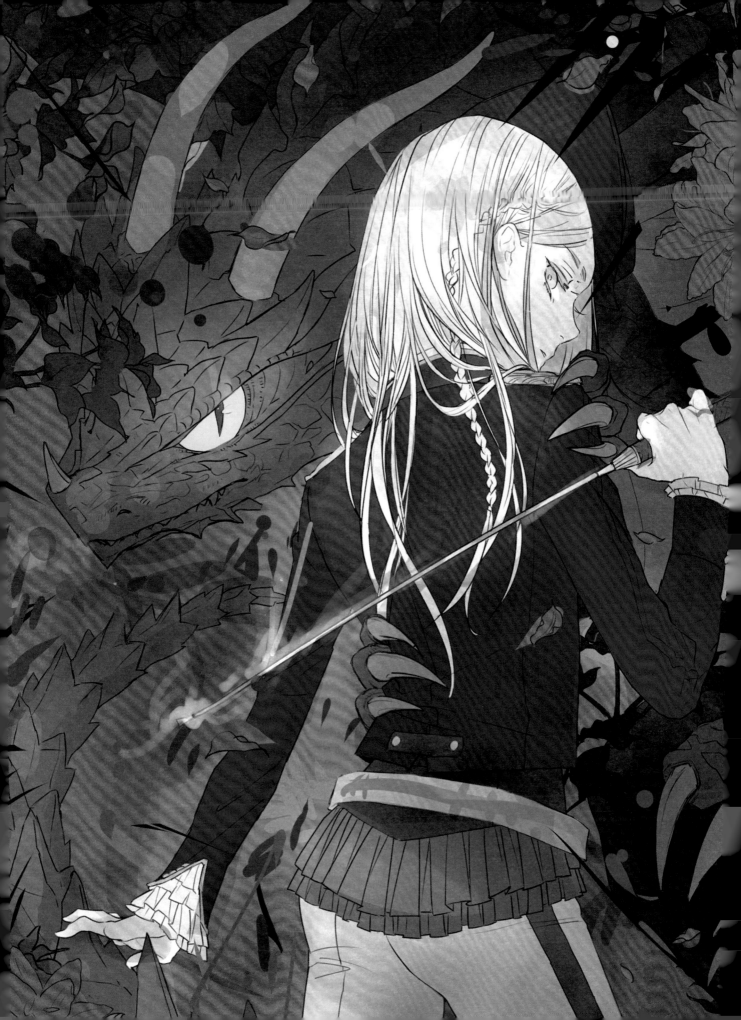

第5节

添加细节

主要元素基本添加完毕，配色方案及插画的整体风格也固定下来后，开始进行细节的完善。
我对一直不满意的女孩身体线条做了修改，然后绘制了腰带和帽子等细节部分。

01 修改身体线条

完善主要角色的细节。
之前我一直不太满意女
孩下半身的比例，因此
在这里进行了修改。新
建栅格图层并勾勒出正
确线条，然后修改了线
稿（见右图）。

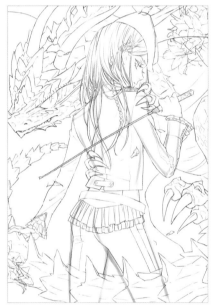 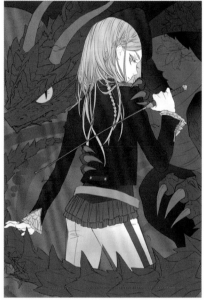

02 根据线稿修改上色

根据修改好的线稿，对颜色也
进行了调整。之前下半身一直
使用白色，过于醒目，因此
在这里改成了黑色。

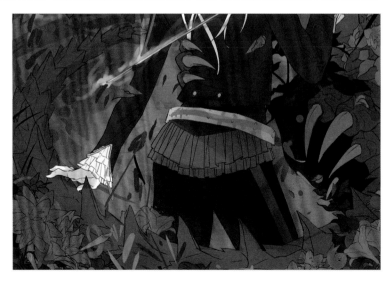

03　为枝叶添加其他颜色

继续为周围的元素上色。 之前只用灰色填充的枝叶， 在这里为其添加深蓝色。 对枝叶上色图层启用"锁定透明像素"， 为部分枝叶填充深蓝色。 在其上方新建栅格图层， 启用"创建剪贴蒙版"，继续覆盖深蓝色。 另外， 在此处还绘制了若干红花及花瓣， 并将其整理到相应的图层组中。

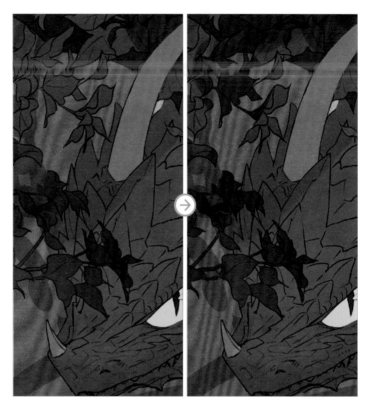

04　绘制腰带的装饰图案

完善女孩腰带的草图 （见右图）。 首先， 删除草图， 在显示基色图层的状态下， 新建栅格图层， 绘制线稿 （见下图）。 腰带的装饰图案采用了徽章的样式。 接着， 在线稿下方新建栅格图层， 启用 "创建剪贴蒙版"， 以褐色填充中间部分。 最后， 在其上方再次新建栅格图层， 以深灰填充皮带的边缘 （见右下图）。

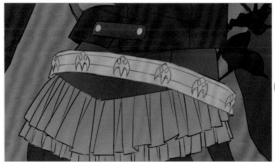

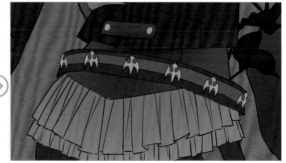

05 添加从肩部垂下的绶带

绶带已经画过草图，但此后因忘记而放着未做其他处理，直到此时方才发觉。分部绘制插画很容易遗漏一些细节，因此要不时检查画面以便随时添补。绶带的绘制步骤与之前的花朵相同，在顶部新建白底的栅格图层，降低其"不透明度"后开始绘制线稿。绘制线稿时，先在新建的栅格图层中，大致勾勒出绶带的轮廓及线条走向，然后逐步添加细节。最后，还是用与之前相同的步骤另建图层上色（见下图）。

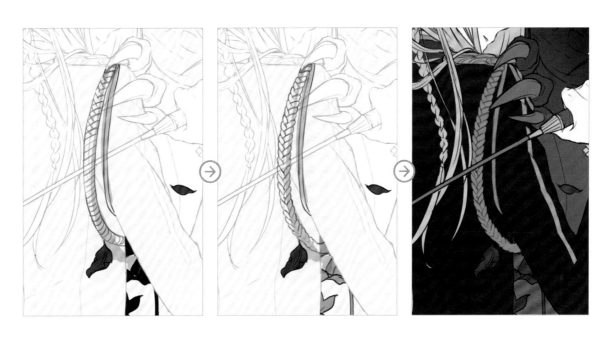

06 通过渐变效果突出小物品

重新检查女孩的画面时，发现腰带不是很显眼。因此对腰带填充图层启用"锁定透明像素"，使用"喷枪"子工具→"喷枪"→"柔和"为其添加渐变效果，以增加立体感。同时，蓝色上衣的衣襟以及饰边上面的黑色部分等也做同样的处理，以强调前后的位置关系。

07 绘制服装的装饰细节

在线稿上方新建栅格图层，绘制帽子边缘、袖口及上衣衣襟等处的装饰。使用"钢笔"子工具→"钢笔"→"镝笔"绘制金线刺绣。

08 为帽子添加羽毛装饰

在金线装饰的上方新建栅格图层，绘制帽子上的羽毛。同样使用"钢笔"子工具，利用笔压绘制出根粗梢细的浅灰色线条。羽毛的形状出来之后，在其上方新建栅格图层，启用"创建剪贴蒙版"叠加深灰色（见下图）。

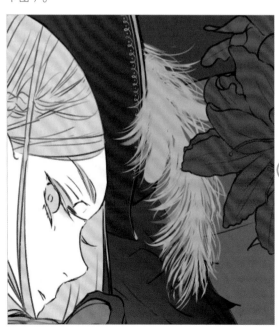
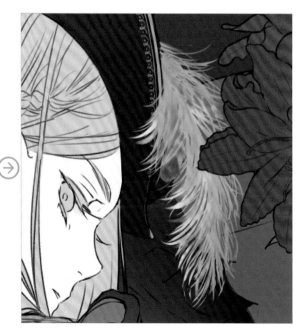

将粗略打上阴影， 以及有各种背景要素的草图图层隐藏起来后， 效果如下图所示。 接下来将为画面的各个元素添加阴影。

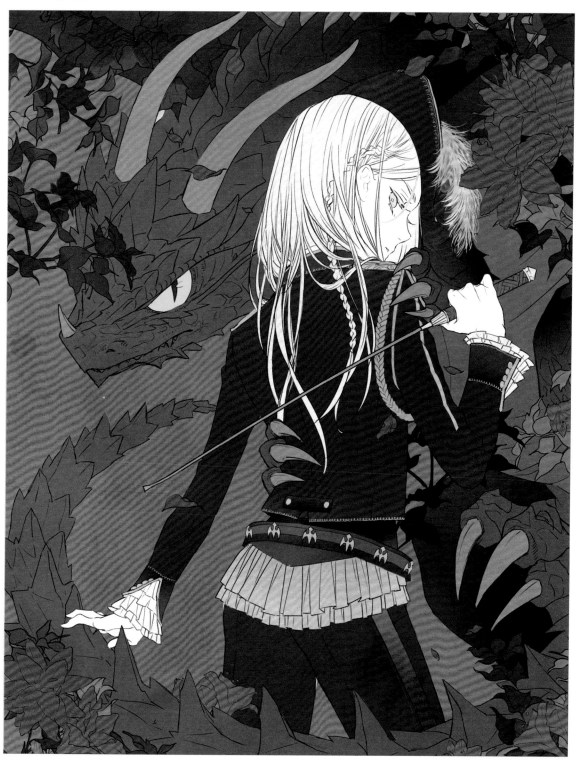

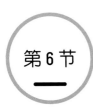

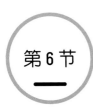

第6节　添加阴影

如此，画面各元素都只上了基色，只有在需要检查整体画面时，才在相应的图层上方叠加图层，粗略打上阴影。接下来，将认真绘制角色和画面中部分的阴影，以完成作品。

01 为女孩添加阴影

为主要角色添加阴影。 使用的工具主要是 "钢笔" 子工具→ "钢笔" → "镝笔"， 以及 "喷枪" 子工具→ "喷枪" → "柔和"。此外，对于同时进行上色和模糊处理的部分，如头发阴影，则使用从 "优动漫" （http://www.udongman.cn/）下载的 "水彩S2" 笔刷（见下图）。在女孩填充图层上方新建栅格图层，将其 "混合模式" 设置为 "正片叠底"，使用略带红色的灰色添加阴影（见下图）。右下图则是仅显示该步骤中添加的阴影的效果。

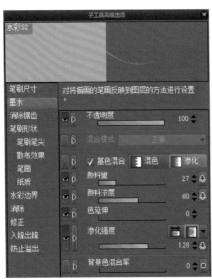

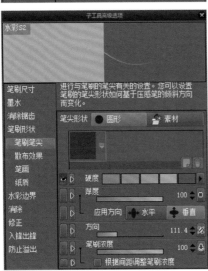

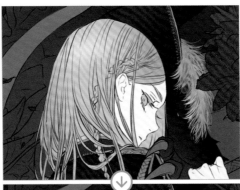

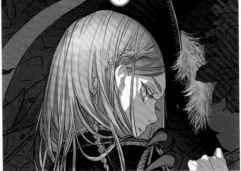

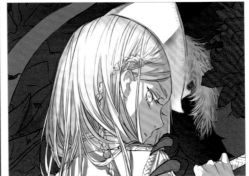

02 如何沿着轮廓绘制阴影

在为女孩添加阴影时，对阴影图层启用"创建剪贴蒙版"，这样绘制出的阴影就不会超出其下方基色的轮廓了。左下图是启用"创建剪贴蒙版"后的效果，中图是未启用的效果。只要使用剪贴蒙版功能，即使在上色时不特别注意轮廓，也不会出现颜色出界的情况。另外，我将位于阴影下方的各基色图层都整理到一个图层组中，这是优动漫PAINT独有的便利功能，可以针对整个图层组进行剪贴蒙版的设置（见右下图）。

MEMO

优动漫PAINT特有的便捷图像编辑功能

除了该步骤中使用到的对图层组启用"创建剪贴蒙版"之外，优动漫PAINT还有很多特有的便捷功能。例如，可以在选定多个图层或图层组的状态下，对图像的部分或整体进行移动或剪切。

03 绘制细节部分的阴影

在启用"创建剪贴蒙版"的阴影图层中继续添加阴影。使用"画笔"子工具→"水彩S2"，或者"钢笔"子工具→"钢笔"→"镝笔"，为腰部的饰边和腰带的金属部分添加细致的阴影。

04 完成女孩阴影的绘制

女孩阴影的绘制工序暂告一段落（见左下图）。 右下图是仅显示 "混合模式" 为 "正片叠底" 的阴影图层时的效果。 插画的所有阴影均绘制于这一个图层中。

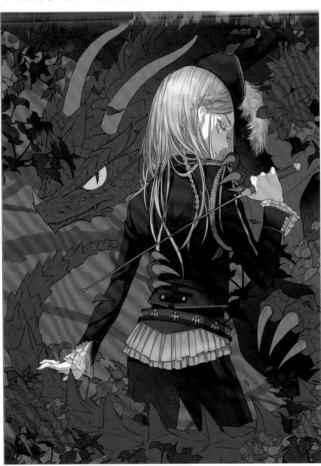

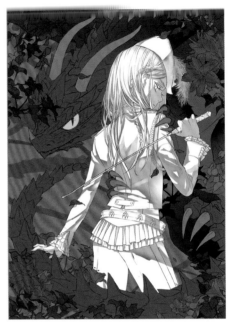

05 为帽子添加反光

在阴影图层上方新建栅格图层， 启用 "创建剪贴蒙版"， 然后为帽子的边缘部分添加反光。 考虑到环境光的颜色， 将反光的颜色定为偏红的紫色。 另外， 工具使用的还是前面绘制头发阴影时用到的 "画笔" 子工具→ "水彩S2"。

06 添加其他部分的反光

与帽子相同，其他部件的边缘部分也需添加反光。右下图是仅显示反光部分的效果。另外，反光是分为两个图层进行绘制的，同时降低了帽子反光图层的"不透明度"以调整其浓度。

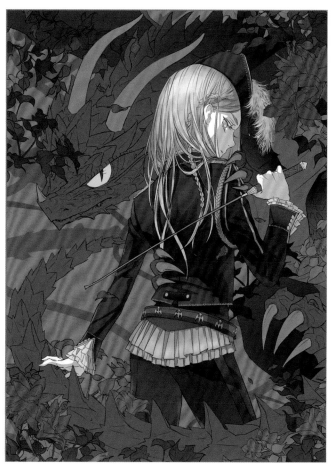

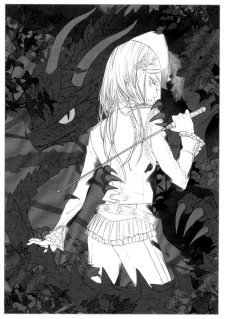

07 追加飞舞的红色花瓣

查看画面整体效果后，我决定再添加一些飞舞在周围的红色花瓣。首先，在绘制红花及花瓣的若干图层组的底部新建图层组，在新图层组中新建栅格图层，选择合适的位置，为花瓣初步上色。接着，在其上方新建栅格图层绘制线稿。最后删除草图，沿着线稿上色（见下图）。

08 在龙角处添加徽章

为了与女孩的风格保持一致，龙也需要添加装饰。考虑再三，我决定在龙角处镶嵌徽章，与女孩腰带的图案相同。现阶段的画面已经足够华丽了，因此只需配以简单大方的装饰即可。徽章的绘制步骤与之前的相同，新建栅格图层绘制草图及线稿，之后上色，以此绘制出现在的造型。

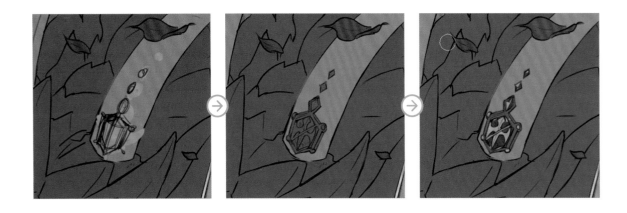

09 绘制龙的整体阴影

与绘制女孩阴影的步骤相同，在龙的填充图层组上方新建栅格图层，启用"创建剪贴蒙版"，开始绘制阴影。将光源设定在左上方，上色时注意体现鳞片的立体感。由于在本次作品的构图中，面部、爪子和尾部是看点，因此除这3处绘制得较为细腻以外，其他部分均粗略上色即可。这幅插画主要通过色块来表现画面构成，所以无须将阴影刻画得过于细腻，以免喧宾夺主。

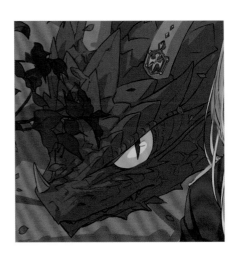

10 添加女孩头发的线条

阴影绘制工序告一段落，检查画面整体后再次完善细节。这里在女孩线稿的上方新建栅格图层，一边使用"吸管"工具拾取头发的颜色，一边使用"钢笔"子工具→"钢笔"→"镝笔"，以细线绘制明晰的头发线条。此外，因为鞭子的颜色稍暗，在这里替换成较亮的颜色。

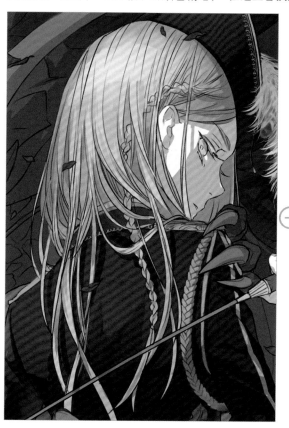
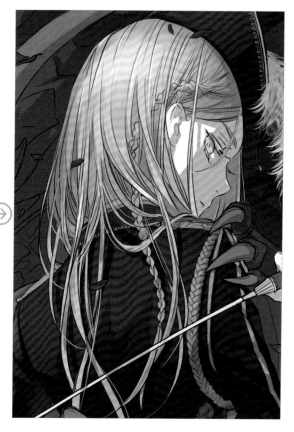

11 帽子的羽毛装饰也需添加明晰的线条

帽子上的羽毛也要添加明晰的线条。首先，在羽毛图层上方新建栅格图层，使用深灰色绘制羽毛明晰的线条。然后，降低图层的"不透明度"以调节线条颜色的深浅。

12　为周围的枝叶增加装饰色

再次对画面整体进行检查和调整。龙的面部左侧显得有点儿空，因此新建一个图层，添加一些卓的元素。选择之前为枝叶填充蓝色的图层，为部分树叶添加更加明亮的蓝色，以此作为装饰色。工具仍然使用"画笔"子工具→"水彩S2"。右图分别为调整前的效果和调整后的效果。

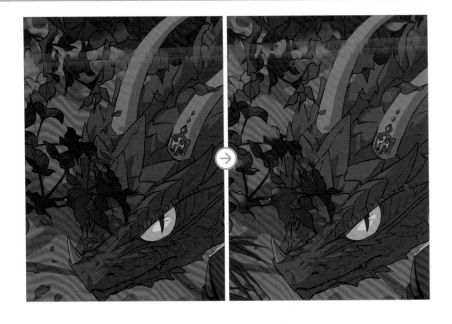

13　将龙的底色调亮

完善龙的阴影。选择基色图层，使用"喷枪"子工具→"喷枪"→"柔和"，在面向光源的位置覆盖一层比底色更亮的浅灰色，将底色调亮。

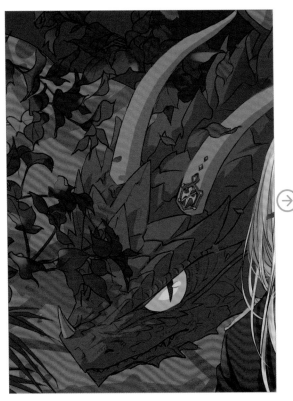

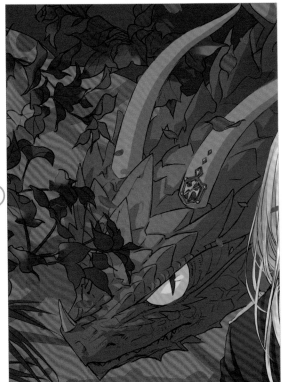

14 为龙的阴影制造层次感

选择步骤09中为龙添加整体阴影的图层，启用"锁定透明像素"。考虑到左上方的光源及其反光等因素，使用"喷枪"子工具→"喷枪"→"柔和"，在光和影的边缘附近打上一层更暗的阴影，以增强明暗对比。

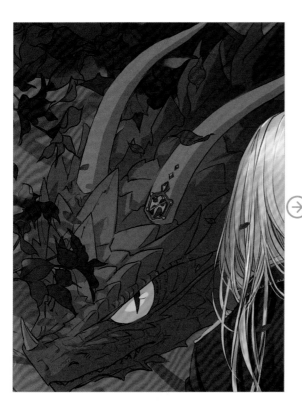
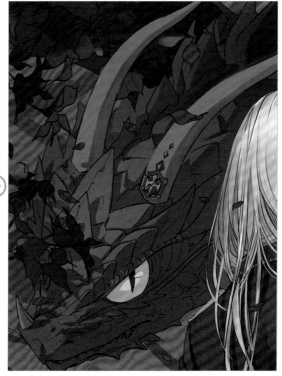

15 为龙添加红色反光

在龙的阴影上方新建栅格图层，根据环境光，使用"画笔"了工具→"水彩S2"为龙添加红色反光。

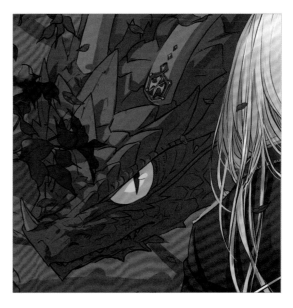

	58 % 正常 反光（帽子/其他）
	100 % 正常 反光（其他部分）
	100 % 正片叠底 阴影（整体）
	100 % 正常 女孩-填充
	100 % 正常 反光（红）
	60 % 正片叠底 阴影（整体）
	100 % 正常 龙-填充

16　将龙角及龙爪的底色调亮

选择龙角和龙爪的基色图层，采取与调亮龙的底色相同的手法，使用"喷枪"子工具填充一层比底色明亮的浅灰色渐变效果，以加强立体感。然后，选择龙的阴影图层，进一步完善龙角处阴影的细节（见下图）。

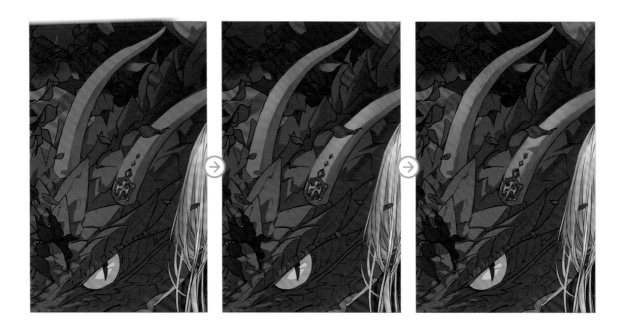

17　为龙的瞳孔打高光

在此之前，龙的瞳孔部分只填充了基色，并在其上方覆盖了龙整体的阴影。接下来为其添加深浅层次感。在其上方新建栅格图层，启用"创建剪贴蒙版"，绘制高光及瞳孔内部细节。右下图是显示龙整体阴影的效果。

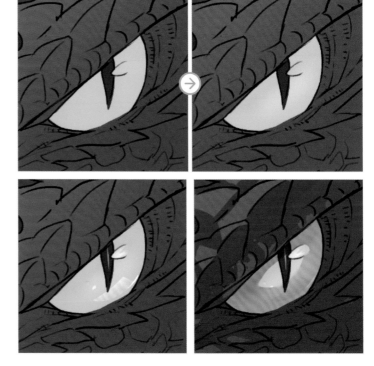

18 绘制女孩的瞳孔

开始绘制女孩的瞳孔。 之前已经在皮肤的基色上方创建了3个图层， 启用 "创建剪贴蒙版"， 自下而上依次填充白眼球、 眼睑和眉毛以及瞳孔的基色。 在包含上述3个部位在内的图层组上方覆盖一个图层， 绘制女孩整体阴影。 这里， 首先为瞳孔的基色制造层次感（见左下图）， 然后对阴影图层内的瞳孔也制造出同样的层次感（见右下图）。 下列图像中， 上层均为原来的效果， 下层则是对基色和阴影进行调整后的效果。

隐藏阴影仅显示基本色的效果

仅显示整体阴影的效果

同时显示基色与阴影的效果

19 为瞳孔打上强高光

进一步刻画女孩的瞳孔。 在女孩图层的顶部新建栅格图层， 在线稿上方使用白色绘制最强高光。 同时， 添加瞳孔中的蓝色反光及眼睑上的高光。 另外， 为了更直观地显示此次操作的效果， 将背景调成灰色， 仅显示刚才所绘的部分（见右图）。

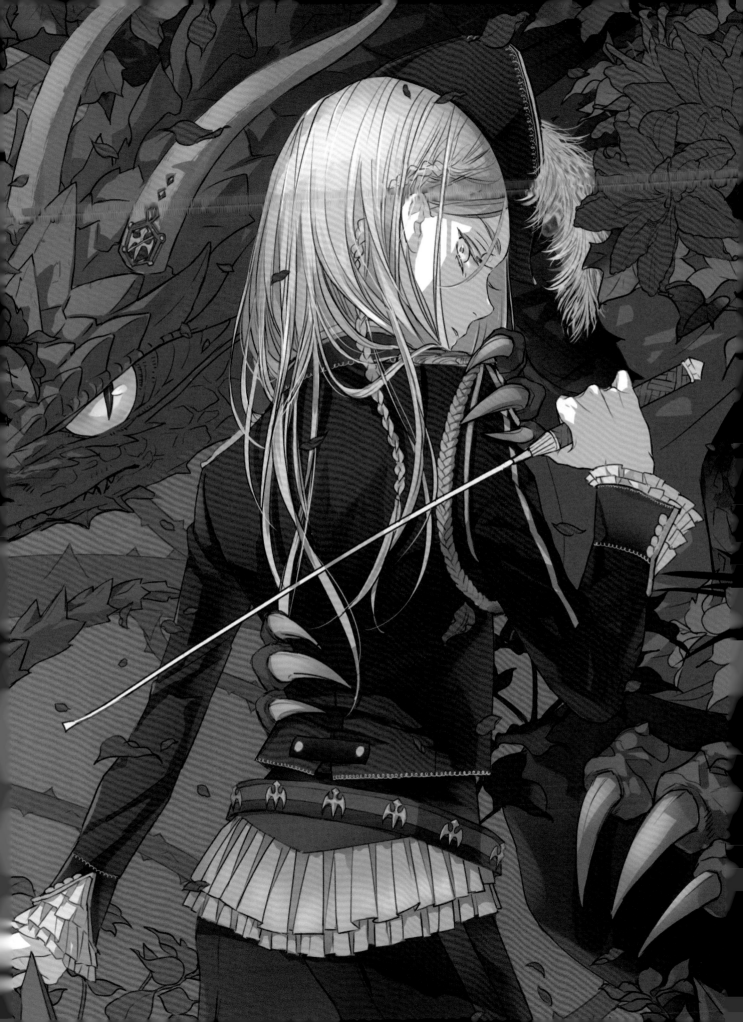

第7节 进行全局调整，完成作品

到此为止，各部分的细节绘制也都已经完成了，接下来会根据整体效果来完善剩余的背景，以及在发现不足时进行适当的补充。最后，进行色调调整，完成作品。

01 绘制背景中的荆棘

开始绘制背景中还处在草图状态的荆棘。虽然荆棘应该位于插画的底部，但由于前面图形的遮挡而难以辨认，所以暂且在顶部新建栅格图层绘制线稿。另外，绘制时还要在其下方新建栅格图层，填充白色后降低"不透明度"，用以遮挡下方已完成的画面，方便绘制。

02 为荆棘上色

荆棘的线稿完成后，将其图层移动至下方，然后新建栅格图层，以灰色填充基本色，并用"画笔"子工具→"水彩S2"添加浅红色反光。为避免背景显得过于单调，另建栅格图层用于追加飞舞的花瓣。

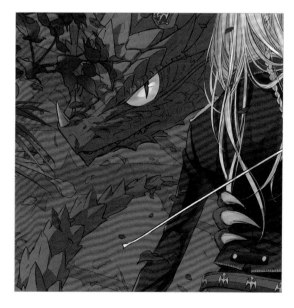

03 为主体部分添加反光

虽然在 "添加阴影" 中已经为女孩和龙分别添加了偏红的反光，但是仍需要在各自的反光图层中，使用红色追加更细、更强的反光。主要就是在已经添加红色反光部分的边缘绘制红色光。另外，在女孩瞳孔及龙爪等处也添加红色（见下图）。

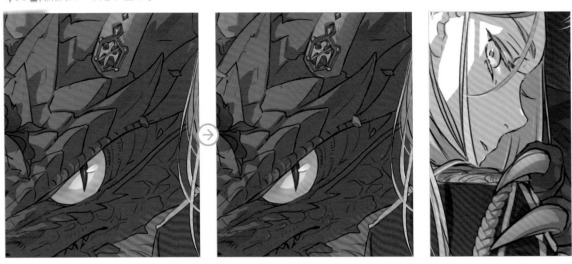

04 为红花打上阴影

刻画周围的植物。红花及花瓣还只填充了基色，因此首先对各填充图层启用 "锁定透明像素"，使用 "喷枪" 子工具→ "喷枪" → "柔和" 填充明亮的色彩以制造层次感（见下图）。接着，在花的顶部新建两个栅格图层，将其中一个的 "混合模式" 设置为 "正片叠底" 后，使用 "画笔" 子工具→ "水彩S2" 绘制阴影，另一个则使用深色描摹花萼部分，并通过将 "混合模式" 设置为 "滤色" 来调亮色调（见右下图）。另外，此处还进行了若干细节调整，如添加几处枝叶，使用蓝色和绿色为枝叶添加装饰色。

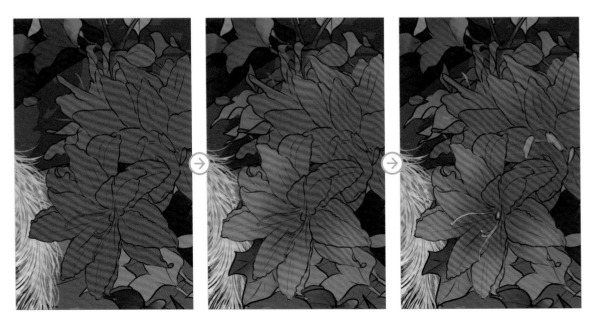

05 进行突出主体部分的处理

在女孩和龙的轮廓边缘，添加一圈柔和的浅红色阴影。这里使用的是置于主体部分下方，为女孩和龙填充底色的图层。首先，长按"Ctrl"键，同时单击底色图层的缩略图，执行"从图层载入选区"→"新建选区"，将主体部分框选为选区。接着，启用"选择"菜单→"羽化"，在底色图层下方新建栅格图层，并以红色填充（见右图）。这样主体部分与荆棘之间就形成了一层淡淡的红影，可以起到突出主体的作用（见下图）。

06 显示色调调整图层

将色调调整图层，以及粘贴过纹理的图像素材图层再次切换为显示，以检查完成后的效果。到此插画已经基本接近完成。

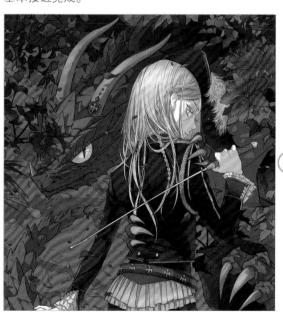 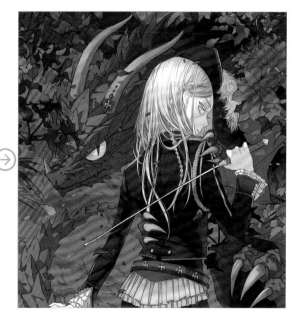

07 将读者的视线导向画面中央

检查过整个画面之后，我发现画面太过平淡，因此在主体部分上方新建栅格图层，将其"混合模式"设置为"正片叠底"，填充一层淡淡的颜色，使周围背景显得稍暗，将读者的视线导向画面中央。另外，为了突出红花，我将其图层移到了该正片叠底图层的上方。

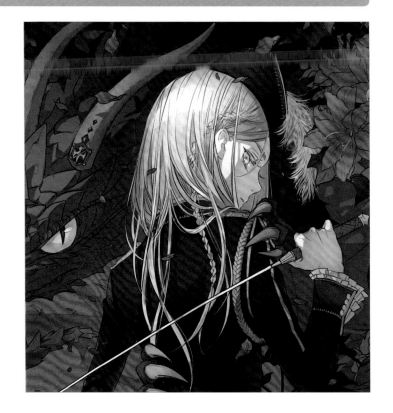

08 为局部添加发光效果

在插画顶部新建栅格图层，将其"混合模式"设置为"颜色减淡（发光）"或"叠加"。使用"喷枪"子工具→"喷枪"→"柔和"，在各图层中为红花、女孩的头发、金属部件及龙的瞳孔等重要部位填充朦胧的颜色，以制造发光效果。下图是在灰色背景下仅显示刚才添加颜色的效果。同时还给龙和女孩的瞳孔打上了细小的高光（见右图）。

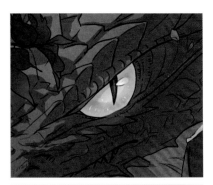

再一次检查画面是否需要修改。 最后， 沿着置于顶部的完稿尺寸外框进行裁切， 插画就此完成。

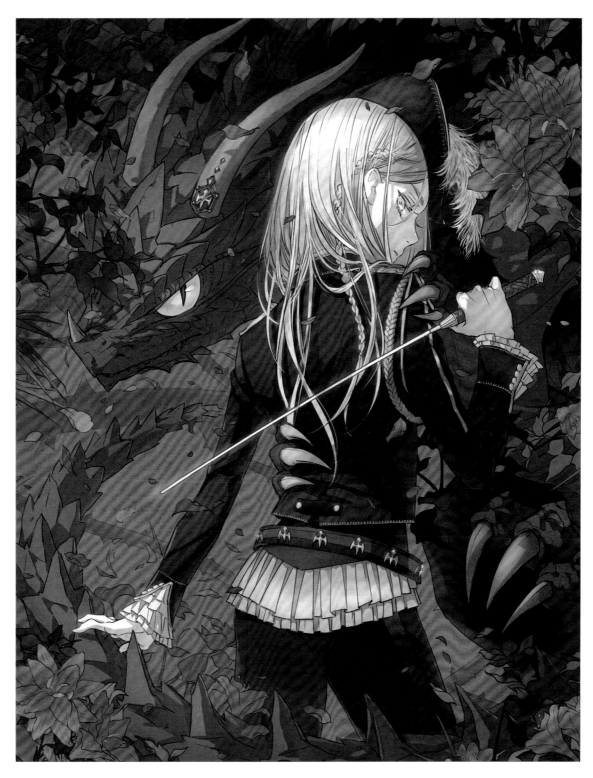

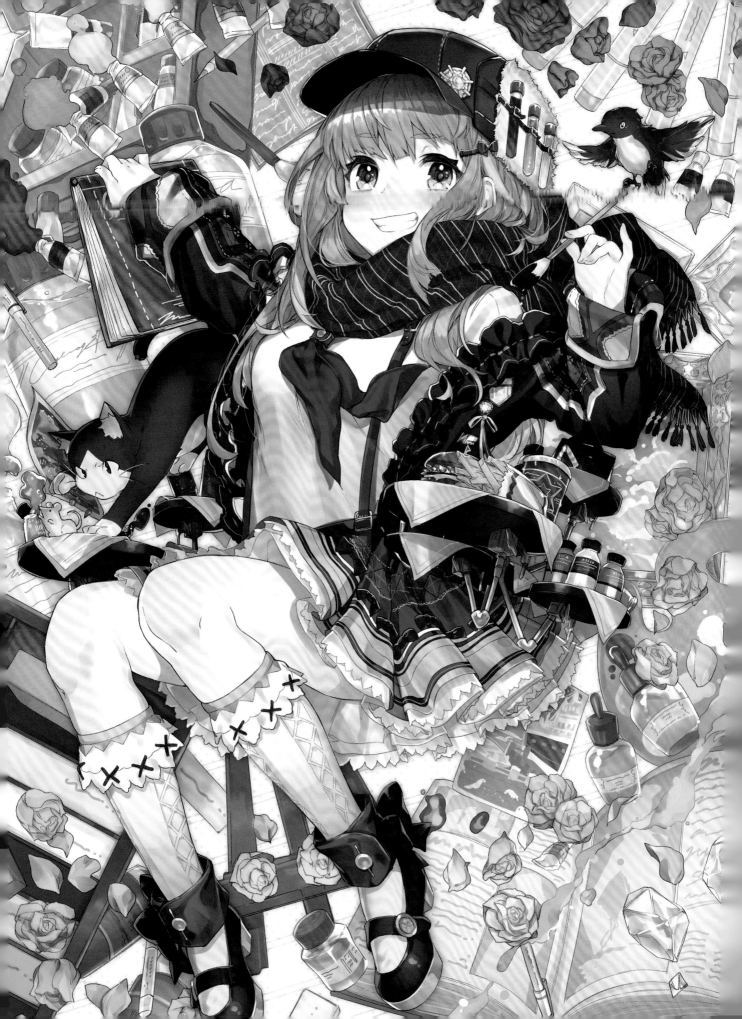

第 3 章

>>> Name

米卡皮卡早

>>> Title

色彩少女

这幅插画的主题是绘画少女，因为我很想表现出一位每天沉浸在绘画乐趣中的女孩，她的生活中围绕着数不清的画具和颜料。我本身就很喜欢被五彩缤纷的事物所包围的感觉，因此只要看到五颜六色的杂货就会马上冲过去。不过，也时常为如何将众多色彩集中在一张插画中，又不影响画面平衡而烦恼不已呢。本章内容也是以此为重点编写的，希望可以给同样喜欢运用色彩的朋友带来一些启发！

概念构思＆设定草图

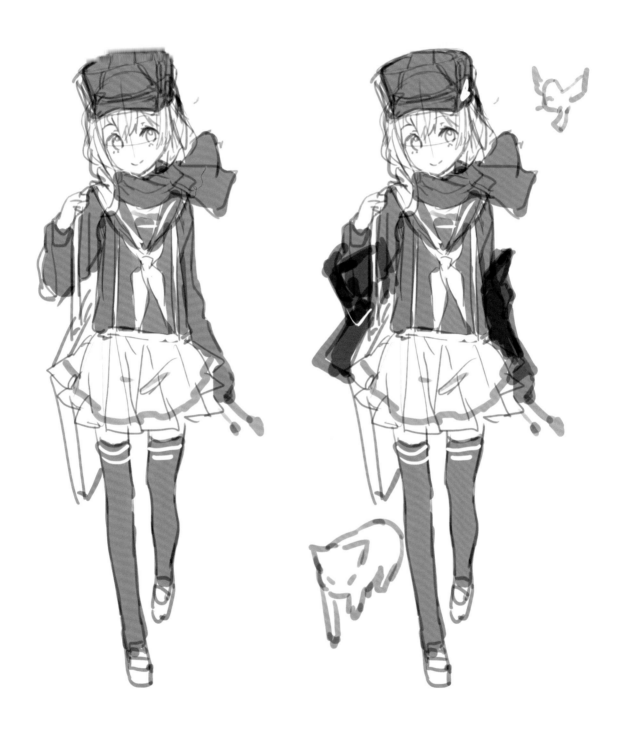

●我决定以绘画的少女为主题，尝试表达含有幻想元素的构想。我以身穿改造水手服、头戴大帽子的时尚少女，身旁紧跟着宠物猫的形象为基础，逐步丰富人物的设定。

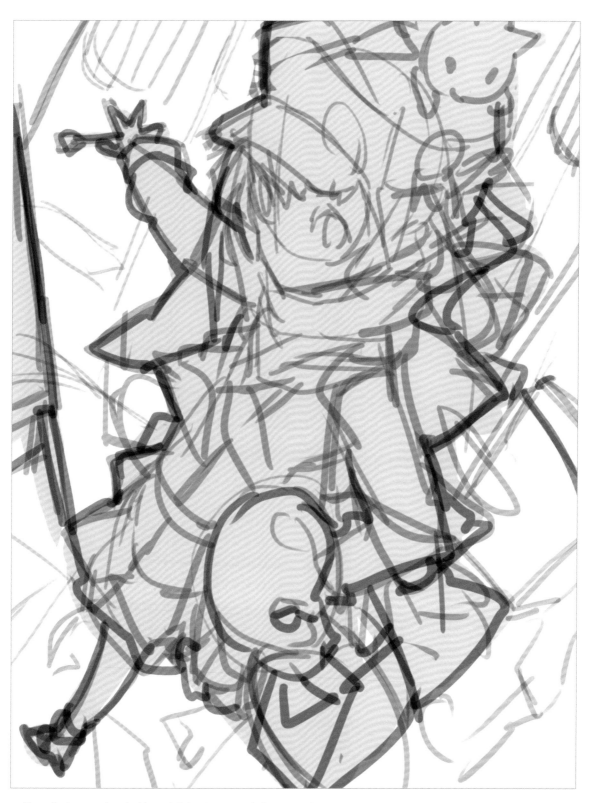

●构思成型后， 在开始绘制前先粗略地勾勒出草图以确定作品的构图。 由于主体部分的布局方式会影响插画给人的整体印象， 以及所传达的内容， 因此最好进行不同的尝试。 这张构图我希望通过略倾斜的俯视视角， 来表现出跳跃感以及情节即将展开的印象。

● 另外，还有女孩手持画笔和素描本，被画具、家具及动植物环绕的构思。

● 在构思草图方案的时候，一想到什么元素，就开工画出来。如果耗时耗力还是不满意，则果断转向其他方案，反而会有意想不到的收获。

● 右边的草图以女孩为中心，以各种画具及其他图案为背景，有意识地去表达一种抽象且具有设计感的布局。

● 右下方这张草图让女孩坐在被画具所环绕的房间中，尝试一种展现空间感的布局。

● 在考虑单幅作品的构图时，通常会采取上述两种表现方式，一种是通过空间来展现故事性，另一种是干脆省略说明性的元素，全面展现角色的个性。由于这次想表现的并不是设计精巧的风格，而是人物本身跃然纸上的那种视觉冲击性，因此我决定使用右上方那张草图的构图。

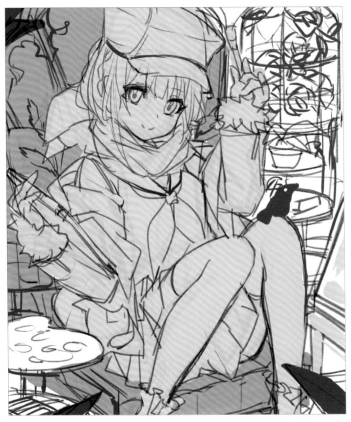

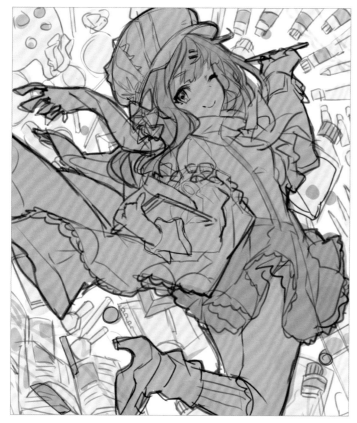

● 总体构思决定后，就开始将符合最初构想风格的事物不断填充到草图上。由于要绘制人物的全身像，因此在尝试不同姿势之余又绘制出两种草案。

● 我认为角色姿势的关键在于即使抛开背景，也能显得十分美观。因为如果一张插画即使背景空白也能传达角色的气势和思想的话，那么后期添加背景时也会烦恼较少，进展较快。

● 最后决定以画具为背景，女孩仿佛要从画面中跳出来一般的活泼姿态为最终构图，添加了最初构想方案中的幻想元素。

● 关于如何表现将女孩包围起来的背景，我犹豫着要以立体呈现画具，还是如POP海报那样用平面呈现。最终我选择了平面式的构图，原因之一是我本身学的就是平面设计，因此喜欢平面性构图。实际上在绘制色彩丰富的插画时，为了有效利用人物和素材本身的色调，平面性构图通常是首选。

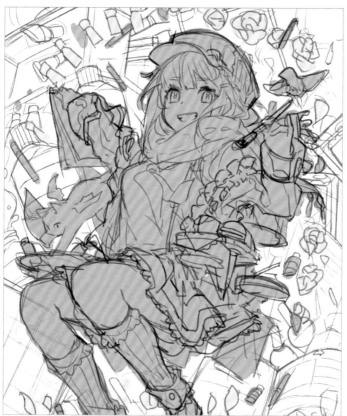

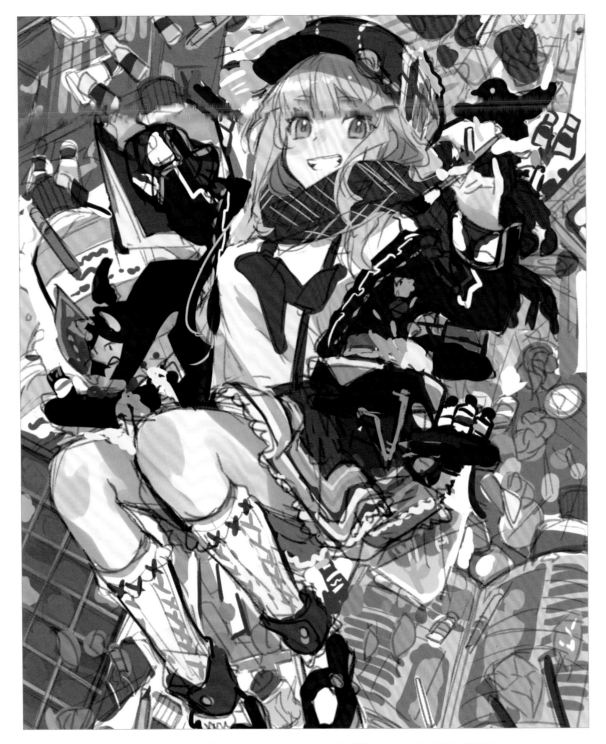

● 草图阶段我也会尝试粗略上色， 这次以最能凸显角色本身为前提， 确定画面整体的配色。
● 角色本身的配色是该作品上色的重中之重， 因此我通过鲜明的色彩组合来着重突出中心部分。 目标是在黑白服装的基础上配以品红、 橙色和蓝色， 形成外形可爱且耐看的服装设计。

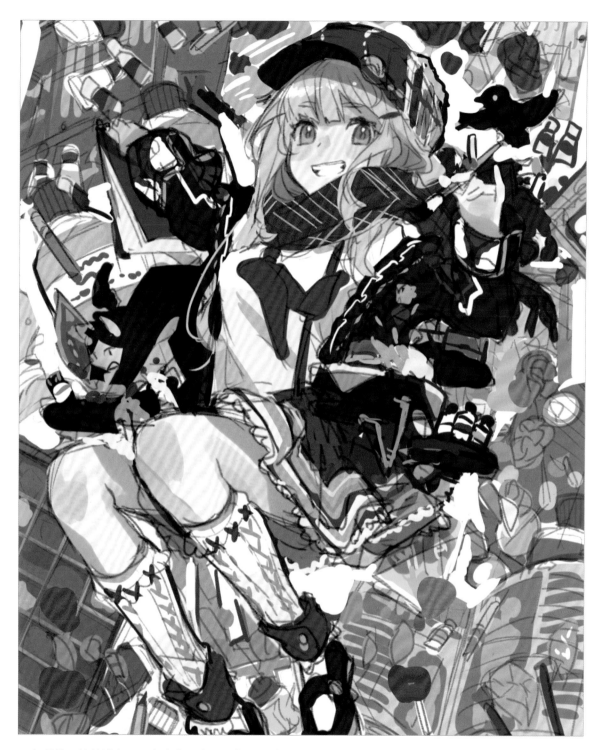

● 色彩搭配的关键在于要先定出一个关键色，其他颜色则不能太醒目，以免喧宾夺主。例如，将暖色调的红色和冷色调的蓝色组合在一起时，若以红色为主，就应搭配较暗的蓝色，而若以蓝色为主，则要选择比红色明亮的蓝色。因为暖色一旦暗淡，很容易显得混浊，因此在突出冷色时不可将暖色变暗，而应选择更为明亮的冷色。

● 在为背景上色时，应注意检查整体效果和角色是否足够突出，背景的小物品是否过于密集等问题。如有需要，应随时调整画面元素及留白。虽然都是一些细微的调整，但是会对插画的效果产生很大影响。

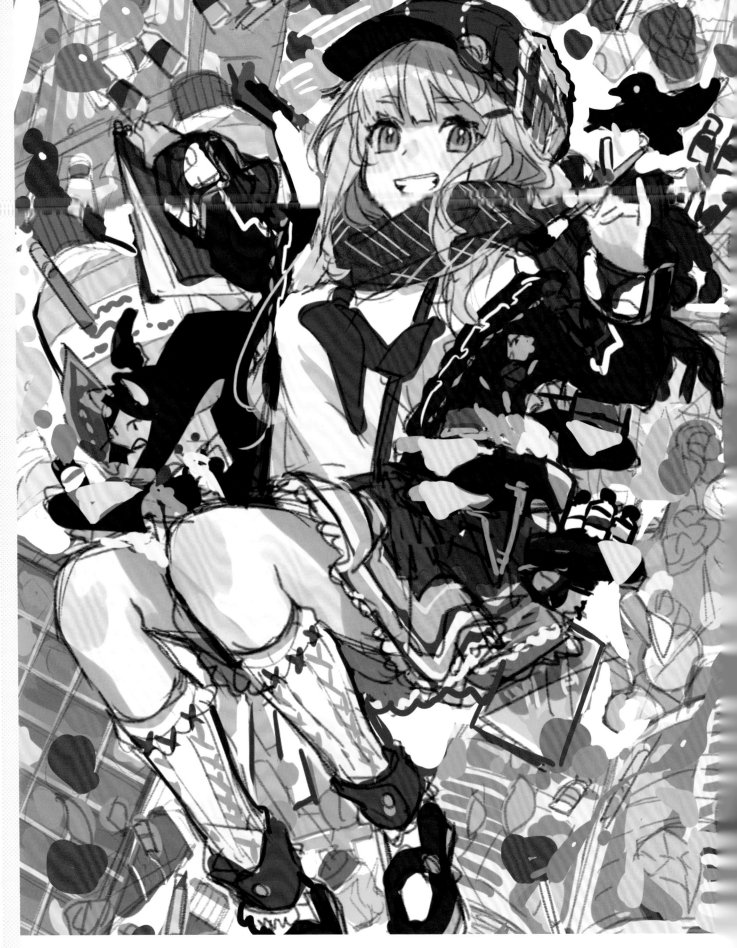

草图

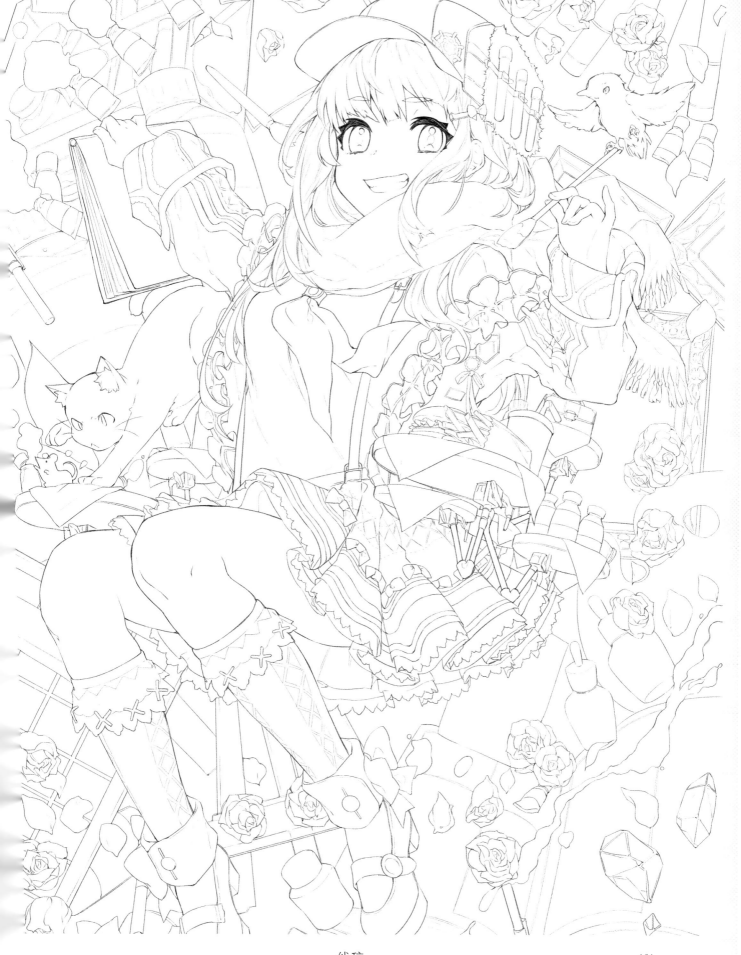

线稿

第1节 基于构思方案完善草图

在从角色设定到完善构思阶段，我并没有花费太多时间，只是想到什么就果断地画上去，因此在绘制线稿前加入了一道"完成草图"的工序。下面就为大家讲解一下从绘制构想方案到完成草图的过程。

01 设置分辨率

在构思方案阶段，根据作品的尺寸，在软件中设置画布尺寸，降低分辨率后进行粗略的绘制。如插画需要交付印刷，分辨率应设置在"350dpi"左右，但在这里则将其降低至"150dpi"后新建画布。

02 确认画面中最想突出哪些元素

在将想到的东西不断呈现在画布的过程中，会逐渐看不清在画面的什么位置应放置什么元素，抑或无法辨识重要元素是否被遮挡。因此在构思方案图层的下方新建栅格图层，以灰色填充重点元素，这样就容易把握构图效果，便于随时调整。这幅插画我最想突出表现的就是女孩，因此以灰色填充女孩后，再根据整体构图来绘制背景中的画具及颜料。

MEMO 关于图层的划分

在一个图层中绘制构思方案基本没什么问题，但在背景较为复杂的情况下，将人物与背景分别绘制于不同的图层中，有利于之后进行位置的调整或删除。

03 为构思方案初步上色

构思方案完成后，初步为其上色并
进行调整。删除灰色图层后，在
构思方案图层下方新建栅格图层。
如同之前所说，在摸索如何配色才
能使人物更醒目的同时就要进行粗
略上色。上色时使用的是"画笔"
子工具→"水彩"→"多水"，
或者"钢笔"子工具→"钢
笔"→"G笔"。上色会使整体
效果发生一定的变化，因此上色后
应对背景小物件的位置和比例等再
次进行调整。这样构思方案就暂告
一段落了。

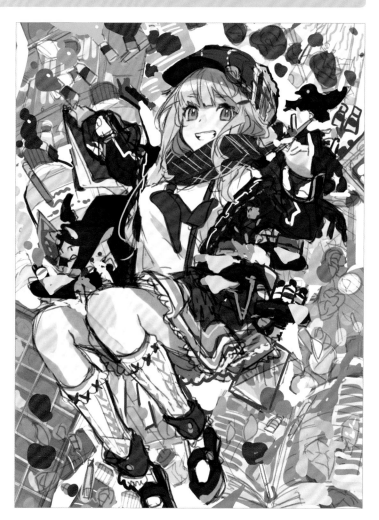

04 完善草图前的准备工作

构思方案成型后，以此为基础进一步完善草图。将在构思方案阶段绘制的各种线稿及填充图层合并为一个图层，
方法是：选定数个图层，执行"图层"菜单→"合并所选图层"，然后以"构思方案"命名该图层。另外，为了
便于在上方进行修改，将"构思方案"图层的"不透明度"降至"10％"。

MEMO 完善草图的意义

快速地将脑海中浮现的构思画成草图，并将其绘制成线稿时，
经常会发现效果与想象大为不同。因此在这一阶段如能彻底
细致地完成草图，既可以避免线稿失误，也可以大幅提高插
画的质量。

05 重新设置分辨率

接下来，将设置为"150dpi"的分辨率调整为最终需要的"350dpi"。选择"编辑"菜单→"图像大小"，在随之显示的"图像大小"对话框中输入数值，即可完成分辨率的重置。 如果想直接改变完稿尺寸的分辨率，应确保未勾选"锁定像素总数"复选框。另外，由于插画交付出版前会经过特殊剪裁， 因此画布尺寸比最初的完稿尺寸上下左右都宽出3mm， 所以插画四周形成了如右图所示的白框， 这在平时的绘制中是不需要的， 因此请大家忽略。

06 完善脸部周围的草图

准备完毕后， 以从人物到背景的顺序逐步细致地绘制草图。 我认为在绘制人物时， 脸部决定了人物是否可爱， 因此从脸部周围的元素开始刻画。 在构思方案图层组的上方新建栅格图层， 使用"铅笔"子工具→"铅笔"→"淡芯铅笔"进行绘制。 铅笔颜色选用了灰色。 我个人很喜欢从围巾中钻出来的头发， 因此画得比较细腻。 在帽子上添加试管， 通过这种有趣的细节进一步完善作品的构思。

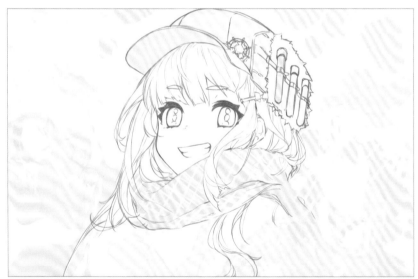

完成脸部周围元素的草图后，将图层分为若干个，从上到下逐步绘制。 在从构思方案到完善草图的过程中，要不断修改构图的细节， 使其达到更完美的形状。 这里我发现猫的大小就构图来说不太合适， 因此将其改大了一些。 而且我的宗旨是一定要把动物画得可爱， 因为无论主要角色多么光彩夺目， 如果身边的动物脸部或动作画得僵硬的话， 仍然是个败笔。 因此我一向根据作品的整体氛围来绘制动物的表情及动作， 为了使动物显得可爱， 可以将其面部及体形做夸张处理。

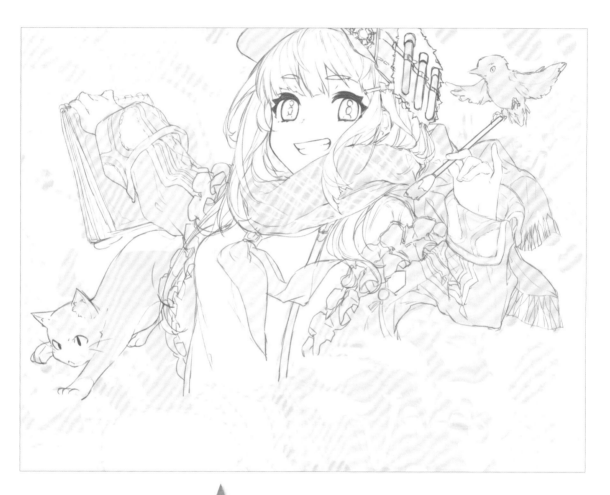

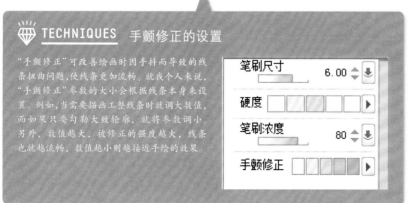

TECHNIQUES 手颤修正的设置

"手颤修正"可改善绘画时因手抖而导致的线条扭曲问题，使线条更加流畅。就我个人来说，"手颤修正"参数的大小会根据线条本身来设置。例如，当需要描画工整线条时就调大数值，而如果只要勾勒大致轮廓，就将参数调小。另外，数值越大，被修正的强度越大，线条也就越流畅，数值越小则越接近手绘的效果。

笔刷尺寸	6.00
硬度	
笔刷浓度	80
手颤修正	

隐藏构思方案图层，并检查构图

不时地将构思方案图层的"不透明度"降低至"0"，仅显示草图图层以检查构图是否平衡。在绘制过程中容易忽略一些细节的瑕疵，如图案大小或形状不自然等，所以每完成一个阶段的绘制，都建议如此进行检查，及时修改不满意之处。 在之后的线稿阶段还可以对细节进一步修改和完善，由此而须画得过于细腻，但见为了避免之后纠结的烦恼，建议大家在此阶段就处理好立体感和质感的问题。

09 **绘制服装**

设计服装是我在绘制人物过程中的一大乐趣。 绘制可爱的少女服饰， 带褶边的服装是个不错的选择。 这次的设计是裙子→带图案的褶边→简易褶边这3层图层。 将形状复杂的饰边和简单的饰边多层重叠， 就形成可爱的蓬蓬裙了。 另外， 绘制服装时， 先勾勒出大致的形状， 然后再根据服装的褶皱（或人物的姿势）添加图案及装饰， 这样会显得比较自然。

10　绘制腿部，完成人物草图

绘制腿部。观察发现女孩右脚的位置和双脚间的开合程度不太理想，因此将右脚调整到画面内。袜子的装饰等部位也采取与裙子相同的处理方式，先大致勾勒出外侧线条，再添加图案及装饰。到此，人物的草图就完成了。

11　从位置靠前的小物品开始画背景

人物的草图完成后，在其下方新建栅格图层并填充灰色，使人物轮廓变得清晰。新建图层，用来绘制背景的细节，从背景中位置最靠前的蔷薇入手。蔷薇的花瓣是从中心向外侧扩展的，因此将外侧的花瓣绘制出大且柔软的感觉比较好。可通过绘制角度各异的蔷薇，来营造出角色飞舞在空中的氛围。

根据画面整体的构图，在画面各处添加颜料（正向下滴水）和画笔，以及其他与画具相关的图案。这部分也建议大家分图层绘制。绘制现实中存在的画具及小物品时，可以参照照片或图像。为了方便绘制线稿和上色，建议画得贴近实物。

完成小图案的绘制后，开始绘制位置靠后的大型画具及书籍等。采取与服装相同的处理方式，先确定好其立体形状，然后再添加装饰等细节。针对画框及桌子等由直线构成的图形，原本使用"图形"子工具→"直接描画"→"直线"可以轻松地画出笔直线条，但我却故意避开"直线"或"尺子"工具，用手绘的直线画出笔触柔和的线条。

14 完成背景即可完成草图

完成书籍、资料架及画具收纳箱等大面积的图形后，草图就完成了。按照人物、较小背景或小物品、较大背景或小物品的顺序，位置靠前的细腻刻画，位置靠后的简单刻画，这是绘制的要点。这样一来，即使画面元素繁多，也可以做到井然有序。另外，图层从前到后分别填充深浅有别的灰色，这样在检查画面整体效果时，就可以大致掌握作品的整体性及构图比例了。

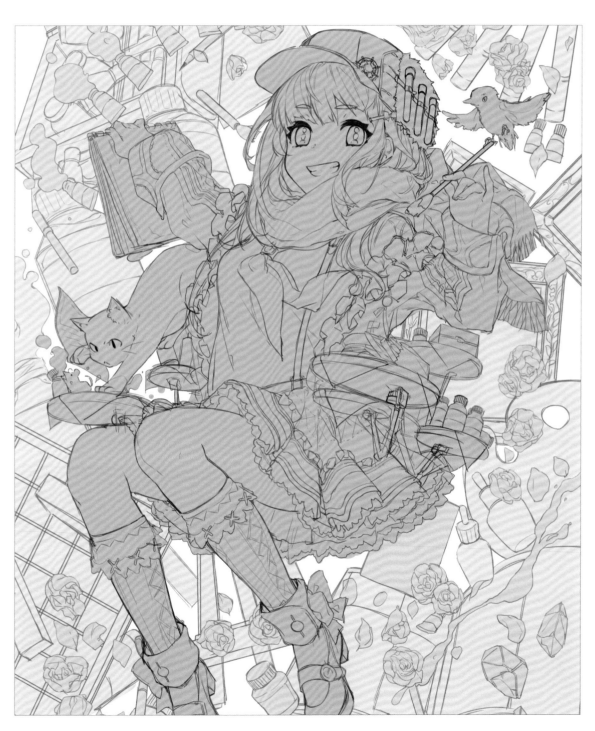

米卡皮卡旱

色彩少女

第2节 ● **运用不同的线条绘制线稿**

草图完成后，开始绘制线稿。对不同部分运用强弱有别的线条，不仅可以制造人物和背景的立体感，还可以提升插画自身的魅力，因此建议大家一定要尝试一下。

01 准备图层，用于绘制线稿

草图完成后，首先整理图层。将完成的草图图层分成"人物草图"和"背景草图"两个图层组，与"构思方案"图层一样，将"不透明度"降到20%。将新建的"线稿"图层组置于插画的顶部。虽然人物的线稿最终将分为眼睛、脸、整体这3个图层，但为了便于在绘制过程中随时进行修改或调整，先分图层绘制头发部分和裙子部分，最后再整合成3个图层。

02 设置钢笔

优动漫 PAINT 的"钢笔"子工具可以进行很多个性化设置，但我个人更偏爱其自带的设置。每个子工具使用起来都很方便，我也结合插画及人物的风格进行了多种尝试。需要手绘质感的线条时，我通常使用的是"铅笔"子工具→"粗芯铅笔"。这次也不例外。

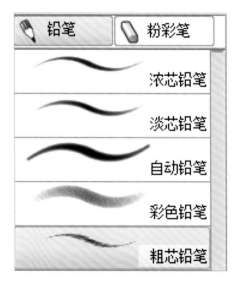

03　从眼睛/脸周围开始绘制线稿

选择"线稿"图层组，将其"混合模式"设置为"穿透"。创建"眼睛"图层后，将"笔刷尺寸"设置为"8px"，根据草图先绘制眼睛，然后新建"脸"图层，绘制脸部轮廓及表情。

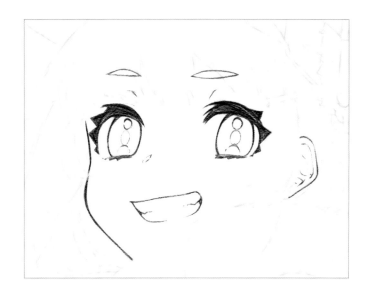

04　绘制头发

脸的周围元素完成后，将"笔刷尺寸"改为"7px"，开始新建几个图层，依次描出头发及上身的其他部分。绘制头发有个窍门，较长的发丝如红色箭头所示，尽量一笔完成，而刘海及散乱的发丝等细节则如蓝色箭头所示，不断改变方向细致地重复描绘。这样一来，就可以很好地表现出头发的动感及毛束感。

完成头发、帽子和围巾的线稿，接着画人物上身，这时我发现人物左手的大小不太理想，因此做了一些调整。使用"选区"工具→"套索"功能，在图层面板中选择草图中的手所在的图层，大致圈出需要调整的部分。使用"编辑"菜单→"变换"→"自由变换"功能，长按"Shift"键，将手部稍稍缩小。我发现小指的大小也不太理想，因此采取同样的方法，使用"套索"功能圈定小指部分后，利用"自由变换"功能来调整构图及大小。返回线稿图层，誊清线稿。

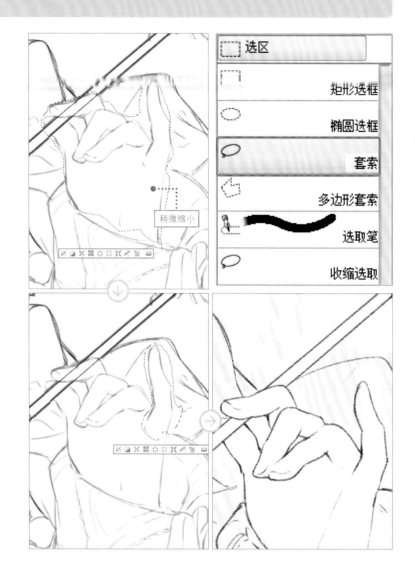

MEMO 绘制线稿时如何表现线条的强弱

表现线条的强弱这一点，说起来容易做起来难。我的心得是，越接近三角形的夹角位置线条越粗（如头发的发际处或者发丝交叠时形成的角）。以衣服为例，通过在起褶部分加粗线条，可表现线条一下子簇集起来的效果。线条粗细均匀的插画固然不乏其优点，但在需要表现魄力或强势的时候，粗细有致的线条则效果更佳。

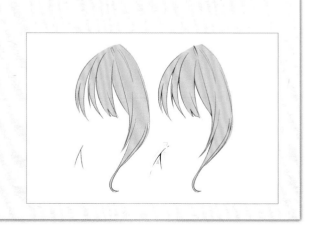

决定成为插画师

优动漫 PAINT

与绘制草图时一样，绘制衣服的线稿时也要先勾勒出外部线条，然后再添加图案及装饰。如此操作可以确保图形的准确性，所以在添加装饰物时可以保留蕾丝及裙褶柔软的质感。

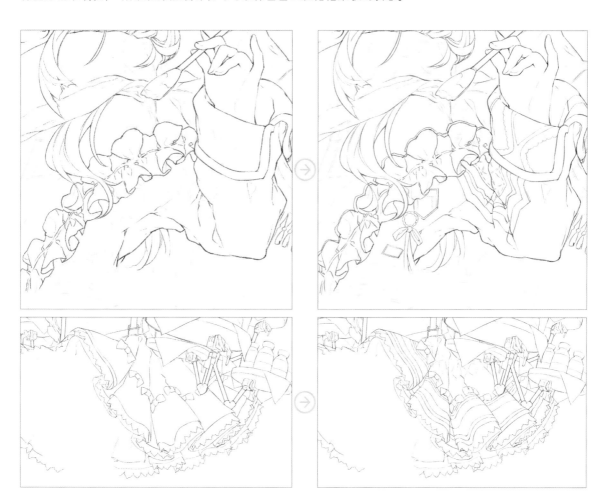

MEMO 绘制服装褶皱的窍门

料子薄的衣服比较贴合身材，且因重力作用而下垂。料子重且挺实的衣服则不容易起皱。在绘制服装的褶皱时多留意上述特质，既可更好地表现出质感，还可使画出的衣服更接近实物。如右图所示，身着衬衫或衣料轻薄的衣服时，手肘弯曲时内侧会形成多层细小的褶皱（红色箭头所指），而其他部分则顺着手臂的形状形成又浅又长的褶皱（蓝色箭头所指）。反之若身着衣料挺实的服装，这种细小的皱纹较少，且不太受重力影响。

07 随时添加新的创意

画线稿时我就在思考如何完善画面效果，因此会不时地根据整体效果加入新的元素。这里为了使桌子上的食物显得有高有低，我添加了一个杯子。

08 对腿部进行微调

调整腿部细节，先勾勒出袜子的外形，再添加装饰等细节。我觉得腿的位置还不太理想，因此使用"选区"子工具→"套索"，框选出腿部，再通过"编辑"菜单→"变换"→"自由变换"，将腿的方向向画面内侧稍作调整。鞋子也采取同样的手法进行缩小处理。

调整了脚的朝向，将鞋子缩小了一圈

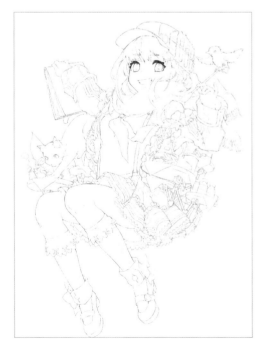

09 整理图层

完成人物的线稿后，先整理一下图层。将此前细分过的图层整合到"眼睛""脸"和"整体"3部分。在"图层"面板中选中除眼睛和脸之外的其他图层，执行"图层"菜单→"合并所选图层"，将其合并为1个图层。执行该指令时请注意，合并的目标图层在面板中必须连续排列。最后，将图层重命名为"整体"。

10 调整线条的粗细

我发现身体的线条太细，需要调粗一些。首先，复制"线稿"图层组，通过线稿的重叠操作即可达到加深、加粗部分线条的效果。调整"整体""脸"和"眼睛"图层的"不透明度"，找到理想的线条粗细。这次仅需将"整体"线稿的线条加粗，因此暂时隐藏"眼睛"和"脸"的副本图层。将"整体副本"图层的"不透明度"设置为"35%"，与原图层组内的"整体"图层合并。这样人物除了眼睛和脸之外，其他部分的线稿就都加粗了。最后，将"线稿"图层组重命名为"人物线稿"以示区别。

只要将"不透明度"为"35%"的线稿
重叠在原线稿之上，即可加粗线条

11 绘制背景线稿前的准备工作

绘制背景线稿之前，在人物线稿下方新建栅格图层，用灰色填充线稿内侧的区域，以便于观察画面整体的构图。使用"工具"面板中的"魔棒"子工具→"选取其他图层"，单击选中人物之外的背景部分。再利用"选择"菜单→"反向选择"功能反选选区，即可对人物部分创建选区（见下图）。将所选的区域涂成灰色（见下图）。

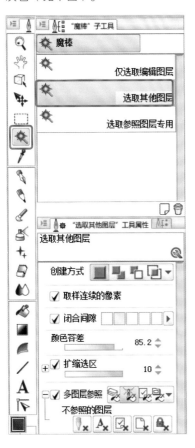

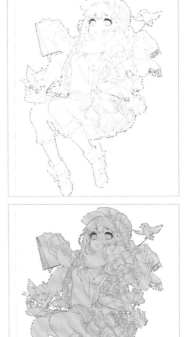

12 创建图层组用于背景线稿

将上一步完成的用来突出人物的灰色图层命名为"人物所用灰色"，并置于如右图所示的位置。将其"不透明度"调整至"70%"后，开始绘制背景的线稿。绘制背景线稿时也需新建"背景线稿"图层组。为了便于之后改变图层效果，在图层面板中将该图层组的"混合模式"设置为"穿透"。因为是从位置靠前的小物品入手，所以在其中新建名为"蔷薇"的图层。

13 使用不同粗细的线条绘制阴影

为了使位于上方图层的部分（这次是人物）更为醒目，将"笔刷尺寸"更改为"6px"后再开始绘制线稿。建议大家对不同的道具及小物品细分图层后再进行绘制。根据蔷薇花瓣重叠的规律，使用粗线条绘制中间的部分，以表现阴影。尽量做到在上色前就能使人感受到花朵的质感和立体感。画面中所有的蔷薇均在这一个图层中完成。

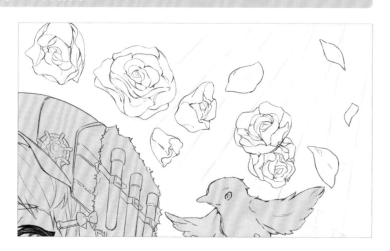

14 绘制位置靠前的小物品

绘制小物品的顺序与草图相同，先绘制蔷薇、颜料和画笔，然后绘制背景中其他位置靠前的事物。全部完成后的效果如右图所示。

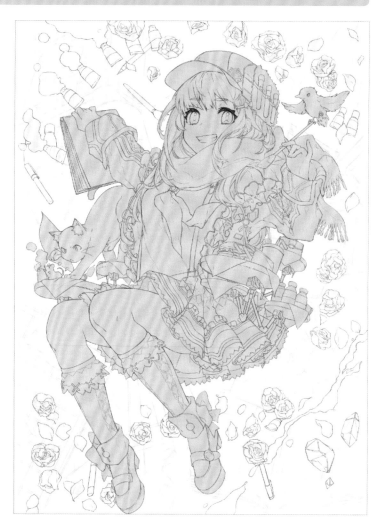

靠前的物体绘制完毕后，新建栅格图层，完成画框、书籍和画笔等大型背景图案。过程中不时参考资料，以便正确表现出立体感。在绘制人物腿部和右手等部分时，由于与草图有所不同，所以要注意避免衔接不明的情况发生。

至此， 背景的线稿就完成了。 隐藏草图图层， 仅显示出线稿图层， 以检查整体画面是否需要修改。 将人物线稿下方的灰色图层也切换为隐藏后， 得到的效果如下图所示。

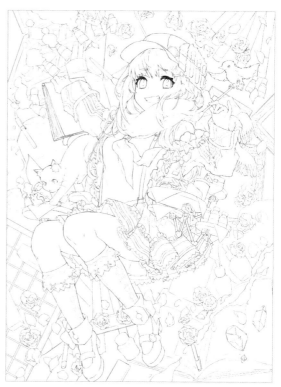

MEMO 区别使用不同尺寸的笔刷

本次用来绘制线稿的笔刷尺寸分别为人物的眼睛及脸部周围是 "8px"， 头发及身体部分是 "7px"， 背景是 "6px"。 虽然尺寸的差异不大， 但应用不同粗细的笔刷， 却可以有效控制读者的视线。 换句话说， 越靠近中心的部分线条越粗， 越靠近外部则线条越细， 这种技法可以起到突出中心人物的作用。 另外， 还要调整绘制的精细度， 即越向外侧 (优先度低的事物) 绘制得越简单， 这样即使画面的元素再多， 读者也可以辨别出画面中的主次关系。 右图中使用不同颜色标示不同强弱的线条， 由强到弱依次是红→绿→蓝。

第3节　为人物主体部分上色

线稿完成后，进入上色工序。在草图阶段已经基本确定了配色方案，因此不再填充基色，而是直接进入分部位细致上色的步骤。人物上色的关键在于，注意表现肌肤的柔软和肢体的立体感。

01　改变线稿的颜色

使用黑色绘制线稿是为了便于识别，但是上色后黑色线条会使插画显得冷硬，因此在上色前我将线稿的颜色改为了酒红色。分别将人物及背景的线稿图层的"混合模式"由"正常"改为"正片叠底"，并启用"锁定透明像素"。这样在背景空白的情况下，就可以实现仅为线稿上色的操作了。选择"钢笔"子工具→"G笔"，将"笔刷尺寸"放大到"2000"，将颜色设置为酒红色，描摹线稿即可完成颜色的修改。

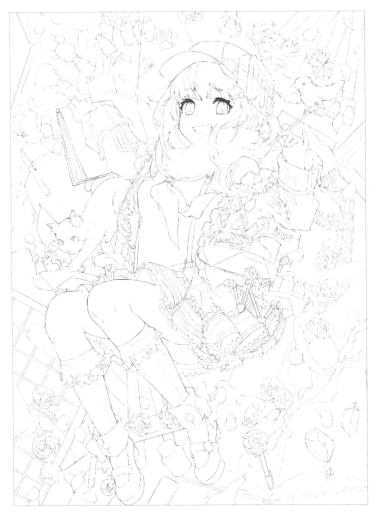

将简单上色后的草图导入"辅助视图"面板，并在相邻的窗口中打开线稿。使用"吸管"工具可以从"辅助视图"面板中拾取颜色。这样在接下来分部位上色的过程中，就可以将从草图中拾取的颜色当作基色进行填充了。这次我希望尝试的是介于鲜明与柔和之间的颜色。

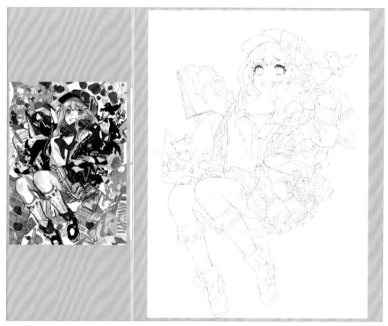

启用"自动切换为吸管"功能

"载入"

准备好用于上色的图层组。首先，在"人物线稿"图层组的下方创建"人物上色"图层组，然后在其中创建"皮肤、头发、眼睛"的子图层组，以及用于填充皮肤颜色的栅格图层。另外，在底部准备好用来检查上色有无遗漏的图层。检查图层的"暗色图层"，用于检查较亮的颜色，"亮色图层"用于检查较暗的颜色（见右图）。

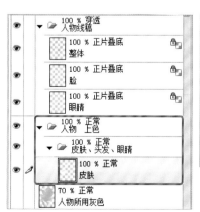

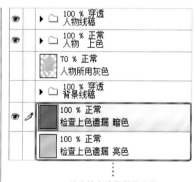

检查填充遗漏所用图层

第3章
色彩少女 米卡皮卡早

04 对皮肤分别上色

使用 "填充" 子工具， 为脸部及四肢的皮肤分别上色。 使用 "吸管" 子工具从 "辅助视图" 面板中的草图上拾取颜色，启用 "填充" 子工具→"参照其他图层" 功能。 选定之前创建好的皮肤图层，为皮肤上色，然后使用检查上色遗漏图层，检查是否存在遗漏或出界的部分。 白眼球及牙齿等出界的部分使用 "橡皮擦" 工具轻轻擦除， 睫毛及头发的空隙等遗漏的部分则使用 "钢笔" 子工具→"G笔"， 在 "不透明度" 为 "100%" 的设置下进行填充。 手和大腿也采取同样的方式上色。

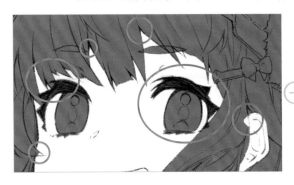 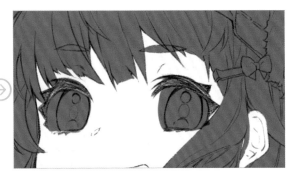

05 为皮肤添加红晕

为皮肤上完色后， 为脸颊、 耳朵和鼻尖等部位添加红晕， 以表现柔嫩的质感。 在皮肤图层上方新建栅格图层， 启用 "创建剪贴蒙版"， 这样可以确保红晕不会超出基色的边界。 在后续的上色过程中， 上述这种图层的构成方式是基本， 即在分涂图层上方新建图层用于进一步上色， 并启用剪贴蒙版功能。 皮肤的红晕先使用 "画笔" 子工具→"水彩"→"多水量" 进行填充， 再使用 "混色" 工具将颜色晕开。 颜色设置为淡淡的朱红。

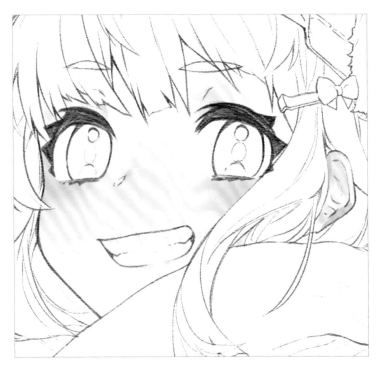

"混合模式" 为 "正常" 的效果

图层左侧显示红色竖线，表示已启用"创建剪贴蒙版"功能

MEMO "多水量"子工具

使用"画笔"工具中的"多水量"子工具,可以得到绘制后自动
变淡等独特效果,是我个人十分喜爱的工具,简单一笔即可
表现出质感,推荐大家使用。

06 添加阴影表现透视感

在红晕图层上方新建栅格图层, 用于添加阴影。 颜色设置为接近粉色的较暗肤色, 阴影打在被头发遮盖的
部分, 下凹的部分, 以及服装的阴影部分。 为了强调眼睛, 在上睫毛处也打上了阴影(见下图)。 根据
上色部分的形状, 在靠里的部分加深阴影, 而希望保持柔嫩质感的部分使用较淡的阴影, 这样可以更好地
表现出立体感。 脸部周围元素完成后, 手和大腿也使用同样的方法添加红晕和阴影(见左下图)。

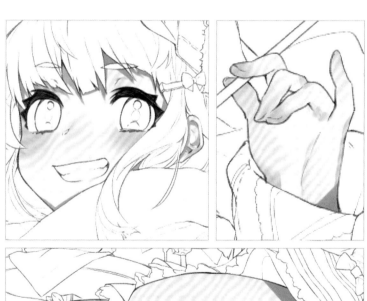

07 以叠加填充制造立体感

虽然差别并不大，但是通过叠加一层肤色，就可以加强皮肤的立体感。在阴影图层上方新建栅格图层，将"混合模式"设置为"线性减淡（发光）"，"不透明度"设置为"30%"，然后使用"喷枪"子工具→"喷枪"→"柔和"，在希望加强立体感的脸部及大腿的中间位置轻轻地喷涂一层皮肤的基色。

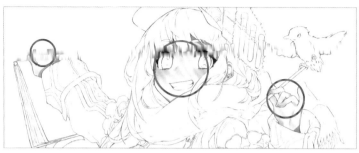

08 对整体进行微调，完成肤色的填充

分别创建图层，用于打高光和调整皮肤的色调。鼻子的高光及嘴的内侧使用"钢笔"子工具→"G笔"，"画笔"子工具→"水彩"→"多水量"进行绘制。脸颊的红晕稍稍加强（见右下图）。肤色也通过进一步的叠加上色等操作，达到更加立体的效果（见下图）。

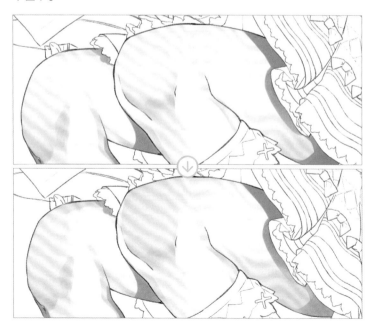

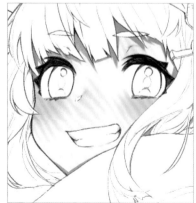

09 为头发填充底色

上完肤色后，开始为头发上色。在皮肤图层的下方新建栅格图层，用来为头发上色。使用"吸管"工具从草图中拾取头发的颜色，在"填充"工具中选择"参照其他图层"，完成头发底色的填充。为了避免遗漏，在邻近的上色图层（这里是皮肤图层）与线稿的交界处上色，使用"钢笔"子工具→"G笔"填充该部位。最后，与填充肤色时相同，使用检查上色遗漏图层来查看是否存在遗漏或出界的情况，并使用"G笔"和"橡皮擦"进行修改。

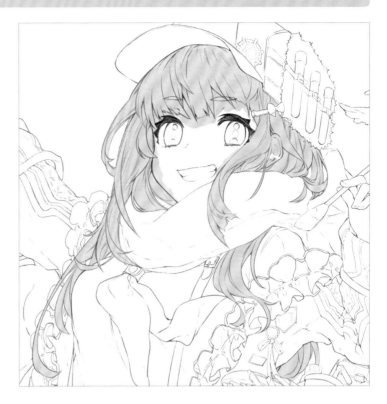

10 将皮肤附近的头发颜色调亮

在额头及脸部周围的头发上，淡淡地覆盖一层肤色，以达到自然提亮的效果。在头发上方新建栅格图层，将"混合模式"设置为"线性减淡（发光）"，将"不透明度"设置为"20%"左右，启用"创建剪贴蒙版"。使用"喷枪"子工具→"喷枪"→"柔和"，为皮肤周围的头发喷涂一层淡淡的带红晕的肤色。

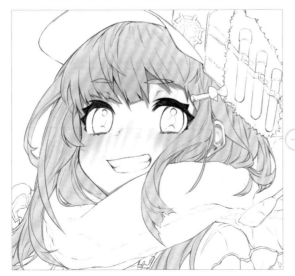

"混合模式"为"正常，"不透明度"为"100%"的效果

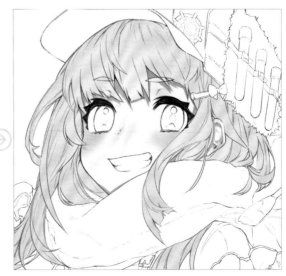

"混合模式"为"线性减淡(发光)"，"不透明度"为"18%"的效果

11 添加阴影，表现柔顺的发质

在上方再次新建栅格图层，进一步为头发上色。使用"画笔"子工具→"水彩"→"多水量"为头发添加略带红色的灰色阴影，然后使用"混色"子工具将颜色晕开。为表现头发的质感，用画笔在画布上以点击的方式添加阴影色。靠里的部分则通过叠加填充以加深颜色，毛发处将颜色晕开，即可表现出头发柔和的光泽感。

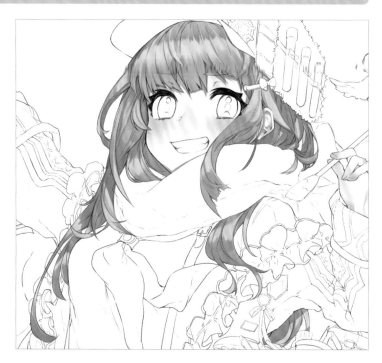

12 为头发上高光

在刘海的中央位置打上高光。新建栅格图层，将"混合模式"设置为"颜色减淡（发光）"。使用"画笔"子工具→"水彩"→"多水量"绘制白色的高光。沿着发丝绘制好后，使用"橡皮擦"子工具擦除高光的上半部分，使其边缘形成一个弧形。启用"锁定透明像素"，在白色上叠加带有灰色调的黄色和紫色，调节高光的强弱。在为女孩的银发上高光时，应注意选择能表现出从白色到粉色渐变的颜色。

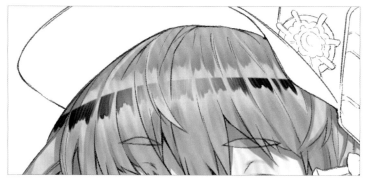

"混合模式"为"正常"的效果

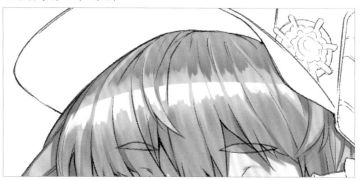

将"混合模式"改为"颜色减淡（发光）"后，高光就会变成由白到粉的渐变色调

13　进一步润饰头发的阴影

新建栅格图层，将"混合模式"设为"正片叠底"。 为了加强透视效果， 头发靠里的部分要添加一层蓝绿色（见右图）。接着， 再新建一个栅格图层， 将"混合模式"设置为"正片叠底"， 为帽檐下的阴影添加更深的颜色。 帽檐下的阴影要比头发本身的阴影面积更大， 颜色更深。 接下来， 为了使脸部周围显得更加立体， 为刘海及鬓角再上一层稍暗的阴影（见右下图）。该操作也是在新建的"正片叠底"图层中完成的。 最后， 分别调整各图层的"不透明度"以查看效果。

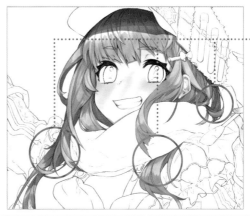

为头发靠里的部分添加了一层蓝绿色

将脸部周围的发色调暗

	41 % 正片叠底	将脸部周围调暗
	92 % 正片叠底	帽檐下的阴影
	50 % 正片叠底	阴影细节
	100 % 颜色减淡（发光）	高光叠加
	100 % 正常	头发细节
	18 % 线性减淡（发光）	中心光线
	100 % 正常	头发

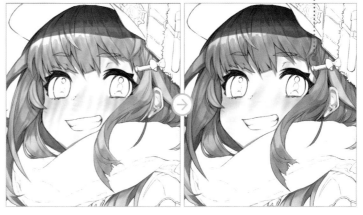

14　查看整体效果， 完成头发上色

一味地叠加暗色会使头发显得很厚重， 所以复制之前创建的高光图层，重叠在顶部。根据效果对"不透明度"进行多次调整后，最后设置为"35%"。虽然属于漫画性质的表现方式，但是得到的高光效果很理想。 至此头发的上色工序告一段落。

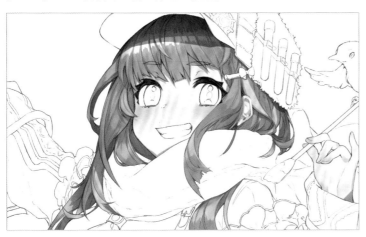

	35 % 颜色减淡（发光）	高光叠加
	41 % 正片叠底	将脸部周围调暗
	92 % 正片叠底	帽檐下的阴影
	50 % 正片叠底	阴影细节
	100 % 颜色减淡（发光）	高光
	100 % 正常	头发细节
	18 % 线性减淡（发光）	中心光线
	100 % 正常	头发

米卡皮卡早

色彩少女

15 粗略填充眼睛的基色

开始绘制眼睛，这也是体现人物魅力的关键部位。在头发图层的下方新建栅格图层为眼部上色。使用"钢笔"子工具→"G笔"，在眼部周围填充一圈面积较大的白色（比左图）。接着，在眼睛图层上方新建栅格图层用于填充瞳孔。启用"创建剪贴蒙版"功能，使用与草图中相同的灰色和黄色进行填充。再新建一个"正片叠底"图层，使用通过"吸管"工具拾取的皮肤阴影颜色，绘制睫毛下的阴影。阴影过深会使眼睛显得突兀，因此要将其"不透明度"调整至"50%~60%"以淡化阴影。

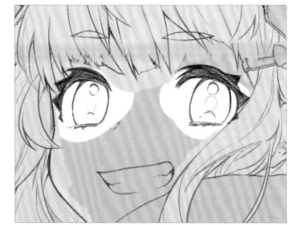

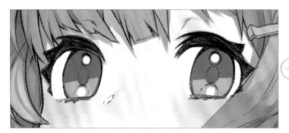 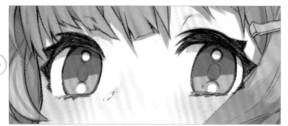

16 绘制高光等细节

新建栅格图层，将"混合模式"设置为"叠加"。使用"吸管"工具拾取瞳孔的颜色，用于绘制眼睛的内部。绘制瞳孔时，在灰色与黄色等配色的边界位置，或者高光附近添加醒目的颜色，可以加强眼睛的印象。由于眼睛颜色较浅，因此追加一个"正片叠底"图层，在瞳孔的上半部轻柔地覆盖一层深褐色。再次新建"叠加"图层，为瞳孔的上半部添加橘色。追加一个"线性减淡（发光）"图层，为瞳孔的中央及下半部添加点状高光，制造亮晶晶的效果。新建正常模式的栅格图层，用黄色在瞳孔下半部绘制出月牙形。

 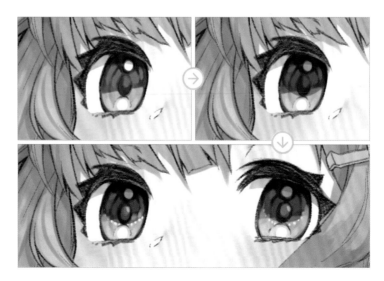

17 调整眼睛线稿的颜色

瞳孔基本完成后，对眼部线稿的色调进行调整。在"人物线稿"图层组内选择眼睛图层，启用"锁定透明像素"。使用"喷枪"子工具→"喷枪"→"柔和"，改变睫毛等部位的颜色。上睫毛的中间部分是黑色，内外眼角附近的部分替换成红色或肤色，下睫毛则改成浅红色。接下来，将嘴角及眉毛等处的线稿也替换成更柔和的酒红色，使之与眼睛颜色更加协调。我认为这种改变线稿颜色的操作，对改变脸部效果起着十分重要的作用。

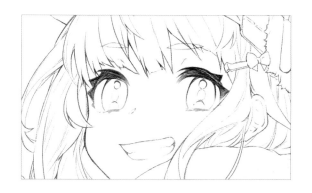

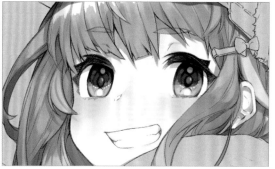

18 从线稿上方添加细节

在"人物线稿"图层组的顶部创建图层组和图层，用于绘制瞳孔的细节。除眼睛之外，如服装和脸部等部位需要添加细节，都将在这个图层中进行。由于所有部位的最终调整都将在该图层组内进行，因此一定要确保其中所有的图层都未启用"创建剪贴蒙版"。在眼睛的细节图层中，添加了白色的高光及明亮的黄色，提高眼睛的闪亮度。经过反复尝试，我终于绘制出了令自己满意的眼睛。

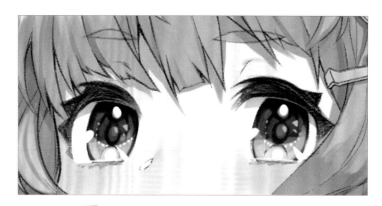

MEMO 为什么在线稿图层组内创建图层组绘制细节

对于一些置于线稿下方会被遮盖的细节，如果换成在线稿上方的图层中绘制，可以提高插画的质量，丰富画面的效果。不拘泥于线稿而进行大胆的尝试，可使插画的效果焕然一新，因此也可以将其视为进行最终细微调整的图层组。

第3章

米卡皮卡早

色彩少女

19 根据皮肤和眼睛效果，对脸部其他部分进行最后调整

填充完皮肤和眼睛颜色后，终于显出几分少女的娇柔气质了，接下来对脸部的其他部位也进行相应的调整。在上一步创建的细节图层组中新建栅格图层。由于相较于眼睛，鼻子显得稍小一些，因此要扩大白色高光，遮住部分鼻子的线条。另外，使用"钢笔"子工具→"G笔"在脸颊处添加若干短斜线，以突出效果。

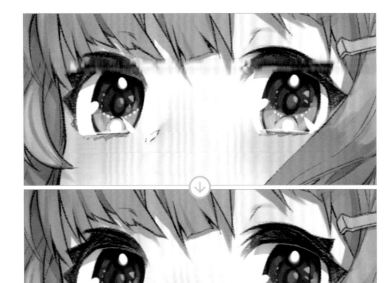

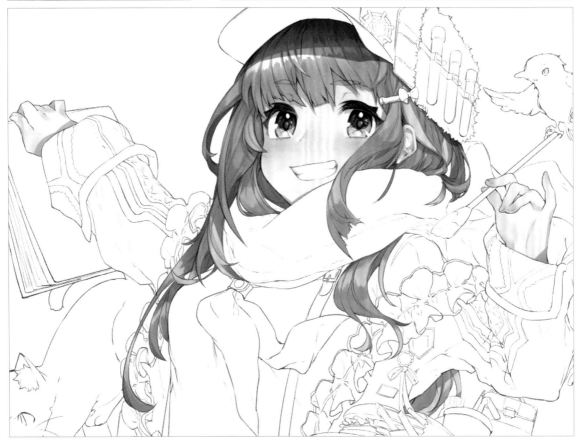

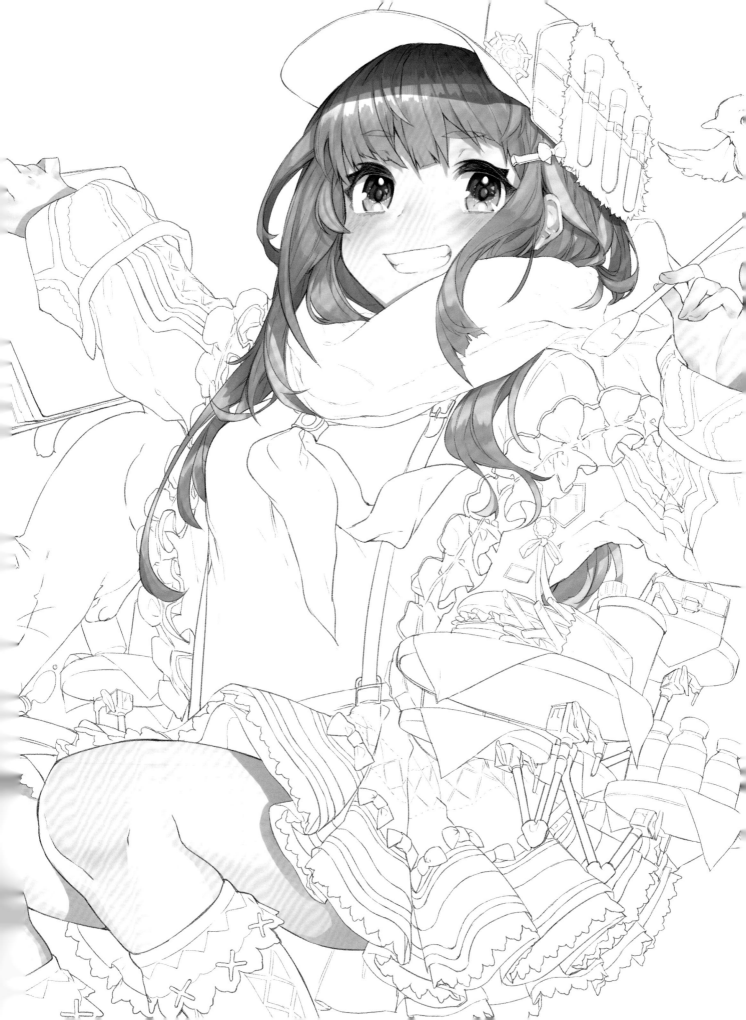

第4节 为装饰部分上色

为人物的身体上完色后，开始为人物身上的装饰部分上色。上色时要着重表现出金属的坚硬、玻璃的透明、布料的柔软等不同质感。

01 准备颜色，用于填充阴影

在后续工序中，基本使用以下两种颜色来填充阴影。由于画面是由鲜亮且丰富的色彩构成的，因此阴影要统一使用加入灰色调的红色（但会根据具体的使用条件进行色调调整）。绘制阴影时，图层的"混合模式"设置为"叠加"。

阴影基色（浅）

阴影基色（深）

02 为帽子上色

创建图层组和图层，为帽子和围巾上色。使用"吸管"子工具从草图中拾取颜色后，再用"填充"子工具为帽子的主体部分上色，然后在其上方新建图层，启用"创建剪贴蒙版"。将"混合模式"设置为"颜色减淡（发光）"，为帽子顶端整体添加高光。新建"正片叠底"图层，使用"画笔"子工具→"水彩"→"多水量"为帽檐下的阴影填充阴影基色（浅）。填充帽檐内侧的是加入灰色调的深蓝色。然后，在上方再次新建图层，使用"钢笔"子工具→"G笔"绘制针脚及图案。最后，新建"颜色减淡（发光）"图层，使用"画笔"子工具→"水彩"→"多水量"，为帽子的边缘处添加高光（见下图）。

添加高光

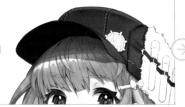

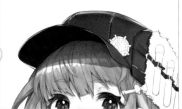

03 表现皮毛装饰的蓬松感

为帽子的皮毛装饰上色。 在帽子主体的填充图层下方新建栅格图层， 使用 "吸管" 子工具将从草图中拾取的浅灰色填充到皮毛部分。 在其上方新建图层， 启用 "创建剪贴蒙版"。选择比基色稍深一些的灰色， 使用 "画笔"子工具→ "水彩" → "多水量"， 以类似点击的动作进行填充， 以表现出蓬松的质感。之后在上方再次新建 "正片叠底" 图层， 用来填充阴影基色（浅）。 如感觉阴影添加得过多， 可使用 "橡皮擦" 子工具擦除。 最后， 在皮毛的左侧部分添加一层淡淡的高光就完成了。

以类似于点击的动作填充阴影

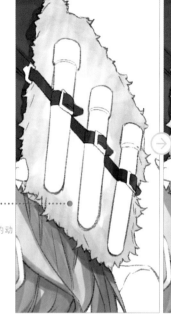

04 填充墨水瓶时注意表现玻璃及液体的质感

在皮毛填充图层的下方新建栅格图层，用白色填充墨水瓶。再在其上方新建栅格图层，启用 "创建剪贴蒙版"，填充瓶身和瓶盖的颜色。接着，新建 "正片叠底" 图层，填充阴影基色（浅）以制造体感。为了进一步表现出玻璃和液体的质感， 新建 "混合模式" 为 "减淡"， "不透明度" 为 "60%" 的图层， 使用白色为墨水瓶打上高光。 最后， 在其上方再次新建 "混合模式" 为 "线性减淡（发光）"， "不透明度" 为70%"的图层，在墨水瓶的底部绘制高光，以加强液体的透明感（见下图）。 如果再加上气泡，效果应该会更好。

05　为帽子的饰物及发夹上色

帽子上的饰物和发夹也使用从草图中拾取的颜色来填充。之后在上方新建"混合模式"为"线性减淡（发光）"，"不透明度"为"70%"的图层，分别添加与基色同色系的高光，使色调稍显明亮。阴影则使用阴影基色（浅），以表现出光泽和立体感。为了突出金属装饰的坚硬及蝴蝶结的蓬松质感，绘制过程中要注意调整笔刷的设置。最后，在顶部新建"颜色减淡（发光）"图层，在饰物及发夹的凸起部位添加明亮的颜色，加强光泽度。

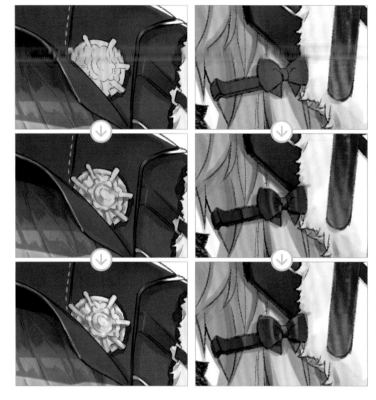

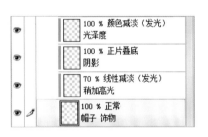

	100 %　颜色减淡（发光） 光泽度
	100 %　正片叠底 阴影
	70 %　线性减淡（发光） 稍加高光
	100 %　正常 帽子　饰物

06　绘制围巾时注意表现布料的质感

采取与之前相同的上色步骤给围巾上色，先填充基色，然后在其上方新建图层，绘制图案、阴影及高光，启用"创建剪贴蒙版"进行上色。围巾图案的线条使用"钢笔"子工具→"G笔"刻画，参照线稿中的褶皱进行适当变形，以表现出布料的质感（见左下图）。阴影方面，靠前的部分轻轻打上阴影基色（浅），靠后的部分则使用阴影基色（深）重点添加阴影（见右下图）。新建栅格图层，将"混合模式"设置为"叠加"，将围巾的粉色改为更加鲜亮的颜色，使脸部周围映衬得更加明亮。

为了表现出布料的质感，绘制图案时尽量使用柔和的曲线

为后面的围巾添加深色阴影，可以使前面女孩的手显得更加清晰

07 绘制衬衫时注意体现身体的线条

新建图层组和图层， 用来为人物的上半身和动物上色。 使用略带红色的灰色作为衬衫的基色， 在其上方新建图层， 启用 "创建剪贴蒙版"， 使用 "画笔" 子工具→ "水彩" → "多水量" 填充白色， 再使用 "混色" 工具将颜色晕开。 新建 "正片叠底" 图层， 使用阴影基色 （浅） 在胸部周围及腋下添加阴影。 但由于阴影显得太浅， 因此使用阴影基色 （深） 在领带及围巾形成的阴影位置加深一下。 阴影的颜色必须比上衣和领带的颜色更深， 才不会被掩盖。

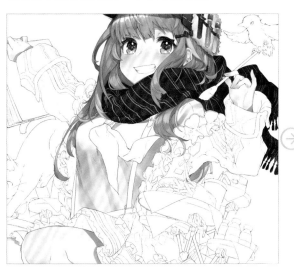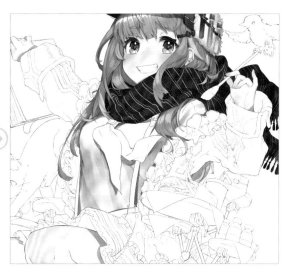

08 为衬衫添加渐变效果

为了表现出衬衫从胸部到腹部向里自然收紧的效果， 我选择添加由上至下的渐变效果。 新建 "混合模式" 为 "正片叠底" 的图层， 使用 "渐变" 子工具→ "渐变" → "描画色到背景色"， 添加由灰色到黑色的渐变效果。 将图层的不透明度设置在 "13%" 左右。 新建 "混合模式" 为 "线性减淡 （发光）"， "不透明度" 为 "49%" 的图层， 以胸部为中心添加高光 （见下图）。

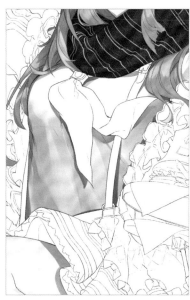

从上到下添加渐变效果

新建栅格图层，启用剪贴蒙版，使用略带蓝色的黑色为上衣填充基色。使用"吸管"子工具从草图中拾取颜色后使用"填充"工具及"G笔"绘制图案。由于黑色的基色很容易掩盖服装的细节，因此在其上方新建"混合模式"为"线性减淡（发光）"的图层，使用"喷枪"了工具，"乘扣"尚 l r 卟即 . 即 l l.阴影部分则在新建的"正片叠底"图层中，视效果添加深色或阴影基色（浅）。为了使服装的图案更加醒目，在上方新建"叠加"图层，使用"喷枪"子工具喷涂一层与图案相同的颜色，以加强色彩。最后，新建"混合模式"为"正片叠底"的图层，为靠后的右臂部分添加阴影以降低亮度，表现出透视效果。

优动漫 PAINT

决定成为插画师

👁		100 % 正片叠底	阴影2
👁		21 % 正片叠底	右臂调暗
👁		100 % 正常 🔒	添加图案
👁		50 % 叠加	加强色彩
👁		100 % 正片叠底	阴影1
👁		73 % 线性减淡（发光） 🔒	高光
👁		100 % 正常 🔒	图案
👁		100 % 正常	上衣

在"线性减淡（发光）"图层中喷涂蓝色后，细节和图案变得更加清晰

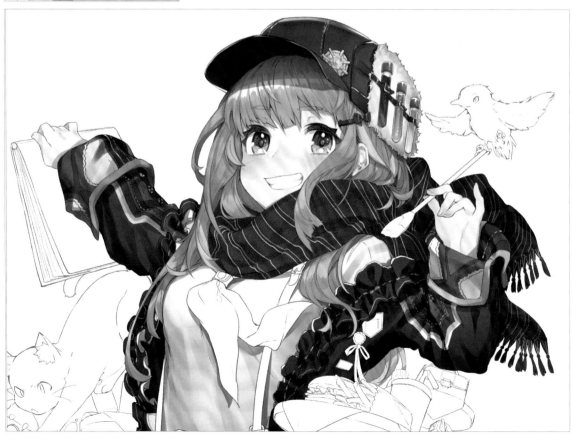

10 为装饰及小物品上色

为领带、服装的小饰品，以及女孩手中的速写本和画笔上色。首先，填充一层白色的底色，然后在其上方新建栅格图层填充基色。创建"混合模式"为"正片叠底"的图层来添加阴影。为了表现出物品的质感，通过调整"画笔"工具的浓度等属性表现出深浅差异。添加阴影后如果颜色显得暗沉，则使用"吸管"子工具拾取相邻的颜色，在"混合模式"为"叠加"的图层中叠加一层颜色。在画笔蘸有颜料的部位，以及速写本的封面处添加少许高光。

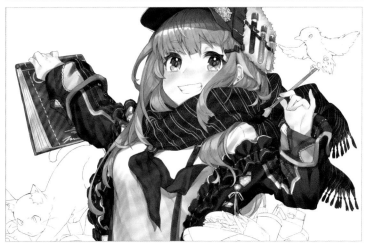

		57 % 线性减淡（发光）高光
		100 % 叠加 质感
		62 % 正片叠底 阴影 细节
		100 % 正常 分涂
		100 % 正常 领带、画笔、装饰、速写本

11 为动物上色

为女孩身边的小猫、老鼠和小鸟上色。小猫和小鸟以略带蓝色的黑色为基色，老鼠则以灰色为基色。在其上方新建图层，添加阴影及高光，以表现出各自的形态和质感。由于黑色会掩盖细节，因此采取和上衣相同的处理方式，通过"混合模式"为"线性减淡（发光）"图层＋"喷枪"工具的组合，使形状更加清晰。为了表现出动物皮毛的光泽度，使用"混合模式"为"正片叠底"图层＋"喷枪"子工具→"喷枪"→"柔和"的组合，制造立体的效果。这次为了配合人物，绘制动物时采取的是"二次元"表现手法，而非写实的表现手法。

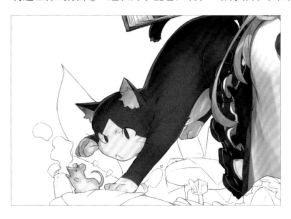
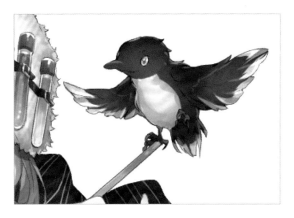

12 根据桌子的形状，为其添加阴影及高光

按照从上到下的顺序，为位于女孩腰部附近的桌子上色。虽然基本的上色方法与之前的大同小异，但是此处的关键在于，添加阴影及高光时，要注意表现桌子以及桌布的形状。形状相同但尺寸各异的桌子及配套的桌布共有7组，如果上色方式完全相同，画面就会显得有些平淡。下正取靠近且最前的部分画得见一些，位置靠后的部分则画得暗一些，这样就能清晰地表现出空间感，使画面更加生动。注意，事先要设计好光源的方向。

13 桌上的小物品也要色彩丰富

为桌上的食物和画具上色。以白色为底色，然后再新建图层填充基色。在"混合模式"为"正片叠底"的图层中使用阴影基色（浅），但是由于添加的阴影颜色都一样，会产生所有小物品混浊一片的错觉。为避免这种情况，我在上方新建"混合模式"为"叠加"的图层，一边使用"吸管"工具拾取其各自的基色，一边使用"喷枪"子工具→"喷枪"→"柔和"进行喷涂。这样小物品的红色和橘色就显得更加鲜亮了。最后，根据空间位置为其打上不同的阴影和高光，桌上的小物品就完成了。这里为了使小物品颜色比桌子更加鲜亮，打上的高光也比较强。

裙子的凹凸形状十分复杂，为了进行细腻的绘制，我对不同的颜色都创建了基色图层。使用"吸管"子工具从草图中拾取颜色，按照面积最大的蓝色部分→黄色部分→粉色蝴蝶结装饰部分的顺序进行填充。在填充黄色部分时，使用"橡皮擦"擦出一条细线，就可以添加粉色条纹了。在"混合模式"为"正片叠底"的图层中，使用阴影基色（深），为裙子下凹的部分，以及桌子后面的部分添加深色阴影。最后，在"混合模式"为"线性减淡（发光）"的图层中，使用"喷枪"子工具→"喷枪"→"柔和"打上高光。

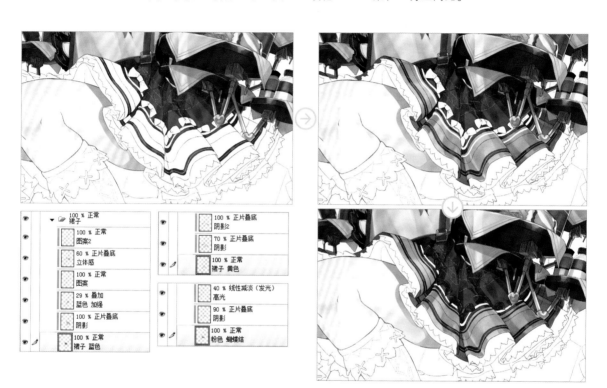

褶边分两层，要逐层上色。从外侧的褶边入手，褶边本应是白色的，如果阴影太重会破坏其轻盈的质感，因此基色选用了浅灰色，这样与阴影之间的对比就不至于太强烈。最后，为了表现柔软的质地，追加"混合模式"为"线性减淡（发光）"的图层，使用"喷枪"工具为大腿附近的褶边，以及背面褶边的末端位置打上高光。

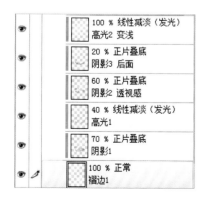

填充内侧的褶边。 基本方法与上一步相同， 但是内侧褶边上还多出一些由外侧褶边形成的三角形阴影， 因此绘制阴影时要多加注意形状。 由于该阴影不是由褶皱而是由外侧褶边的遮挡所形成的， 因此阴影要更深一些。 至此， 蓬松且富有立体感的裙子就完成了。

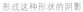

形成这种形状的阴影

女孩的腿部是人物上色的最后一道工序。 创建 "腿部" 图层组， 在其中新建图层进行填充。 为袜子填充灰色的基色， 新建栅格图层在膝盖部分和脚尖部分填充白色， 制造渐变效果。 为了使渐变显得自然， 使用 "混色" 子工具将颜色晕开。 为了体现出针织物的柔软质感， 袜子的图案及褶边部分的阴影不能太深， 仅用画笔以点击的方式填充即可。 装饰边下面的阴影则需加强一些， 以突出其存在感。 使用 "喷枪" 子工具→ "柔和" 在腿部线稿轻轻打上一层阴影， 即可表现出腿部圆润的立体感。

织物材质的阴影不能太重，淡淡一层即可

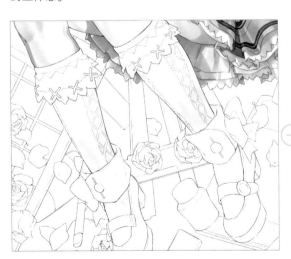

18 为鞋和袜子的装饰部分上色

该步骤分为3个图层进行绘制, 分别是: 袜子上半部与鞋子装饰的黄色部分, 袜子的红色丝带与脚腕处的黑色蝴蝶结以及脚腕处的蓝色缎带。 步骤仍与之前的相同, 分别填充基色后, 创建 "混合模式" 为 "正片叠底" 图层添加阴影, 最后, 创建 "混合模式" 为 "线性减淡（发光）" 图层添加高光。 袜口处的黄色部分略透明, 因此填充黄色后, 使用 "喷枪" 子工具→ "柔和" 在其中间位置, 稍稍喷涂一层肤色, 该肤色是使用 "吸管" 子工具从膝盖附近的肤色中拾取的。 虽然是微调, 但是能表现出袜子套在皮肤上的感觉（见下图）。

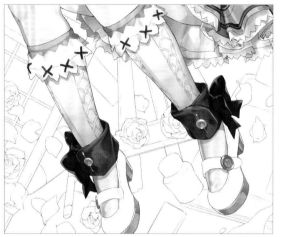

19 表现出鞋子圆头的质感

为鞋的主体上色。 鞋子选取了与脚腕处黑色蝴蝶结相同的基色, 叠加 "混合模式" 为 "线性减淡（发光）" 图层, 使用 "喷枪" 子工具→ "柔和", 在鞋头叠加一层肤色, 将其调亮。 在 "混合模式" 为 "正片叠底" 的图层中使用阴影基色（浅）打上阴影, 以表现出漆皮的质感。 最后, 在 "混合模式" 为 "线性减淡（发光）" 图层中使用肤色打高光时, 注意在鞋头部分绘制圆形高光, 即可表现出理想的 "圆头鞋" 的感觉。

综合上色效果对线稿进行颜色及粗细的调整。 线稿颜色的调整方式请参照STEP03中步骤01的说明。 这里再说明一下改变线稿粗细的方法。首先，用右键单击线稿图层，在弹出的菜单中选择"复制图层"。将副本图层的"混合模式"设置为"叠加"，通过对该图层"不透明度"的调整，实现线稿浓度及粗细的再现。得到理想效果后，合并副本图层与原线稿图层。在选中两个图层的状态下单击右键，在弹出的菜单中选择"合并所选图层"即可完成该操作。合并后的图层的"混合模式"会恢复到"正常"，所以要改回"正片叠底"。如此，眼睛、脸和整体3个线稿图层都进行了粗细的调整。

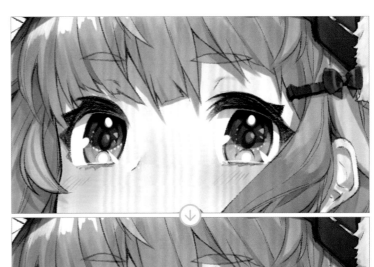

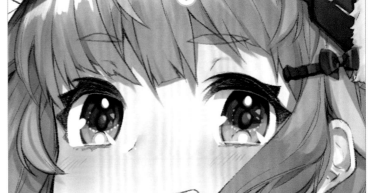

眼睛与线稿的副本图层合并前后的效果如图所示。虽然差距不大，但是上下睫毛的线稿均被加深了。脸和整体也视效果进行同样的调整

单击"合并所选图层"合并图层

MEMO 以"叠加"模式合并线稿图层

完成上色后加深线稿颜色，是我在绘制插画时经常进行的一步。因为上色后，线稿图层的颜色往往比填充图层浅，所以会改变线稿颜色，加粗线条，对整体效果做一些调整。

在"混合模式"为"正常"的状态下合并线稿，容易使颜色暗沉或者线稿过粗，但是在"叠加"模式下，却能在合并的同时提高线稿的饱和度和对比度，不仅能使线稿的颜色更为鲜亮，还能避免线稿过粗。这是我比较喜欢且常用的一个技法。

21　进行细节调整

对上色不自然的部分，表现不完善的部分，以及遗漏的部分进行调整或添加。这一阶段添加的细节，基本上在"人物线稿"图层组→"细节"图层组中创建图层进行绘制。逐个部分地进行放大，以检查上色是否遗漏或出界。在调整的过程中，对裙子和饮料杯增加了图案，打上高光以提升质感，通过"混合模式"为"叠加"的图层叠加颜色，提高色彩的饱和度。另外，女孩的眉毛略显突兀，因此将线稿的颜色更改为头发阴影的颜色（见右下图）。

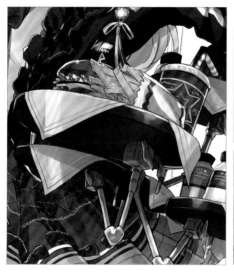

这些图层用于添加或调整细节

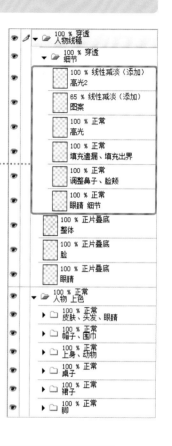

22　调整裙子的色调

由于裙子褶边的颜色不够理想，因此返回裙子的填充图层组，在褶边顶部新建"混合模式"为"叠加"的图层，填充浅灰色后调整图层的"不透明度"，以达到提亮色调的效果。内外两层褶边上叠加的图层相同。这样裙子就会显得轻盈许多。

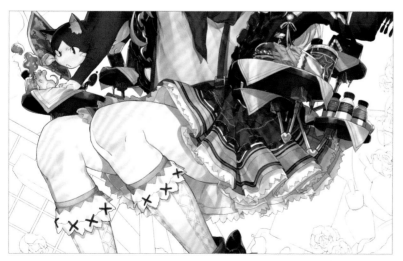

163

虽然过程很长，但作为插画主体部分的人物终于绘制完毕了。接下来将进入背景的上色工序。使用与前面相同的技法，从背景中位置靠前的小物品入手开始上色。

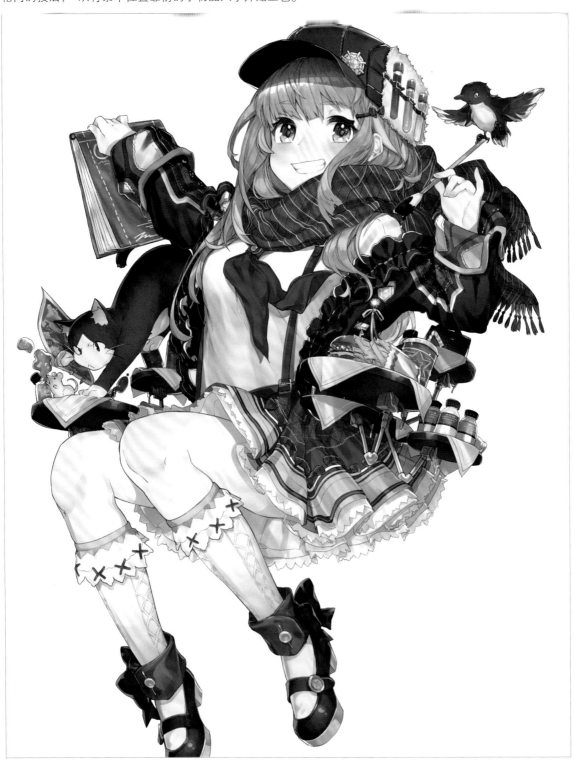

优动漫 PAINT

决定成为插画师

第5节

为背景上色，完成作品

完成人物上色后，开始进入背景的上色工序。所用的颜色非常丰富，但关键在于如何区别画面中的重点元素，以及要融入背景中的元素所用的颜色的饱和度和明度。之后为背景添加一层波点图案，完成作品。

01 避免将背景的色彩填充到人物身上

为背景填充颜色时， 为了避免颜色因出界而填充到人物上，需要追加一个图层， 隐藏背景的线稿， 仅显示出完成的人物部分。 选择 "魔棒" 子工具→ "魔棒" → "选取其他图层"， 在 "工具属性" 面板中设置 "多图层参照： 所有图层"。 在图层面板中选中 "人物 上色" 图层组， 单击画面上空白的部分， 以创建选区。 执行 "选区" 菜单→ "反向选择"， 框选了人物和动物的选区就创建好了。 在 "人物上色" 图层组下方新建栅格图层，使用 "G笔" 或 "填充"子工具将选区涂成灰色。 这个图层起到保护的作用， 使背景的颜色不会画到人物身上。

将该图层置于背景填充图层的上方，起到保护的作用。图层命名为"人物所用灰色"

02 整理图层及图层组

开始为背景上色前，先整理图层面板，并准备好图层组。 新建 "人物" 图层组， 将 "人物线稿" "人物 上色" 和 "人物所用灰色" 图层置于其中。 背景部分也分别创建 "背景 前" 和 "背景 后" 两个图层组， 并且如右图所示， 准备好背景填充图层。

03 为蔷薇上色

开始为背景上色。 从背景中位置靠前的小物品开始填充， 暂时隐藏其他背景图层。 在本次作品中起到关键作用的蔷薇， 虽然在草图中呈红色到黄色再到蓝色的渐变， 但是基色均为红色。 为了制造渐变效果新建图层， 使用"喷枪"子工具→"喷枪"→"柔和"为其喷涂从红到蓝的渐变色。 为了使渐变效果更好， 我又再使用渐变工具。 分别创建"混合模式"为"线性减淡（发光）"图层添加高光， "混合模式"为"正片叠底"图层添加阴影， "混合模式"为"叠加"图层叠加颜色使效果更加艳丽。

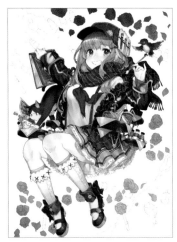

		60 % 颜色减淡（发光） 高光
		60 % 正片叠底 阴影3
		100 % 叠加 使颜色鲜明
		30 % 正片叠底 阴影2
		60 % 正片叠底 阴影1
		30 % 线性减淡（发光） 中心高光
		100 % 正常 蔷薇 渐变
		100 % 正常 蔷薇

04 为位置靠前的小物品上色

为颜料管及画笔等细节上色。 以白色填充底色后， 新建栅格图层填充各种基色。 分别创建"混合模式"为"正片叠底"图层， 使用阴影基色（浅）添加阴影， "混合模式"为"线性减淡（发光）"图层添加高光。 为蔷薇及位于腿部后面的小物品叠加阴影， 以表现出透视效果（见下图）。 画笔仅需添加一道直线形高光即可， 但是颜料管则需要分别在不同的位置添加高光， 以表现出凹凸不平的效果， 制造出用旧的感觉。

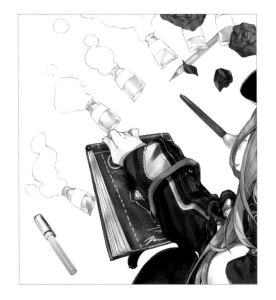

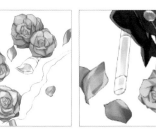

叠加阴影，使色调变暗，令图像产生透视感

		75 % 正片叠底 阴影 透视感
		100 % 线性减淡（发光） 高光1
		85 % 正片叠底 阴影1
		100 % 正常 分涂
		100 % 正常 颜料管、画笔、画具

05　填充液体和石头等色彩鲜艳的部分

为颜料管中溢出的颜料及位于右下角的矿石和液体上色。填充底色后，新建图层分别叠加颜色。添加阴影后，创建"混合模式"为"叠加"图层，用于叠加颜色使效果更艳丽。创建"混合模式"为"线性减淡（发光）"图层用于添加高光，以期饱和度及明度达到与蔷薇同等程度的效果。溢出的颜料无须添加高光，在线稿附近添加深色，使中央变得明亮即可表现出颜料黏稠的质感。 为避免干扰蔷薇颜色的渐变效果，填充矿石所用的是与蔷薇同色系的颜色。

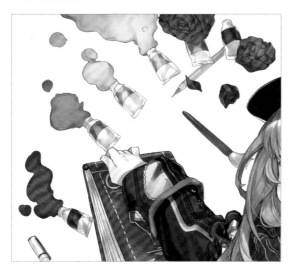 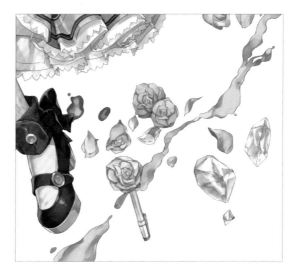

06　调整线稿的颜色

更改 "背景 前"线稿的颜色。 目的是使色彩和线稿融合在一起，营造出柔和的氛围。 对"前线稿"图层组中的线稿图层启用"锁定透明像素"， 使用 "喷枪"等子工具描摹线稿， 改变其颜色。 使用 "吸管"子工具拾取各个小物品本身填充的颜色来充当其线稿颜色。 针对蔷薇这种中央部分重叠了很多小花瓣的花朵， 为其中央部分填充明亮的颜色， 外侧与其他物体相邻的部分则填充暗一些的颜色， 即可进一步表现出立体感。

将线稿的颜色与填充的颜色融合之后，画面不仅更加立体，而且也更加柔和

位置靠前的小物品完成后， 开始填充位置靠后的小物品。 按照位于画面右侧的马克笔、 画框和调色板的顺序进行填充。 基本的上色步骤与人物及背景（前）相同， 均是在不同模式的图层中进行色调调整， 使用阴影基色添加阴影， 添加高光这几个环节。 马克笔的尺寸较大， 因此使用肤色和灰色等作为整体较弱的颜色， 尽力地整体效果的平衡。 画框分为边框和画布两个图层进行上色， 画布最初使用明亮的颜色绘制了天空， 但是发现与前面的花及人物的色彩难分主次， 所以创建 "混合模式" 为 "正片叠底" 图层， 淡淡地叠加一层阴影颜色， 将色调调暗。 调色板在填充基色后， 创建 "混合模式" 为 "正片叠底" 图层， 使用 "画笔"子工具→ "水彩" → "多水量" 在上面画出许多斜线， 表现出木制的质感 （见下图）。

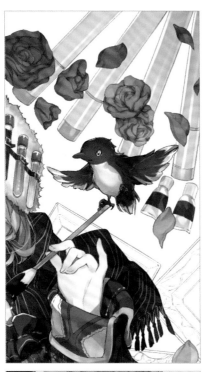

画布部分通过阴影的叠加来抑制其显色效果

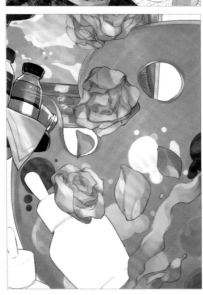

08 为画稿、资料、画架和画具上色

为散布在画面下方的小物品上色。纸制品几乎没有褶皱或阴影，因此简单上色即可。对于翻开的资料，为了表现出纸制品在反光而不是发光，创建"混合模式"为"穿透"图层来打高光（见右图）。画架则与调色板相同，为了表现出木头的质感而故意留下落笔的痕迹（见右下图）。墨水瓶里的液体要绘制出晃动的感觉，其颜色比靠前的墨水瓶要淡一些，以避免颜色的冲突。另外，在绘制透明的玻璃材质时，着重添加高光可以加强透明感，大家不妨尝试一下。最后，创建"混合模式"为"正常"，"不透明度：50%"的图层，使用白色绘制墨水瓶上的标签（见下图）。

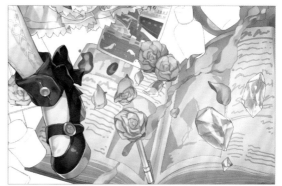

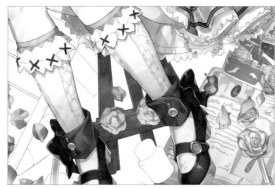

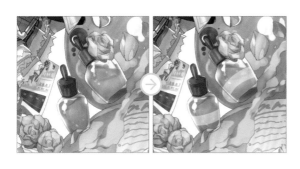

09 为画面左侧的大型画具上色

为画面上方的资料、画具箱及墨水瓶上色。由于这些物品尺寸较大，在画面中占的比例也大，因此我以茶色系为基调，尝试了与其他颜色较为和谐的配色方案。画具箱中的颜料管虽然也是透明的，但由于是放在箱子里面，因此高光不能太亮。反之，箱外较大的墨水瓶则要打上较强的高光。盖子部分打上淡淡的高光用于区别材质。为了表现溢出瓶外的墨水清爽的质感，我为其添加了高光及气泡，以此区别于颜料的黏稠感。最后，使用"混色"工具将阴影晕开，呈现出淡淡的效果（见下图）。

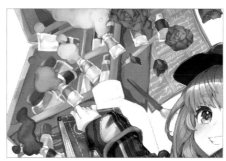

油画棒原本是正方形的，但感觉有些不自然，于是先将其线稿修改为长方形（见左下图）。为画具箱和油画棒上色。二者均是在填充基色后打上阴影及高光，但油画棒还要另外叠加一层"混合模式"为"叠加"图层，使用"吸管"子工具拾取各部分的颜色，使用"画笔"子工具→"水彩"→"多水量"，以点击的方式进行填充。这样就能表现出油画棒表面凸凹不平的质感，以便与画具箱加以区别。最后，简单添加文字，并创建"混合模式"为"叠加"图层，淡淡地叠加一层略带红色的灰色，以统一整体色调（见右下图）。

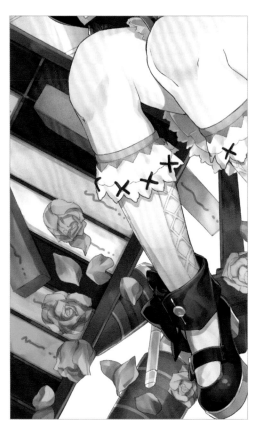

上色到此就全部完成了，接下来进入最后的调整工序。采取与人物上色结束后相同的处理方式，加深背景线稿的颜色。复制线稿图层，将"混合模式"设置为"叠加"，调整"不透明度"，并与原线稿图层合并。这次二者的"不透明度"均设置为"50%"。

12 对背景进行润饰或修改

线稿调整完毕后，进入润饰细节的工序。
在背景的线稿图层组内创建细节所用的图
层组，在其中添加图层用于润饰细节。
检查整体效果的同时，在飞溅的液体周
围添加一些小水滴，并进一步打上高光
以制造出明暗对比效果，还在马克笔和
颜料管的标签上添加了文字。插画中蕴
含的信息量越大，质量也就越高。

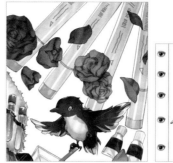

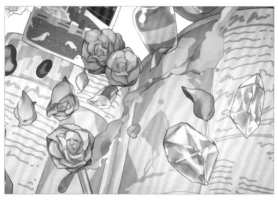
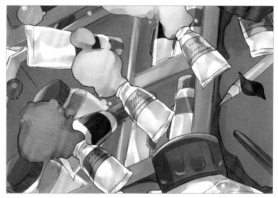

13 调整背景的色调

润饰完细节后，再次俯视整体效果，发现背景的颜色太鲜艳，
与人物主次不分明，于是对其色调进行了调整。分别在"背景 前"、
"背景 后"图层组的上色图层组上方，新建"混合模式"为"叠加"
图层来调整色调，并启用"创建剪贴蒙版"。请注意，如果图层组（这
里指上色图层组）的"混合模式"是"穿透"的话，即使启用剪贴蒙
版功能也是无效的。因此暂时将可能进行色调调整的图层组的"混
合模式"都设置为"正常"。在新建的图层中填充带有茶色调的灰
色后，调整"不透明度"。如果此时填充的颜色太深，则会导致褪
色及阴影效果被削弱，因此只要稍作调整即可。

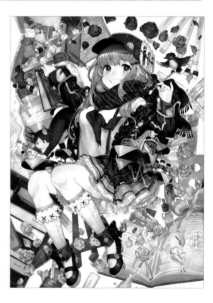

为了凸显人物，避免其埋没于背景之中，我们创建一个"模糊效果图层"来框选人物。可以直接利用之前创建的"人物所用灰色"图层。将其颜色改为略带红色的灰色，选择"魔棒"子工具→"仅参照编辑图层"，单击选中人物部分（见右图）。在此状态下，选择"选择"菜单→"扩展选区"。在弹出的"扩展选区"对话框中设置"扩展量：5px"，"扩展类型：圆角"（见下图）。这样，选区就会向外侧扩展5px。

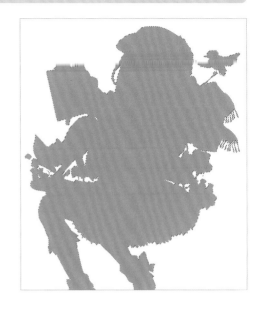

选区被向外侧扩展······

解除选择后，进行模糊处理。在"滤镜"菜单中选择"模糊"→"高斯模糊"，在随之弹出的"高斯模糊"对话框中设置模糊处理的区域。这次设置的数值是"模糊范围：30"（见右上图）。到此，"模糊效果图层"就创建完毕了。设置该图层"混合模式"为"正片叠底"，"不透明度"为"80%"后，与上色图层合并，这样人物周围就形成了一圈淡淡的喷涂效果，起到突出轮廓的作用。背景也以相同的方式添加"模糊效果图层"（见右下图）。

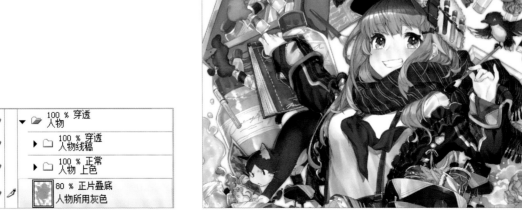

优动漫 PAINT

决定成为插画师

16 为背景加入波点图案

由于背景的留白部分略显单调，因此加入了一些平面设计的元素。为了表现出可爱的效果，我决定选择波点图案。选择"文件"菜单→"导入"→"图像到图案"，打开自制的png格式透明波点图案素材。因为要将波点以图案的形式平铺在背景上，因此可以对其大小进行调整，以达到理想的效果。

导入图像后会显示调整尺寸的滑块，可以拖动滑块以设置理想的大小

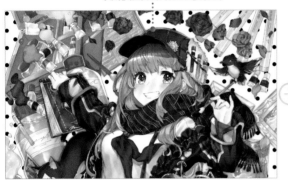

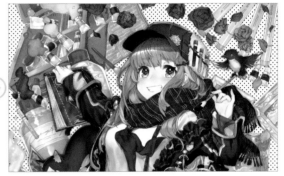

17 调整波点的颜色，添加斜线

原本想根据插画来改变波点的颜色，但是导入图像后的图层无法更改颜色，因此用右键单击图像所在的图层，在随之显示的菜单中选择"栅格化"功能。这样该图层就变成正常的图层了，这时对图层启用"锁定透明像素"，将波点从黑色改为灰色。将"不透明度"调整为"40%"，以进一步淡化颜色。只有波点略显单调，因此使用"图形"工具→"直接描画"→"直线"工具绘制斜线，并调整色调及"不透明度"，完成背景平面图案的制作。

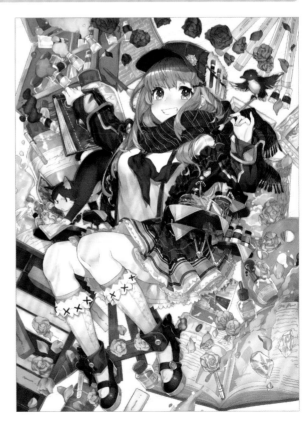

背景平面图案。这里将斜线图层的"不透明度"调节为"25%"，以便与背景融合在一起

观察发现背景后部的色调太深，因此为了更加突出女孩、动物，以及背景中靠前的小物品，我将背景后部的颜色调浅。在"背景前"与"背景后"图层组之间新建栅格图层，将其"混合模式"设定为"滤色"。选择人物和背景靠前小物品之外的区域，以白色填充新建的滤色图层（见左下图）。将其"不透明度"设置为"10%"后，背景后部的色调就会被稍稍变浅，效果更加沉稳（见右下图）。

👁 ▶ 📁	100 % 穿透	人物
👁 ▶ 📁	100 % 穿透	背景 前
👁 ✏	10 % 滤色	背景后部 颜色调整
👁 ▶ 📁	100 % 穿透	背景 后
👁	30 % 正片叠底	背景 模糊阴影

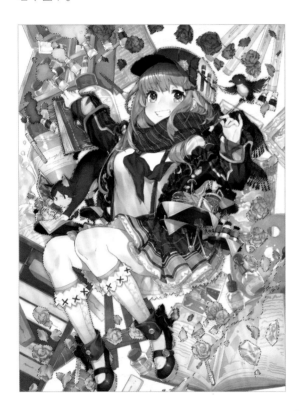
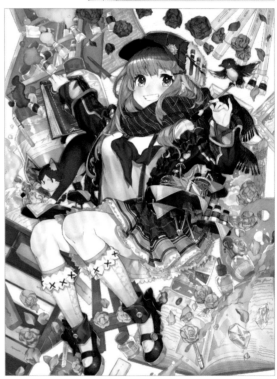

MEMO 最终调整的重要性

仅是一点颜色的变化或明暗的对比，都会改变插画的印象，也会影响背景的效果。完成上色工序并不是插画绘制的终点，为使配色和画面氛围达到理想状态，还要继续进行色彩增减。优动漫 PAINT 软件预设了种类丰富的混合模式，建议大家亲自验证一下不同混合模式下会获得什么样的效果，也许会有意想不到的收获哦！

随着画面整体效果调整的结束， 插画就完成了。 因为我很喜欢平面构图的绘画和设计， 所以这次挑战了一直以来未能尝试的画法。 虽然过程并不轻松， 但是幸好最终完成了。 感谢各位耐心地阅读到最后！

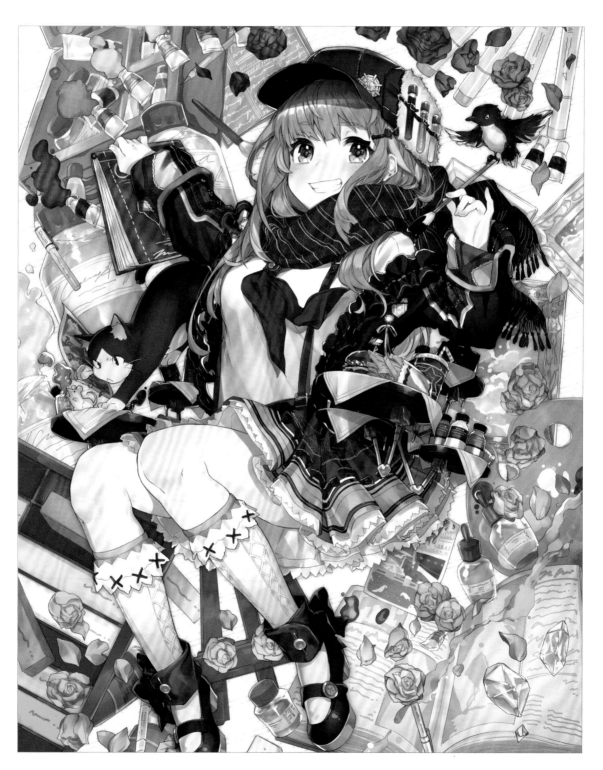

第 3 章

米卡皮卡旱
色彩少女

附录
优动漫 PAINT 的软件界面

优动漫 PAINT 的软件界面，以及各类主要工具如下图所示，其中包括本书中出现的各种名称，请将之作为专业用语牢记于心。

01 软件界面

❶ **菜单栏**
从中可以选择优动漫 PAINT 的基本功能，包括新建/编辑文件，以及对选区的操作。

❷ **命令栏**
此栏显示各种功能的图标，单击图标即可使用对应功能。选择"文件"→"命令栏设置"，可对常用功能进行自定义。

❸ **面板停靠栏**
此区域用于存放多个面板。

❹ **工具面板**
用于排列绘图过程中必需的"画笔"和"填充"等工具。

❺ **子工具面板**
所选工具的设置可在此进行切换。

❻ **工具属性面板**
此处可对所选子工具进行详细设置。

❼ **笔刷尺寸面板**
此处可设置所选笔刷的大小。

❽ **颜色面板**
此处设置绘图所用的颜色。

❾ **画布**
在此区域内绘制图像。画布尺寸为软件预设。

❿ **素材面板**
此处的文件夹内，存放插画绘制所需的各种素材，包括花纹、背景和单色图案等。

⓫ **导航窗口面板**
画布上的图像全部显示于此，使用面板下方的工具，可以缩放或旋转画布。

⓬ **辅助视图面板**
此处用于显示草图方案或参考图像，使之不妨碍正在绘制中的图像。使用"吸管"工具，还可从辅助视图的图像中拾取颜色。

⓭ **图层属性面板**
在此可对所选的图层进行各种设置。

⓮ **图层面板**
此处用于图层的创建或添加。可以调整图层的排列顺序，或将多个图层放入一个图层组进行管理。

放大镜
缩放画布

移动
移动或旋转画面

操作
执行图像素材的变换/旋转，图层的选择，3D素材或尺子的操作。

移动图层
选中特定图层图像并将其进行移动

选区
根据图形或绘图，创建各种形状的选区

魔棒
框选画布上同色相连的区域，并自动选取其中的图像

吸管
使用吸管单击图像，即可拾取其描画色

钢笔
可绘制带有强弱变化的线条（如蘸水笔效果），或均匀的粗线条（如马克笔效果）

铅笔
可绘制带有深浅变化的笔画（如铅笔效果）

画笔
绘制多种颜色混色的效果，可选种类包括水彩、油彩和墨水

喷枪
可绘制带有柔化边缘效果的笔画（效果如喷枪），用于打高光

修饰
连续绘制图像或其他图案

橡皮擦
在画布上拖动橡皮擦工具，即可擦除线条或图像

混色
对在画布上拖动过的区域进行混色

填充
对闭合的区域或指定的范围进行填充

渐变
通过向上拖动栅格图层，绘制出渐变效果

等高线填充
单击双色线条所夹的区域，即可制造流畅的渐变效果

图形
可以创建直线、曲线和图形等各种形状，也可创建尺子

文本
创建文本或台词

修正线
修正矢量图层中的线条，也可清除画布上细小的杂点

前景色
背景色
透明色

附录

优动漫 PAINT中的常用功能

本节中选取的是优动漫 PAINT软件的常用功能， 也正是本书画作者在讲解过程中所涉及的便利功能。 相信您若能有效应用这些功能， 必将有助于提高画作质量。

01 使用3D素材

优动漫 PAINT的素材库中预设了3D素描人偶。 只需拖动这些人偶， 即可获得您所需要的动作。 也可通过旋转视角等操作， 进行画面构图或草图设计。 对于不易掌握身体比例的人物， 也可利用这些人偶获取自然的造型。

如需使用3D素材，可从"素材"面板中选择"3D"，然后选择"姿势"→"全身"。面板右侧随即显示预设了姿势的3D素描人偶，可以从中选择最接近所绘人物形象的一个，将其拖放到画布上。如需自定义人物的姿势，可选择"体型"，将其拖放到画布，一个双臂水平伸展的3D人偶就出现了（见右图）。

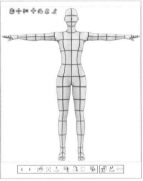

如需操作人偶，用鼠标单击目标部位，将该部位显示为红色，拖动该部位即可进行各种操作。单击人体部位时会出现红、蓝、绿三色圆环（即操纵器），将其拖动可移动相应部位（见右侧左图）。
若使用屏幕上的"对象浮动工具栏"功能，还可以将人偶的体型变换成儿童的体型（见右侧右图）。

移动操纵器

❶平行移动摄像机 ❷旋转摄像机 ❸前后移动摄像机 ❹移动3D素材 ❺垂直旋转3D素材 ❻水平旋转3D素材 ❼将3D素材吸附于地面

对象浮动工具栏

❶选择上一个3D对象 ❷选择下一个3D对象 ❸从预设中选择摄像机角度 ❹聚焦编辑对象 ❺将模型设置在地面上 ❻将姿势添加到素材面板 ❼水平翻转模型的姿势 ❽将模型还原到初始姿势 ❾将3D素描人偶添加到素材面板 ❿简单调整3D素描人偶的体型和尺码 ⓫详细调整3D素描人偶的体型 ⓬详细调整3D素描人偶各个部位的尺码

优动漫 PAINT预设了丰富的描画工具，可以在 "子工具高级选项" 面板中，对对象工具设置理想的笔触或笔刷形状。 此外， 还可以将自己描画的图像或图形制成笔刷的笔尖形状， 保存在软件中随时取用。

利用这些自制的笔刷， 或许更有助于创作出生动的作品。

以下将向您介绍一些基本方法， 用于将自制素材创建成笔刷。

在"图层"→"转换图层"中，将"颜色模式"设置为"灰度"或"黑白位图"，以此新建栅格图层。图层的颜色模式，还可以在"图层属性面板"中更改。

在图层中任意画一个形状，作为笔刷笔尖的形状。上图所示为使用"图形"工具→"直接描画"→"多边形"画出的图形。

在"编辑"菜单中选择"将图像添加到素材"，打开"素材属性"并输入"素材名称"，在左下角的"笔刷素材设置"下方勾选"用于笔刷笔尖形状"，然后单击"确定"。

选择任意一个描画工具复制其子工具创建副本并重命名，然后打开"子工具高级选项"，选择"笔刷笔尖"，读取素材。

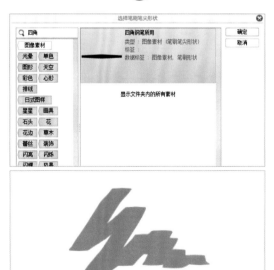

打开"选择笔刷笔尖形状"，选择刚才保存为素材的图形，然后再进行其他设置，最后完成自制素材。

快捷键列表

善用快捷键可以提高工作效率。 下面简单介绍优动漫 PAINT 软件中预设的快捷键， 您也可以直接使用，也可以为一些常用功能设置特定快捷键。

※ 若电脑的运行环境是 Mac，请做以下转换："Ctrl"→"Command" "Alt"→"Option"

01 快捷键及其作用

优动漫 PAINT 的通用快捷键

快捷键作用	快捷键
切换到上一个子工具	,
切换到下一个子工具	.
抓手(移动)	Space
旋转	Shift + Space
放大镜(放大)	Ctrl + Space
	在 Mac OS X 中，请先按"Space"，再按"Command"
放大镜(缩小)	Alt + Space
切换前景色与背景色	X
切换描画色与透明色	C
选择图层	Ctrl + Shift

工具类快捷键

快捷键作用	快捷键
放大镜	/
移动(抓手)	H
移动(旋转)	R
钢笔	P
铅笔	P
画笔	B
喷枪	B
修饰	B
橡皮擦	E
混色	J
填充	G
渐变	G
等高线填充	G
魔棒	W
创建选区	M
图形	U
吸管	I
移动图层	K
操作(对象)	O
操作(选择图层)	D
文本	T
修正线 / 清理杂点	Y　　※个人版/EX版

指令类快捷键

菜单项	快捷键
文件	
新建	Ctrl + N
打开	Ctrl + O
关闭	Ctrl + W
保存	Ctrl + S
另存为	Shift + Alt + S, Ctrl + Shift + S, Ctrl + Alt + S
打印	Ctrl + P
环境设置	Ctrl + K　※Windows
快捷键设置	Ctrl + Shift + Alt + K　※Windows
修饰符键设置	Ctrl + Shift + Alt + Y　※Windows、个人版/EX版
退出优动漫 PAINT	Ctrl + Q　※Windows
编辑	
还原	Ctrl + Z
重做	Ctrl + Y, Ctrl + Shift +Z
剪切	Ctrl + X, F2
拷贝	Ctrl + C, F3
粘贴	Ctrl + V, F4
清除	Del, BackSpace, Ctrl + Del, Ctrl + BackSpace
清除选区外部	Shift + Del, Shift + BackSpace
填充	Alt + Del, Alt + BackSpace
变换(缩放 / 旋转)	Ctrl + T
自由变换	Ctrl + Shift + T
图层	
新建栅格图层	Ctrl + Shift + N
创建剪贴蒙版	Ctrl + Alt + G
向下合并	Ctrl + E
合并所选图层	Shift + Alt + E
合并可见图层	Ctrl + Shift + E

指令类快捷键

菜单项	快捷键
选择	
全选	Ctrl + A
取消选择	Ctrl + D
重新选择	Ctrl + Shift + D
反向选择	Ctrl + Shift + I, Shift + F7

菜单项	快捷键
视图	
放大	Ctrl + Num+ , Ctrl + ;
缩小	Ctrl + Num– , Ctrl + –
实际像素	Ctrl + Alt + 0
实际像素	Ctrl + 0
适合屏幕	Ctrl + @
标尺	Ctrl + R　※个人版/EX版
吸附于尺子	Ctrl + 1　※个人版/EX版
吸附于特殊尺	Ctrl + 2　※个人版/EX版
吸附于网格	Ctrl + 3　※个人版/EX版
切换吸附的透视尺	Ctrl + 4　※个人版/EX版

02　添加/自定义快捷键

可以为常用功能指定快捷键，操作方法是：选择"文件"菜单→"快捷键设置"，打开"快捷键设置"窗口进行设置。

如需修改快捷键，可在该窗口顶部的"设置区域"下拉菜单中，选择目标项，展开工具列表或设置列表，从中选择其一，单击"编辑快捷键"，在目标项右侧的输入框中输入任意键，单击"确定"即可设置成功。若输入的键已被使用，将出现相应提示，请重新输入其他键（见左下图）。

如需添加快捷键，可在该窗口顶部的"设置区域"下拉菜单中，选择目标项，展开工具列表或设置列表，从中选择其一，单击"添加快捷键"，则会显示新的快捷键输入栏，输入任意快捷键后单击"确定"即可完成添加。若添加的键已被使用，将出现相应提示，请重新输入其他键（见右下图）。